我的电影我的团之

我不是一个好演员

MY MOVIE MY TEAM
MOVIE
I AM NOT A GOOD ACTOR

永哲书

陈博 米波 著

西北工业大学出版社

图书在版编目（CIP）数据

我的电影我的团之我不是一个好演员 / 陈博，米波著. — 西安：西北工业大学出版社，2016.4
 ISBN 978-7-5612-4844-7

Ⅰ. ①我… Ⅱ. ①陈… ②米… Ⅲ. ①电影评论－文集 Ⅳ. ①J905-53

中国版本图书馆CIP数据核字（2016）第092636号

出版发行：	西北工业大学出版社
通信地址：	西安市友谊西路 127 号　　邮编：710072
电　　话：	（029）88493844　88491757
网　　址：	www.nwpup.com
印 刷 者：	陕西龙山海天艺术印务有限公司
开　　本：	787 mm×1092 mm　　1/16
印　　张：	9.75
字　　数：	171 千字
版　　次：	2016 年 4 月第 1 版　　2016 年 4 月第 1 次印刷
定　　价：	39.90 元

时间、实践是金！

毛喜 陕西省广播电影电视协会常务理事、西安奥斯卡国际影城总经理、北京电影学院客座教授。

序一

欣悉《我的电影我的团之我不是一个好演员》已经完稿，深感兴奋！

这已是陈博老师涉足电影后出版的第三本书了。

作为人类社会的活动规律或经历来讲，我们所做的一切，都可以解读为是我们每个人在社会这个大舞台上进行的表演，我们都是一名普通的演员。

回顾陈博老师这八年的涉影经历，他过去的"表演"犹如电影一样，一幕一幕的都可以回放！记得八年前陈博老师第一次受我邀请，陪同来西安做路演的剧组时，尚显生涩，在影院主持时略显紧张。

用陈博老师即将出版的这本书的书名来概括此时的陈博老师的表演尚属贴切："我不是一个好演员！"

我们都知道，一个好的、优秀的演员，都是经历了坎坷、失败，不断地总结经验教训才成长壮大的。

时光荏苒，岁月如梭！

同样，作为这个社会大舞台的"演员"陈博老师，经历了中国电影这八年的巨变，体会了此阶段中国电影发展上一幕幕喜怒哀乐，苦心修炼，百炼成钢，终成大器！

从此而论，陈博老师应该是一个好演员！

特此为此书作序以纪！

毛喜

2016 年 3 月 28 日

我的电影我的团之
我不是一个好演员

陈释电影堂奥 呕心成墨诠解银幕轶事 乐施渊博

序二

喜闻我的老友陈博第三本书不日付梓，我更有幸受邀代为作序。苦于我笔下功夫粗陋，如果见识短浅请多担待。这本书是一部影人访谈录暨影评文选，继承了陈博之前的纪实主义和朴实风格，构建了影迷与导演和演员的沟通桥梁，也不失为一本影评轶事读物，这也是陈博作为"电影人"的第三本书了。我既然称他为电影人但是为何要加引号呢？这说起来有点儿意思，也是我俩投缘的地方：陈博是个广播主持人，同时又做西安市影院看片会主持人，此外还有自己的品牌观影团；无独有偶，我做电影制片人与出品人，兼做演员演戏，同时做全国舞剧话剧等演出，此外我也有自己的品牌观影团。更重要的是我俩知交多年且都是西安爷们儿，别人总习惯称我为"电影人"，那陈博也跟我一样是名副其实的"电影人"了，否则身份凡几不好归类。我这位陕西电影界的"老炮儿"朋友本事可不小，以上几个我说的领域均有建树且美名远播。在此我有必要说道说道这位老陕爷们儿这些年为陕西电影界做的贡献。我跟陈博认识好些年了，认识他时他的第一个身份是广播主持人，西安的广播电台倒也不少，但我这位朋友的秦腔广播西安乱弹节目可是常年高居陕西收听率榜首，这里头必然有他的功劳。他的广播节目深受年轻人尤其是大学生喜爱，晚上睡前听陈老师聊电影几乎是大学宿舍里每晚必不可少的"睡前加餐"。这道文化餐大大丰富了大学生的文娱生活，也让年轻人间接接触到了更多优秀的影视作品。年轻人看电影一般比较随大流，但是经过广播节目为他们做的遴选和推荐后，就大大节省了他们观影选择的时间成本，使他们能在第一时间接触到当前档期最值得看的优秀电影。光凭这一点我都觉得他是大力造福陕西电影及文娱市场的！陈博不仅是广播主持人，更是陕西各大影院看片会主持人，他担当了片方与影院的桥梁，而且他的观影团也为观众与导演和演员间创造了沟通的契机。陈博更将工作多年跟著名导演和演员的深度访谈精编成书，让影迷朋友们能够拨开迷雾去了解一部电影从上游到下游各个

吴奇 西安人。电影制片人、出品人、影视演员。北京奇天大地影视文化传播公司董事长、7号车间董事长。

环节的面貌与知识。可以说陈博是陕西境内接触过导演和演员最多的电影人,观众对于影片幕前幕后的有效认知多数都是借由他的访谈著作去达成的,作为陕西电影人我深为我的朋友骄傲。如果最后尚需上升到公益和精神领域,那便是陈博在呼吁国语配音电影排片上所做的努力。陈博师从罗京,毕业于中国传媒大学播音与主持艺术专业,工作之余在陕西多所高校任教传扬中国国语发音艺术,并身体力行去推动陕西地区影院对国语配音电影的排片,以照顾到老幼观众的观影需求,更为弘扬国语艺术尽献全力。从这点上我作为电影人便不如他为国语配音影片贡献多。我曾深为电影《师父》中"以不教真东西为武行规矩"的风气所慨叹,徐皓峰何尝不是在影射学术界和影视界?陈博和我作为电影人都有同样美好的向往:希望国语配音电影被影院重视且中国院线会懂得"排片艺术"、希望观众能更多地为优秀作品买单、希望大众缩短与电影文化产业的距离。而作为践行这些愿景的起点,我的好友已经在凭借自己的绵薄之力去打基石了,将所学所见所感毫无保留地分享给社会,这也是一种英雄主义和责任担当。"陈释电影堂奥呕心成墨,诠解银幕轶事乐施渊博"这两句话是我自己写来送给陈博——这个对电影无比执着的陕西籍优秀电影人的鼓励,这两句话也是这本书所祈望达到的效果。是为序。

老朋友 吴奇

2016年3月30日于北京

我的电影我的团之
我不是一个好演员
MOVIE

C目录 ontents

第一部分 专访

《烈日灼心》 好演员与好导演的协作与信任	\001
《捉妖记》 国产大片的票房神话	\010
《九层妖塔》 文艺腔导演的商业处女作	\018
《何以笙箫默》主演黄晓明 努力奋斗的专情男人	\030
《少年班》导演肖洋 既是走心导演，也是剪辑大咖	\036
《我是路人甲》导演尔冬升 真实的群演难圆梦	\044
《小时代》主演谢依霖 神经大条的元气少女	\051
《陪安东尼度过漫长岁月》 安东尼就是这样的从容	\056

第二部分 影评

佳作篇

063 /《亲爱的》 陈可辛的良心之作

067 /《爸妈不在家》 近年最爱的华语片

071 /《美国队长2：冬日战士》 爆米花电影教科书

076 /《推拿》 感谢娄烨维护了国产片的尊严

080 /《星际穿越》 诺兰，愿诺兰永远别当大师

086 /《夜行者》 可怕的敬业精神

经典篇

090 / 《变脸》 迷人的传统风情

094 / 《疯狂的麦克斯4》 2015年最嗨作品

098 / 《一江春水向东流》 时间留得住的经典

批评篇

101 / 美剧《真探》 比电影还像艺术品

106 / 《变形金刚四部曲》 情怀逐渐殆尽

111 / 《扫毒》 失败的致敬之作

现象篇

116 / 第87届奥斯卡 愿陪你到天荒地老

123 / 韩影style 为何越来越牛

129 / 国产文艺片票房之我见

135 / 国语配音片的春天还会来吗

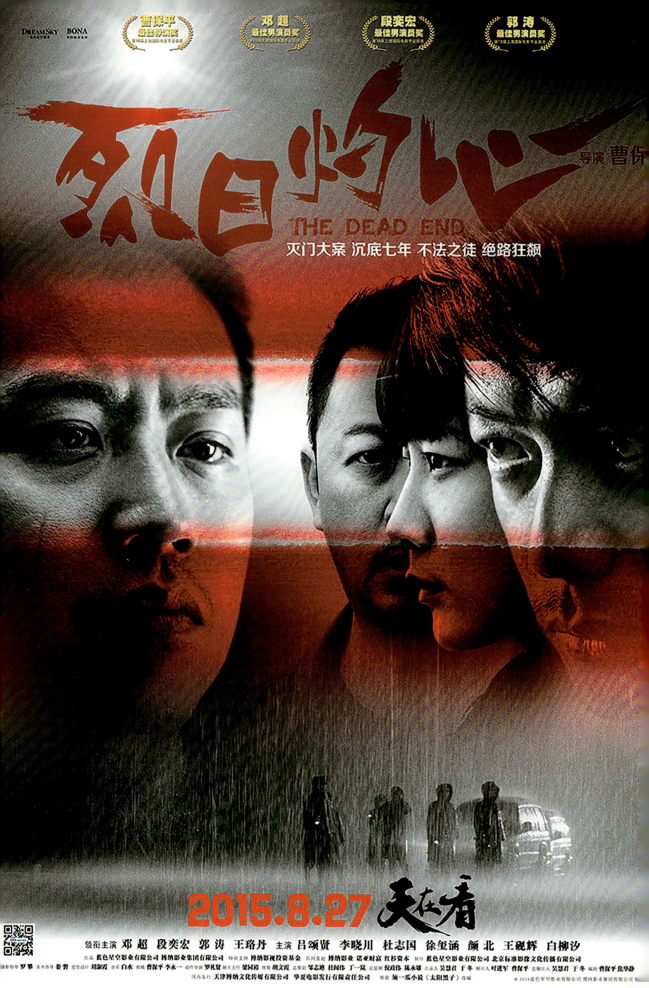

An interview with 专访 《烈日灼心》

2015年8月27日中国上映

导演：曹保平
编剧：曹保平 焦华静
国家地区：中国
发行公司：天津博纳文化传媒有限公司等

主演：
邓超 饰 辛小丰
段奕宏 饰 伊谷春
郭涛 饰 杨自道
王珞丹 饰 伊谷夏

剧情：三个结拜兄弟共同抚养着一个孤女，多年来一直潜藏在城市的角落。一名出租车司机，帮助无数人却从来不接受记者采访；一名协警，除暴安良，却从没想过升迁入职；一名渔夫，每天照料着孤女的生活……看似风平浪静，实则内心暗涌，直到种种巧合之下，警察伊谷春以及他的妹妹伊谷夏与他们的生活发生了神秘交织。他们的命运就此改变，曾轰动一时的惊天大案浮出水面，法网和人情究竟谁更无情？

曹保平，毕业于北京电影学院，北京电影学院教师，中国内地男导演、编剧、制片人。1990年开始撰写剧本。2001年执导电影处女作《绝对情感》。2004年拍摄的电影《光荣的愤怒》获得上海国际电影节"我最喜爱的亚洲影片奖"。凭《光荣的愤怒》入围第8届华语电影传媒大奖最佳新导演。2008年凭借电影《李米的猜想》获第56届西班牙圣塞巴斯蒂安电影节新导演单元最佳导演奖、提名第27届中国电影金鸡奖最佳导演奖。2013年执导的电影《狗十三》获得第64届柏林国际电影节国际评审团特别提及奖。2015年6月凭借自编自导的犯罪悬疑电影《烈日灼心》获得第18届上海国际电影节最佳导演奖。

段奕宏，本名段龙，中国内地男演员。毕业于中央戏剧学院表演系。1999年出演电视剧《刑警本色》。2003年凭借电影《二弟》获得印度新

我的电影我的团之
我不是一个好演员
MOVIE

德里国际电影节最佳男主角奖。2006年因出演电视剧《士兵突击》中的袁朗一角而成名。2009年在电视剧《我的团长我的团》中饰演龙文章。2011年凭借电影《西风烈》获得第13届中国电影表演艺术学会金凤凰奖学会奖。2015年6月21日，凭借电影《烈日灼心》获得第18届上海国际电影节最佳男演员奖。

郭涛，中国内地影视、话剧演员。1992年毕业于中央戏剧学院表演系。1993年出演第一部电影《活着》。1994年，在王朔编剧的电影《永失我爱》中出演一个司机。这是冯小刚执导的第一部电影，郭涛也是第一次在影视作品中演男一号。1999年出演由孟京辉指导的话剧《恋爱的犀牛》，这部话剧在北京首演40场。2005年凭借在话剧《死无葬身之地》中的表演而获得文化部优秀表演奖。2006年参演《疯狂的石头》，令其知名度上升，之后便频繁出现在电视荧屏和大银幕上。2015年，凭借电影《烈日灼心》获得第18届上海国际电影节最佳男演员奖。

陈博：导演，这部电影与您过去拍过的剧情片有什么不同？
曹保平：没有什么不同，它们是一脉相承的，只是题材不同，故事不同。
陈博：三个人都获得了影帝，在您心目当中有没有一个演员排次？
曹保平：没有，因为当时我给他们看剧本的时候，我就说这三个角色都各有分量，完全

看你们自己耍得咋样，事实证明都耍得不错。

陈博：有人说这世界上根本没有好导演和坏导演，关键在于编剧的水平。在您的电影当中，演员的表现总能让人刮目相看，秘诀是什么？

曹保平：要依靠他们，有好的演员才会有好的剧情片。

（段奕宏：有好的演员才会有好的剧情片，这是我第一次听曹导说这样的话。）

对呀，你有好的演员才能诠释或充分地表达出故事里想要的复杂、张力和力道。你要碰到一个完蛋的演员，可能就什么都没有了，因为电影和其他的艺术表现形式不一样，它要二次加工才能完成。比如，大家读剧本、读文字的时候，可能会觉得很受感动或者非常有感染力，但这还不是一个作品。电影的终极形象是影像，而不是文字，所以需要演员来二次加工。这个二次加工的过程中有可能流失也有可能锦上添花，所以才有好导演。

（郭涛：这事可怕在哪儿，你刚总结的特别好，编剧很重要，我们导演是编剧出身，又是导演，而且还请了三个这么好的演员，那肯定得成功啊。）

陈博：曹导，现在公映的版本是您直到目前为止最满意的一个版本吗？

曹保平：对，应该是这样。

（因为我听圈里的朋友说之前上海国际电影节的版本和这个有一点点区别。）

基本没什么区别。

陈博：这部电影最后出现的注射器，其实是有很大突破的，您在写剧本的时候有没有考虑过这样的题材可能观众接受程度比较低，并且为什么想将这些内容放进去？

曹保平：我觉得创作者永远不要在你进入创作的时候去想那么多其他的事，那是后面的事。如果说你在一开始就去想那些事，这个剧本就没法完成了，那就是活一天算一天，走到哪说到哪，然后我先把它写出来了，有人愿意投资，大家看了都喜欢，我们再找好的演员。演员来了我们再"压榨"他们，让他们百分之百达到你想要的状态，片子出来之后我们要送到审查部门，到这一步再说这一步的事情。我觉得它应该是这样的一个过程，如果在一开始就算计说，这能不能通过，或者我加这么场戏，可能有几个人会笑或会哭、票房会不会好，所以我加这么场戏，我觉得这全是废话，这与艺术不艺术，创作不创作没关系，这不符合生产规律。

陈博：导演，有什么新片计划吗？

曹保平：新片计划好多，但是现在不能宣布。

陈博：请问段奕宏，这次演的角色是警察，您之前也演过警察，两次警察角色有什么区别？

段奕宏：区别太大了。

（能具体一些吗？）

看来不太了解我的作品。

我觉得演员对自己都是有要求的，想突破想改变，以前我们演员很容易走到一个误区，就是角色的职业改变了就好像路线要改变，不是的。比如，有人就说我怎么老演这些硬汉，我说是，这些年我想明白了，硬汉还有N多种不一样的。我们的视角、观众的视角还是比较狭窄的。这个伊谷春，自从我走上演员这条道到现在，对我自己来说是头一份，任何的体验都是头一份，当然包括跟曹导合作。我为什么每次都很认真地听他的访谈，哪怕是有一搭没一搭的聊天，我觉得演员跟不同导演合作一定会出来不同的效果，就像一个特牛的厨师用相同的食材炒出来的菜的味道一定和别人的不一样，我觉得这个就是食材能否适应不同的厨师。我相信涛哥也是，跟这样的导演合作都有一个适应的过程，做好心理准备，这个很重要，也就是说我是否能把我自己90%~95%的信任，放在这个导演身上，这个东西是非常重要的，所以我觉得演员创作的心态至关重要。导演一直在强调演员的天赋，我相信天赋很重要，但是我觉得跟导演合作的这种信任感也非常重要。因为导演在要求你有细微的改变或者很大的改变时，演员就要通过自己的理解、感悟去完成导演的这个要求，这个时候导演是看不见的，只有演员自己知道，演员自己知道做到了很纯粹、完全的信任的时候，才能没有杂念地去呈现艺术。

陈博：这个戏我们看到基本上是男人戏，女人的戏份很少，能不能给我们评价一下戏中的几位男演员？

曹保平：我刚刚已经说过了，我觉得都很好，因为每个人在戏里的分量、位置和方向都不一样，他们不重叠，各有各的空间。事实证明是好的，因此他们三个得了影帝。

陈博：曹导，您在创作这个剧本的时候，您心目中的三个人的形象就是他们三个吗？

曹保平：这个非常难说。我始终觉得，演员长什么样，其实对我来说不重要，而且好像像我这样的导演，我自认为也确实可能比较少，因为一般我们都会有个大概方向，比如，比较儒雅，或者比较硬朗，然后我们大概都会去选择靠近的，这是一个基本。

（段奕宏：但写剧本的时候不会去考虑。）

对，不会。其实我在选演员的时候都不会这样，我没有觉得像老段这样的，演不了爱情电影，那是你年龄不行，你要再年轻点做偶像也行。

（郭涛：爱情的没问题啊。）

爱情的肯定行,我说的是偶像。

(郭涛:偶像的也没问题。)

(段奕宏:涛哥拍的就是偶像剧。)

(郭涛:我现在就在拍一个偶像剧呢。)

好,这就是挖掘演员的可塑空间。

(郭涛:演员的可塑性就是很强的,导演这回把我们这部分挖掘出来了,下回还能挖掘出更多的东西。)

我始终觉得表演的能力很重要,就比如这样的一张脸。

(郭涛:沧桑的一张脸。)

各种的可能性都有,因为生活是最好的教科书,比如说我们生活中都说我有的哥儿们五大三粗的,有的像个娘们儿似的,特别纤纤瘦瘦的,但骨子里特别刚烈,这种很多的。

(段奕宏:创作者把一个约定俗成的东西先入为主了,在这个东西具象之后,连自己都会不相信自己所创作出来的作品。)

我的电影我的团之
我不是一个好演员
| MOVIE

一说偶像就是"小鲜肉"也未必，我理解的偶像就是甘地，那是我的偶像，对吧，不一样的。

陈博：曹导，我记得您说过剧本出来后您是第一个给段奕宏看的，当时段奕宏对三个角色最中意的应该是邓超的这个角色。

（段奕宏：辛小丰。）

对，就是这个角色，但为什么后来经过导演的游说之后，给换了，换成你演警察了？

段奕宏：不仅仅是导演的游说，我觉得还是要看自己内心的标准。有人说，老段你怎么等一个戏等了大半年。其实，在看了这个剧本后，见了导演第一面，我的心就属于这个作品了，就是很奇怪，剧本的力道、导演给我的感觉、导演之前的作品吸引我的地方，我觉得这已经是很重要的因素了，虽然心里也犯过嘀咕，我想演辛小丰这个角色为什么没让我演呢？一直吊着我，最后还是我改变了，心里好像已经属于《烈日灼心》了。到最后，导演的决定也不是让我不能完全接受，我觉得我自己还是喜欢，没办法，爱上了这个剧本，爱上了这个导演。也不是每个剧本都这样，不一定。

（那您觉得其实您来挑战辛小丰这个角色会更合适吗？）

不是，这个类似的问题别人也问过很多次，也做过假设，如果我来演，是不是会比邓超

更好些,未必。我不愿意去做这样的假设,作为演员来说呢,肯定要去抓一个所谓情感线和行动线比较凸显的角色,那是一目了然的,这个戏里的精神、核的东西,一定是救赎,救赎的主体是辛小丰、杨自道这三个兄弟,以小丰为主。那么我作为伊谷春,其实我是没有看到伊谷春背后的空间的,不是你让我选这个就选这个,就像当年《士兵突击》,让我演袁朗,两次我都拒绝了,我说我不演,我要演史今班长,他能让我抓到。因为我一开始看剧本抓不到伊谷春,也有逃避的心理。

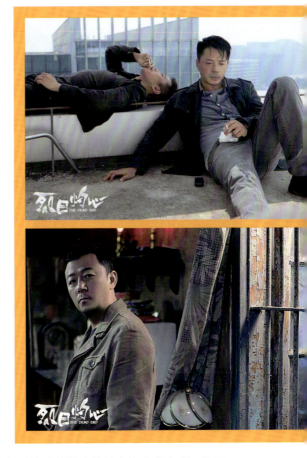

陈博:想问下郭涛老师,在这部电影中塑造的角色应该说是非常焦虑的,您是怎么来把握这种情感的?

郭涛:马上被抓了,肯定焦虑啊。我自己平时很少接这样的戏,觉得这种戏比较有挑战性,拍的时候不是焦虑,是痛苦,到现在想起来,那过程也是挺痛苦的。老段好像是你一般拍完了以后就很快能抽出这个角色来,是吧?

(段奕宏:我这些年是可以了。)

我是一般来说进到一个角色里头,就不太容易出来,所以现在回头想起来这个拍摄经历的时候,还是会陷进去。邓超也是这样的,他会陷进去。我觉得杨自道这个人物挺迷人的,因为现在演员想要挑战新的角色,怎么样能让自己觉得具有挑战性,也就是这样类型的戏让你欲罢不能,很痛苦很纠结的戏,会觉得一般都是比较有挑战的,但这个过程,也不能说是痛苦吧,最起码是很费功夫的。我跟导演是第一次合作,邓超是第三次了,他对导演的很多要求比较了解,我是第一次合作,试图找到一种不一样的状态,有的时候能达到,有的时候还达不到,达不到的时候导演就会cut,从这点来说我是真的佩服导演,也很感谢导演,因为导演他比较执着,所以出来的效果就是不一样。我就举个特简单的例子,我们有天晚上喝酒了,第二天拍我打电话的戏,特简单的一个戏,大概也就是几十个字,导演说不对,我也换了很多种方法去演。的确是有原因,前天晚上喝的有点多了。就那么小小的一个细节导演抠了一

上午,最后找到了感觉完成了。一个好的作品,一定要坚持,而且还有导演以身作则。我们三兄弟都是中戏出来的,大家的很多想法也都相互了解,所以到今天虽然电影还没有公映呢,就已经有这么好的评价了,也是大家努力的结果。

陈博:曹导,在电影结尾真相大白的时候,当年那个灭门惨案并不是这三兄弟干的,但是为什么您在情节的安排上让他们去自首,是要表现那种无奈感吗?您在设计这个结局的时候为什么会有这么一个想法?

曹保平:我觉得这个问题会在很多很复杂、很专业的访谈里谈到,因为它不是一两句就能谈明白的,但简单说就是,他们在选择死的时候并不知道还有另一个真凶,而且在这个过程中他们三个人是有参与的,他们每个人身上都有命案,包括一开始死掉的那个女孩以及后面死掉的那个人,所以对于他们而言其实这一家人跟他们是有关联的,我觉得这个是一个让他们摆脱不掉的东西。那么,他们最后还是选择死,第一个原因是他们并不知道后面的那些,另一个原因是这个孩子对他们一生的纠结,因为孩子跟他们之间的情感,我觉得可能比一个正常家庭的孩子和父母之间的情感都要来得更加强烈。那么现在事情突然变成这个样子了,如果要让孩子知道这个事的来龙去脉,这孩子一生是不会再好过的,所以他们最后的选择在一定意义上是为了让孩子更好地活,他们自己选择了死。我觉得整个片子的核心构成是在这,至于它的逻辑关系和合理性,我当然特别欢迎对电影特别爱的那些观众可以去二刷三刷,片子其实都有非常详细和非常清晰的逻辑关系告诉你为什么,但是因为这个片子的信息量很大,它的体量也很大,你在看第一遍的时候有可能会漏掉一些信息,我觉得漏掉没关系,因为片子强烈的情节对你的吸引是不存在障碍的,只是如果你想要丰富更多的东西,你可以再去看、再去琢磨,在看第二遍第三遍的时候,一定会有在第一遍中看漏掉的,非常多的东西。可以这么说,如果在第二遍第三遍看的时候发现之前没有漏掉的东西,我给大家赔钱。

陈博:其实我们也发现,不管是警察还是这三兄弟,他们每一个动作都是有原因的,而且刚才导演也说了要二刷三刷,所以想问下段老师和郭老师,如果请你们诚意推荐这部作品的话,从自己的角色或者自身的演绎来说,你们会怎样拉票房让观众走进影院?影片会给观众带来什么?

郭涛:其实,现在的大部分电影承载的是娱乐功能,当然电影最重要的功能就是娱乐,但是除了娱乐以外也不一定说是没有别的作用了。这部电影可能会给大家带来不一样的观影感受,比如说在犯罪类型片里头会看到"追逃"的过程当中的心理战,其实也蛮刺激的,经过了犯罪后的一个自我心灵救赎的过程,也是这个戏的一个看点。那么难以抗拒又无法接受

的凄美爱情也是蛮让人揪心的。我觉得这些可能是这个片子的一些核心，救赎是一个主题。但是你要让我用比较通俗的一句话就解决的宣传我说不了，大概就是这个方向。现在中国电影市场这么好，爱电影的人又这么多，把看电影作为一种生活方式去用心灵感受一部电影，那这部电影一定是一个诚意之作。

段奕宏：我觉得这部电影现在的宣传语出来的是"杀人灭门悬疑强奸"或者"惊险刺激"，这些在片子里确实都有，但是这部电影真正要讲的不仅仅是这些，导演真正要说的，也不仅仅是这些。所以它一定是一个非常不一样的犯罪悬疑片，我认为还是有别于以往的影片的。

（曹保平：中国电影现在看到比如说是搞笑的、乐的、撒泼打滚的什么都有，对于今天的男孩女孩来说如果还想看到什么是真正的男人，我觉得你去这个戏里看，每一个男人都不一样。因为我觉得"男人"这个概念不是简单的说这个人多鲁莽、多勇猛，什么样是真正的男人，有阴柔的也让你觉得特牛的男人，也有那种特汉子的让你觉得是男人，也有那种特重情感的也特别男人，我觉得不尽相同，但是想看到什么是真正的男人是可以看到的，这个片子里有各种各样的男人。）

（郭涛：哟，那"90后"的姑娘们肯定都特别喜欢看，这个广告语特别好，现在都是大叔控。）

陈博：今天邓超没来，那么三位能否评价一下邓超？

（导演来说吧）

曹保平：我和他还是很熟的，我们合作了好几部戏了，而且这部戏是他可能迄今为止在这样的一个方向上的全部表演，和他在喜剧的方向是不一样的，作为一个情节剧，对于人物内心的复杂性的塑造或者是呈现，可能是迄今为止他最好的一部作品，而且我觉得力量也足够大，我觉得他完成的很好。邓超其实是非常关心宣传的，他在微博上也大量地竭尽他所能在做。因为他在工作，现在实在是很难掰得开，我们也经常协调，有的时候他也会出来跟我们一块做宣传。我希望我别得罪跟你们合作过的其他导演，因为我认为他们在在这部影片里都达到了他们最高的表演水平。

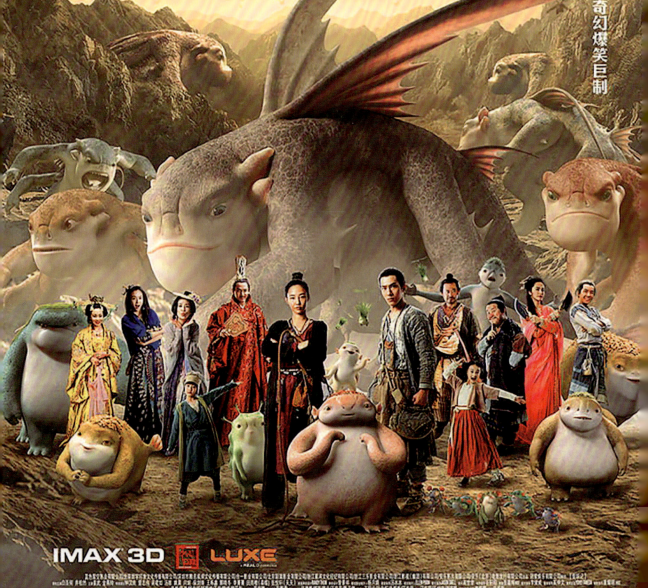

An interview with 专访 《捉妖记》

2015年7月16日上映

导演：许诚毅
编剧：袁锦麟
国家地区：中国
发行公司：安乐（北京）电影发行有限公司等

主演：
井柏然 饰 天荫
白百何 饰 小岚
钟汉良 饰 葛千户
姜武 饰 罗钢

剧情：电影讲述了天荫（井柏然饰）意外怀孕生下萌妖胡巴后，为保护"儿子"，与天师小岚（白百何饰）一起对抗妖界的故事。

江志强，安乐影片有限公司总裁，也是李安、张艺谋的制片人及海外发行人。《时代》杂志封江志强为"亚洲英雄"，江志强为人低调，他一手缔造了华语电影的大片时代，对好莱坞八大电影公司了如指掌，海外发行华人第一。

许诚毅，毕业于香港理工学院，最初在中国香港Quantum工作室担任卡通制作人，后迁居加拿大并在雪莱顿技术学院学习电脑动画制作。1989年，开始在梦工厂工作并一直是梦工场的主力军，带领动画组创作各式的商业片、动画短片和故事片。代表作品有《怪物史瑞克》，该片曾获奥斯卡最佳动画片奖。《捉妖记》的成功让他名声大震，成为中国电影票房最高的导演。《捉妖记》上映63天，内地票房达到24亿元，刷新了华语电影的票房新纪录。凭借《捉妖记》进入国际一流导演行列。

陈博：许导，您之前在好莱坞的发展得如日中天，为什么会考虑回国来发展？

许诚毅：其实我在美国那边已经工作了二十几年了，觉得自己年纪大了，一直都想回来拍一些中国的东西，因为一直以来拍的东西都是英文的，都是给美国人还有其他国家的人看的，所以，一直都有一个心愿就是回来拍一些给中国人看的作品。

陈博：为什么这次会选择真人+CG的这种制作方式或是模式呢？相比好莱坞，以国内现在电影工业的这种模式，都面临一些什么样的挑战？我们真的缺这方面的人才吗？

许诚毅：其实，最初的时候我找江老板，问他可不可以回来拍一个动画片，然后他说不可以。因为关于动画片这方面他不熟，后来他就建议我拍一个实拍，做成真人加特效的电影，他问我有没有兴趣。我觉得挺好，因为我之前没有试过。所以对我来说，我会变得更年轻了，因为感觉我回来是学东西的，所以在拍的时候我真的是学了很多东西，比如，特效电影和实拍这方面的融合怎么去做。我觉得中国的人才很多，《捉妖记》其实是我们和美国的一家公司合作的，他们作为我们的特效监督，为我们的影片把关，但他们就跟我们推荐，说我们可以用中国的特效艺术家。我回国之后，跟他们合作，我觉得其实中国是有很多人才的，只是有很多时候不知道应该怎样要求他们去做，还有另外一方面可能就是时间不够，但他们做得很好。所以我除了拍了这个电影之外，我也很开心的就是跟这边的人有了深入交流的机会。

陈博：为什么许导演也开始追这个卖萌的潮流呢？

许诚毅：其实我没有追这个潮流，只是我一直拍的都是这方面的东西吧。就比如说，《怪物史瑞克》里面的驴子、史瑞克、姜饼人这些都是我想做的东西，好像穿靴子的猫啊，他们都算卖萌嘛。所以，对我来说这是很自然的，也不是特别的要去追这个卖萌的潮流，我觉得他们就是这样，就是这个性格。比如说像《捉妖记》里面的胡巴，他就是小婴儿，小婴儿自然就会做成这样，要是他很老成的话，你会觉得有一点恐怖。

陈博：可不可以这样理解，这个是在发挥您自己的长项？

许诚毅：我在做我觉得应该做的还有对的东西。

陈博：国内大片特效往往都是雷声大雨点小这种状态。这部影片当中的特效已经达到了真正的好莱坞水准，那二位能否分享一下这方面的经验？

江志强：刚刚导演都说了，我们这次得到美国一家公司的帮助，因为我们准备要拍这个电影之前，我就问过特技要在哪里做。剧本基本完成以后，我问过很多朋友，他们看过这个剧本都说现在还不是拍这个电影的时候，根本拍不了。要拍这个电影，只有美国人才拍得了，因为特技我们做不了。这个电影特技做不好，就不成立，肯定会是一个大烂片，其实所有的

人都是这样告诉我的。所以我们两个人就到处找,去过很多地方。怎么说呢,这戏当年拍是很困难的,本来七年前要拍,拍不了,一直等到三年前、四年前才确定要拍,因为看到中国市场慢慢成熟起来了,你看像电影《画皮》,这部影片达到了5个亿、6个亿的票房。当我看到中国市场已经可以容纳这些了,我们的这个电影就有机会了,中国的市场容量越来越大。到底我们怎么才能将影片制作出这种特技并且可以带到美国去,很简单就是找美国人来做。我们就找到最好的一个公司,他们制作过《变形金刚》《侏罗纪公园》《加勒比海盗》等。迪斯尼今年上映的《冰雪奇缘》动画特技总监现在还在北京。我们就是用的最好的最优秀的人来帮我们监督,我们把我们的要求告诉他们,我们要的就是《侏罗纪公园》这个水准!要做到高水平,高质量,就是贵,就是花钱还要花时间,花钱可以,但是中国我们自己很多的电影一拍完,三天以后就上片了,有钱都做不了。刚刚导演讲,是真的要花一千人才做得出来,怎么可能那么快做出来,特技就是要花费时间做的。所以我们花了很多时间、下了很多功夫,当然还要花很多钱才能把特技做出来的。就是这样,我们用的是最好的美国公司,他们告诉我,说我们这个故事有意思,比《变形金刚》更有特点,因为我们这个"妖"他们没做过,觉得很过瘾,价钱给我们还算便宜了。

陈博: 一方面特效的水准要达到世界的水平,另一方面又要拍出真正的东方奇幻的味道,如何来做好这两方面的平衡?

许诚毅: 其实对我们来说,《捉妖记》里面最成功或者最特别的就是这些妖,你在看的时候,要觉得他们不是特效,而是真的存在一样,因为看到他们你会笑,也可能看到他们有一点感动,这个其实是最难的。我觉得观众在看《捉妖记》的时候,会带着情绪,带着情感,会跟着他们走。其实我们在一开头的时候就想这个东西是具有东方的元素的,希望观众在看的时候会觉得这些妖可能就是身旁的朋友,有中国人的感觉,不是一个老外。我们跟他们可以做朋友,跟他们可以吵架,但吵完之后又一起吃饭,这种感觉会挺好。

陈博: 这次闫妮为什么没有回到西安一起做路演活动呢?

江志强: 我们也不太清楚,也问过她,现在我们所有的演员都忙得不得了。闫妮基本就没停过,她只有一天、半天帮我们在北京宣传了,她真的很火。

(**陈博:** 就是档期调不开?)

对,基本上我们每一个演员都火得不得了。

陈博: 其实闫妮的西安话讲得特别好,大家也都很清楚,可是在这部电影当中呢,闫妮并没有用西安方言来呈现这部作品,倒是姚晨用东北话在这部电影当中讲了两句,导演您为

什么会让姚晨用东北话来演绎她的那段呢?

许诚毅:我本身是南方人、香港的,开始我真的不知道东北话是怎样的,我只是觉得和普通话不一样,后来我在北方这边时间长了,就开始觉得东北话挺有味道的,就想,我们《捉妖记》里面可以有。因为对于观众来说会觉得东北话不是很新鲜的东西,在一个古装片里面他们说东北话会觉得还好,不奇怪。后来我知道姚晨本身不是东北人,所以我就跟她说你觉得说东北话可以吗,她说可以啊。但是我们也没有要求她说很纯正的东北话,只是觉得当中有一些话,转成东北话可能会挺搞笑,就是想有这个效果。

江志强:你说的挺对的,闫妮其实应该可以讲西安话的,但是没有这样做。

(陈博:可能会更有看头。)

(江志强:对,会更有看头,你说的非常对。)

陈博:请问江老板,可以这样讲,我感觉每一次您都不是按照常规出牌的,比如说当年的武侠片,后来又投资《不能说的秘密》,接着又通过《寒战》和《风暴》玩警匪片,然后前年的《北京遇上西雅图》又成了最好的华语都市电影,去年又盯上了失踪好久的黄飞鸿这样的一个系列题材,如今大家都在玩这种青春片,您却又选择了这样一个题材,为什么会不

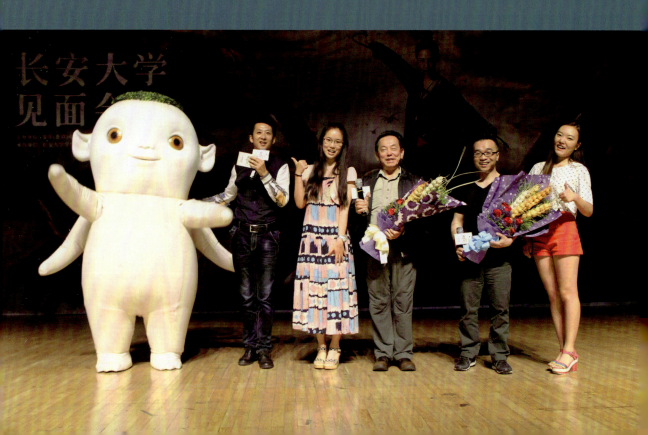

走寻常路呢？

江志强：因为我走的是寻常路，人家走的是跟风路。我学习拍电影是从西方学来的，西方电影是很多元化的，不同类型电影都有。有很多人都说现在的动作片完了，武侠电影没有了，很多人因为失败了几部，大家就以为这类型的电影死了，但是我永远都不相信这一点。你看西方是不是恐怖片完了？没有完的，什么电影类型都不会终结的。只要你想得出一个好的故事、好的包装、拍得好，就有市场！所以我认为自己走的路很正确，其实很多电影人都去拍一些风险比较低，容易驾驭的电影。我其实喜欢冒险，

我觉得拍电影就是应该去冒险，电影也应该是多元化的。我自己喜欢看电影，我不希望每天只看爱情电影，哪里有那么多爱情呢？我还是希望看不同类型的电影。

陈博：我明白了。其实就是您一直在电影这条道路上不断创新，无论什么样的题材都在做创新，在找新的讲故事的方式。旧的内容可以讲出新的故事，《捉妖记》是比较新一点的，当时我不知道为什么和他说要人跟动画一起演。江老板，您当年的《卧虎藏龙》在北美票房市场取得了非常棒的商业成绩，您对这部《捉妖记》的海外市场有信心吗？

江志强：我觉得现在所有的电影在海外都卖得很好，都卖出去了。但是我不相信《捉妖记》会很火很火，因为说到底这部电影导演是拍给中国人看的，我希望这个电影能在美国上片，但是我估计它的票房不一定会很火。我也希望能继续将《捉妖记》拍下去，会有更好的票房，电影不是一天把观众培养出来的，我不相信这个电影在全球的票房可以跟美国电影比，我觉得不可能，我们先要把自己的市场做好再考虑其他的。因为说到底，《捉妖记》是一个充满中国色彩的一部电影，很难要求外国人也全都看得懂，老外看到你那个符，他们就会笑的，他们是难以想象的。虽然现在有很多大公司都跟我们合作，但是你问我有没有信心大卖，我觉得会全卖完，但不相信会创造当地的票房奇迹。

我的电影我的团之
我不是一个好演员
MOVIE

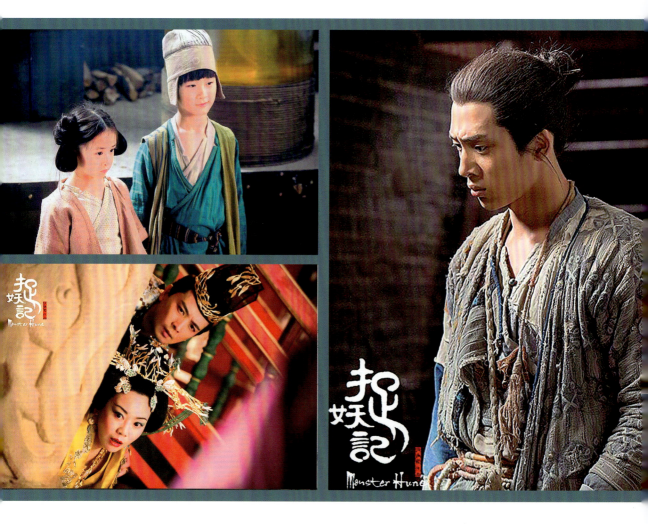

陈博：这部片子的票房成绩会不会影响到这个系列后面的拍摄？

江志强：中国票房会有影响的，海外票房不影响。我觉得这个电影海外一定有票房，因为我们说不错的电影票房其实和美国电影是没得比的，包括《卧虎藏龙》，你说有很好的票房，其实，跟现在《变形金刚》也没得比。所以，我们中国电影在海外能够全部卖出去已经不得了啦，但是你说我们这个电影会不会比《速度与激情》更好？不可能，我不做这个梦。我想把这个做成最好的中国电影，这是第一步。当我们做好自己的电影时，我们的电影自然会有人看。所以，我们的电影在东南亚已经有很多市场，欧洲现在也有很多地方可以看到，现在我去欧洲，在电视上还是会看到我以前拍的《英雄》《卧虎藏龙》《霍元甲》，而且都是经常可以看到的，这就说明我们慢慢把中国电影市场建立起来了。

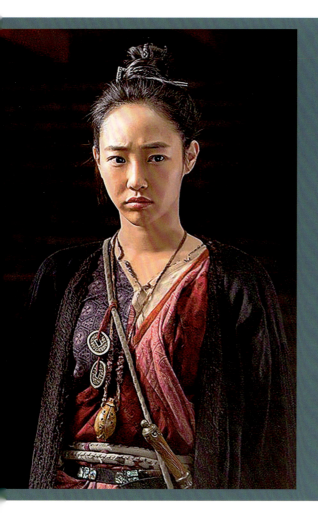

陈博：为什么和《钢的琴》的导演张猛合作新片《一切都好》？

江志强：我其实蛮喜欢张猛导演的，第一我喜欢张猛的电影，他是个很优秀的导演。另外，我非常非常喜欢《一切都好》，这个原本是部意大利电影，叫 Everybody's Fine，这是一个超厉害的好电影，意大利电影拍完之后，美国罗伯特·德尼罗就翻拍了。这个故事是非常适合翻拍的，而且非常适合张猛拍，因为我喜欢这部电影，这个电影太棒了，大家如果有机会可以看看这个意大利版本，超经典，肯定是十大意大利电影中的其中一部。

陈博：江老板曾经说过，您对钱不是非常感兴趣，能不能谈谈您在赞助艺术电影方面的工作？

江志强：不要把这种事再往大的夸张的描写了，但是我自己很喜欢艺术电影这个事是对的。大家也记得我在香港、在内地都经营了很多年的电影，我对艺术电影的这个心永远都还在，要不张猛、贾樟柯，这些中国的"另类"跟我都是好朋友，他们的电影我都尽我的一切努力在发行上、宣传上去帮他们。我们的电影类型雅俗要不同，电影是可以启发很多思维想法的。所以，我相信培养艺术电影、培养观众去看艺术电影都是非常重要的。尤其是对于人的精神生活非常重要，所以我有这个能力，我有这个关系我就做。总有一天，我还是要退休的，那没办法，但是我有这个能力我还是会继续去做，做到退休的那一天。因为我自己很喜欢，所以我刚刚说的这个意大利电影一定要看。

陈博：话再说回来，在《捉妖记》这部电影当中有一个桥段，也是非常重要的，就是井柏然饰演的天荫怀孕并且生了这个妖，为什么会想到让一个男人有这样一个孕育和生孩子的桥段呢？

我的电影我的团之
我不是一个好演员
MOVIE

许诚毅：其实这个桥段很早在《聊斋》中就已经有了，《聊斋》里面有一段小故事就叫《男生子》，我们就拿了这个想法，然后我跟编剧袁锦麟在聊这些事情的时候，就越聊越high，就想到一个男的怀孕可能也不舒服，产前可能抑郁，也会想很多、心情时好时坏、又会很饿等等一些与普通孕妇一样的表现，这些东西我们就觉得挺搞笑的，然后发现放在《捉妖记》里面效果会很好，所以后来井柏然演的时候他开始也不习惯，但很快他就很入戏了。你看电影里面很多他们吃的，井柏然在现场真的在吃，井柏然一吃，白百何看到后她也过去吃，不拍的时候，两个人就在那挑东西吃。所以，最重要就是这个够特别，但是很难的就是特别的东西你怎么拍出来别人不会觉得很古怪或者很恶心，而是觉得好笑。

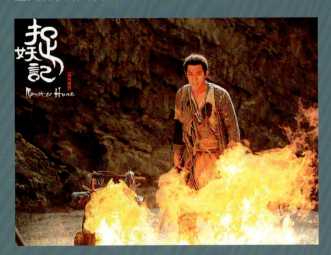

An interview with 《九层妖塔》

专访

2015年9月30日中国上映

导演：陆川
编剧：陆川
国家地区：中国
发行公司：中国电影股份有限公司北京电影发行分公司等

主演：
赵又廷 饰 胡八一
姚晨 饰 Shirley 杨
冯粒 饰 王胖子
李晨 饰 王馆长

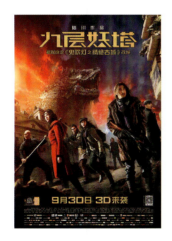

剧情：1979年，昆仑山发现神秘生物骸骨，由胡八一（赵又廷饰）率领的探险队深入昆仑山腹地，寻找有关古生物遗迹的更多秘密。多年后胡八一退伍回到北京，重逢了发小王凯旋（冯粒饰），并在神秘人（李晨饰）与科考队（凤小岳、唐嫣、李光洁饰）两股力量的夹缝中重新踏上了探寻未知文明的征程，途中与Shirley杨（姚晨饰）邂逅，熟识的面孔唤醒了他身处探险队那段日子的记忆。

陆川，中国内地导演、编剧、制片人，先后毕业于南京解放军国际关系学院、北京电影学院导演系。1999年，陆川编剧的30集电视连续剧《黑洞》引起关注。2002年，因编剧、导演电影处女作《寻枪》，在中国影坛崭露头角，该剧剧本获得台湾行政院新闻局当年颁发的十大优秀华语电影剧本奖，入选威尼斯国际电影节竞赛单元。2004年，编剧、导演的电影《可可西里》在国内获得华表奖等，在国际获得东京国际电影节评委会大奖等。2009年，编剧并执导电影《南京！南京！》，先后获得第57届西班牙圣塞巴斯蒂安国际电影节最佳电影金贝壳奖、第3届亚太影展最佳导演奖、第4届亚洲电影大奖最佳导

演奖等。2012年，编剧、执导的电影《王的盛宴》上映。2015年9月30日，根据天下霸唱热门网络小说《鬼吹灯》改编的电影《九层妖塔》取得6.82亿的票房并获2015中美电影节最佳导演奖、年度电影金天使奖，第7届欧洲万象国际华语电影节最佳导演、最佳影片奖。

冯粒，中国内地影视演员，毕业于中央戏剧学院导演系。2003年主演首部电影《孔雀》，凭借在该片中的表演获得了第55届柏林国际电影节最佳男配角提名和2005年金鸡奖最佳男配角提名，以及第6届华语电影最佳新演员奖。2006年参演好莱坞影片《面纱》。2008年参演第一部电视剧《都是爱情惹的祸》。

陈博：导演您好，您在制作这部影片时，在技术上有遇到什么样的困难、难点吗？

陆川：大家都很清楚，用动画做生物、做怪物这个事儿太难了，这是世界上最顶级的A+级的困难。我们国内几乎没有这方面的人才储备，也没有这方面的制作经验，所以我们不得不完全从平地上开始做这个事儿。我们一开始的时候请了很多国外的得过奥斯卡奖的大师来给我们授课，在我们内部讲课。我也很感谢跟我们合作的特效团队，他们带着我们一点点往前走，把我们的想象逐渐变成视觉，然后再回到现场去拍摄，最终再把这些呈现在银幕上。要说到困难，可以说每天都有新课题。现在突然要举出两个例子，还一下说不出来，这一瞬间我脑子空白，因为每天的故事都可以说。比如说怪物的毛发，即使看2D版，你也能注意到怪物的毛发是随着肌肉飘动的，仅仅这一个制作，就要求计算机在运算的过程中单独给一条通道是来计算毛发的，它们脖子上的金属链条也是这样做的。我们在这个电影里又给自己设置了一个难题就是希望在光天化日之下的城市环境里展现怪兽。这个就是比较难的！如果是在黑夜里，就稍微容易一些，或者是在烟火里面，光天化日之下在放烟火的环境下，就要求生物的质感、体积感、重量感和地面交汇的感受都要更逼真一些。所以这些东西我们参考了动物类比如狮子、棕熊、狗的纪录片。我们搜集了很多种的纪录片，然后去分析，动物在地面在阳光下，特别是在中午的日光下，会呈现出一种什么样的状态，而且当它们运动的时候皮肤、肌肉群是怎样的在跟骨骼绑定，它们之间又有什么关系。这非常非常复杂，所以这部戏其实在这方面是花了很多精力的。还有就是刚刚提到的这个红犼，不知道你有没有注意到这里面一共有15只红犼，每一只都是不一样的，它们的高矮胖瘦都不一样，而且我们为了区分它们，给它们每只还取了个名字，比如跟着姚晨的那只叫阿尔法，意思就是第一个，然后旁边的一只副头领，就叫它VP，还有一只短手短脚去骚扰唐嫣的那只叫小短手，它的胳膊比一般的红犼短一点。另外，每张脸也有每张脸的特点，肤色不一样，毛发也不一

样，尤其是声音也不一样，我们要求每只红犼喉咙里发出的声音也是不一样的。如果展开说，得说很长时间。其实国内观众都已经看过《金刚》《猿人星球》，还有《指环王》，所以在中国我们做商业大片，中国的创作者想拿到这个预算其实是压力很大的，但是我总觉得我们应该尝试这一部分，尝试这一部分后我们可能就会留下经验，至少这部片子做完之后，我觉得我们能在生物怪兽造型特效制作技术上向前跨进一大步。

陈博：其实像这种类型的电影能搬上大银幕我觉得本身就是一个奇迹，是非常不容易的一件事，其中的酸甜苦辣我想只有导演和主创才能特别的体会。当年《王的盛宴》上映和《鸿门宴》一前一后，那这次跟《寻龙诀》又是一前一后，如果观众将这两部片子放在一起做比较的话，您会有什么担忧吗？

陆川：你说的这种情况我也不知道为什么，算碰巧赶上了吧。有人说我自身带着PK体质，说是带这种体质的人容易招黑。其实说实话，不是我找的《鬼吹灯》，是《鬼吹灯》找的我，因为当时我正无业在家，韩总给我打的电话，他问我，川，你干嘛呢。我说，我正写剧本呢。他说，你过来吧，这有个项目，你看你愿不愿意接。我过去一看，桌上摆着《鬼吹灯》的小说，然后韩三平说这个项目已经筹备了一段时间，花了点钱，请了美国导演，但是做不下去了，你愿不愿意接。我说那花掉的这钱算谁的，他们就说，那当然算你的，你接的话，这债你得背上了。我以前看过这部小说，回去之后又把小说看了一遍，很激动，因为我正在写一个小说，我写的这个故事就是为我下一部电影做准备的，当时我写的那个故事准备拍科幻片，一看《鬼吹灯》就感觉想法都到一起了，于是就把我自己的故事搁了下来，来做这个。当时接这个事儿的时候我完全不知道万达那一摊，这种事儿只可能在中国会发生，书还能拆成两堆卖，这个我是一点儿都不知道。但是后来善子（乌尔善）他们那个事儿宣布出来后，曾经有媒体问过我的心情，我觉得这就譬如没有皇马的巴萨是寂寞的，这是我真心话，因为我是球迷，今年C罗踢完两场球进了八个，他要没有梅西在那刺激着，我觉得他不会这样，梅西随时在刺激着他。我觉得这也算高手之间相互竞争吧。其实最后带来的一个结果是这本书会被更多的人关注，其次是两个团队会更用心地把各自的电影做好，如果就我们团队做或只有他们团队做，不会产生这么大的一个竞争态势，但这种竞争最后拼的不是输赢，其实造福的是观众。我们是两个档期上，而且你看我们昨天发布的终极预告，你可能没看到，他们也发布他们的预告，你会发现这是完全两个方向的东西，我很早就知道这事儿肯定会是两个方向，因为我内心更喜欢普罗米修斯这样的电影，我也一定是把我的热血搁在里面，那就肯定带着我的烙印。所以，善子和陈国富他们有他们的专

长和他们的想法，而且善子是我的师弟，所以我特别了解他，他是学美术出身，我特别知道他擅长什么、他爱好什么。他一定会把他最热情的、最爱的东西拍进去，那么将来就会出现两个样式的《鬼吹灯》，是两个导演所理解的不同的鬼吹灯！我觉得这对影迷来说是一个好事，两个电影的内容肯定不会重叠，他拍的是后四本而我是前四本。这就如皇马和巴萨一样，最后会成为影坛的一个佳话。

陈博：我真觉得导演是PK之王，每次拍摄都会有一些相同题材出现，像这一次的《九层妖塔》，上一次的《王的盛宴》，再往前的《南京！南京！》和《拉贝日记》，导演拍什么一定就有别人也在拍什么。第二个问题是为什么会选择姚晨和赵又廷来做男女主角？

陆川：这部戏是我第一次做商业片，说实话很多规则都改变了，游戏规则也改变了。我们做文艺片的时候其实很任性，基本上独裁。演员由导演说了算，剧本也是导演说了算，什么时候拍导演说了算，什么时候拍完导演说了算。这次我就发现独裁是肯定不行了，换了一个词叫"合作"，这次很多事儿就得商量着来，比如演员，在合同里写着就必须和资方制片人商量着来。我曾经把跟我合作过的哥们儿都推荐过，我就不提名字了，但投资方的意思也很中肯，就说第一，他们就给我看一堆数据，我是拍这部电影才知道了很多名词，比如，百度指数、热搜榜、微指数，我知道每一个演员背后都有一堆数据，微博粉丝、转发量等等。这些都是制片人说你能不能用这个演员的参考，他会跟你聊这

些数据。第二，我有一票否决权，我提了那么多演员，资方可否，资方提了那么多演员，我也可以否。今天回到西安算是回家了，实话实说，经历过这些事之后，我们最后选择的演员一定是双方都认可的。而且他们身后背着的这些数据也都很漂亮。所以从这一点开始，我意识到商业制作有商业制作的规则，这种规则其实刚开始是有点让人不舒服的，但是你会发现这么做更理性。又廷就是我们双方都认可的人，而且当时他在赵薇的《致青春》电影里演得很好，票房很高，还有《狄仁杰之神都龙王》的票房也很好，他几乎拍过的所有电影票房都很好，6到7个亿的水准。当时，资方的意思就是你应该和一个有这样数据背景的演员合作，但是我说我得见他。我们就约在了台湾见，刚好那会儿张震结婚，我去参加张震婚礼的时候溜了出来，跟赵又廷见面，我们聊了很多，我发现又廷身上有一种淳朴、质朴，他的这种质朴很像我们20世纪80年代的年轻人脸上、身上的那些状态。现在在内地的这些"80后""90后"的演员中间，很难找到80年代的那种色彩。又廷小时候在台湾，后来去了加拿大，然后再回到台湾，我觉得他就是一个在冰箱里放了一段时间的老鲜肉，他还有80年代人的简单淳朴，而且他很善良，让我觉得最惊喜的就是，虽然他演了不少戏，但是他身上还有一大块处女地是还未开发的！我喜欢和这样的演员合作，作为导演我有可挖掘的地方。还有一点，书里面写的胡八一是福建人，所以我当时在看书的时候就想，胡八一不一定说北京话，胖子说北京话。我觉得福建人是学不会普通话的，他们有些音发不出来。台湾话就和福建话是有点像的，再加上呢，又廷自己不停地练普通话，这次你可以看到他的旁白，你会发现他的普通话真还不错！大姚（姚晨）是有点故事，开始我还没有想到找大姚，因为摄影师是他老公，我觉得夫妻俩在一起拍戏会有问题，所以我就压根儿没往那儿想。但有一天老曹突然跟我说，大姚想约你聊聊。我说，啊，为什么呀。他说，昨天把剧本落在床上了，大姚看见了，看了几页，大姚说挺有意思的，想跟你谈谈。然后我就跟她见面了，我能感觉到大姚的状态特别好，生完孩子恢复得也特别好，虽然还是有少女的那种东西，但成熟女人的那种味道已经开始出来了。之前呢，她让人知道的就是《武林外传》这种搞笑的形象，现在也面临着转型，要在银幕上拿出一个站得住脚的东西。我们在聊的过程中，我能感觉到她的决心、愿望和热情，再加上她的状态也十分好，大姚也是非常好的演员，也是有一定影响力的一线演员，所以我们就选大姚做女主角了。

陈博：再就是您能否评价一下冯粒？他会成为一颗未来之星吗？

陆川：冯粒其实一开始我是有点担心，他跟我一样都是文艺片出身的。我这个组，我就希望都是商业片的，只有我一个是文艺片出来的，这样大家能帮助我。最后我们这组建成的

时候发现很多人还都是来自拍文艺片的团队，摄影师曹郁就跟着我一直拍文艺片。其实我的真心是想找能够在商业的喜剧片中踢打得很开的，像冯粒，形象上还是很可爱的，大家都看过他演的《孔雀》《立春》和《高兴》，还有一些别的戏，他的演戏方法就是那种体验派，但我这次需要他的表演更外化一些，这种表演方式的改变其实有时候是挺痛苦的，但是小冯很执着。他强烈要求来我们组，或者说小冯是三顾茅庐，三踹门吧，一次次到剧组来。当时我们都快开机了，他冲进来找我说，川哥我想演，万一就能演好了呢！我们就给他试妆定妆，因为有唱歌的戏，我们就让他演那个猫王，演得非常好，很惊喜，后来就定了他。在这一系列的磨合之后，其过程之艰辛，我就不说了，他终于放弃了他原有的表演方式，进入到了大家想在银幕上看见的，既自然又略带夸张的，但是又带有很真挚的幽默感的表演状态。我认为他将来肯定会非常有出息，因为中国喜剧演员急缺，来来回回就那几张脸。而这次小冯是成功的，肯定会有很多人追着他去演喜剧。我希望他能保留这种风格，这种风格既真实又感人，是一种很有节制的喜剧。

陈博：你好，冯粒！也谈谈在这部戏当中和导演的合作感受，好吗？

冯粒：一开始觉得特别不适应，以前在演别的电影的时候，很多导演甚至是依赖我去塑造人物，但在这个戏里面，刚一开始导演就把我给打蒙了，我甚至开始怀疑自己去毛遂自荐要求演这部戏是不是一个正确的选择。我那个时候既忐忑又慌张，我在演的时候不知道我演的是否正确。因为我是一个"灯谜"，我是一个铁杆的"灯谜"，从 2006 年开始追这个小说，一直追了八本书，而且都看了四五遍，特别喜欢，有些段落都可以倒背如流。

（陆川打断冯粒的话，问：你就不看别的书了？）

冯粒：不不不！我看书量特别大，我基本上是一周三本书这样子，甚至有的时候是四本，但我特别喜欢这个书，可能因为我是男生吧。男生对这种盗墓题材、玄幻题材可能天生就很喜欢，一直相信这个物质世界一定有个平行世界，一定有什么二次元、三次元等等这些东西，所以我要来塑造王胖子这个角色，可以说是当时看到这个小说时的一个夙愿，自己心里边就一直希望将来可以成为王胖子。但是真来演的时候，头一个星期，回到宾馆捧着剧本想哭，因为觉得自己可能全是错的，在私下跟导演一次一次地聊。我很感谢川哥，他给了我很多信心，也给了我很多的方法，他在现场甚至为了让我适应这个角色，去改变我的台词和人物行为。大概一直磨合了将近一个月的时间，我才觉得这个人物开始顺畅，我才慢慢找到人物逻辑、行动线、贯穿行动、反贯穿行动、最高任务、最终目的等等这些东西。我做笔记做了 4 个本，不断地推翻，后一个本推翻前一个本。第一本才写完觉得不对，推翻了，然后在拍的时候，

第二本又推翻了，再做第三本，拍的时候又推翻了，做到第四本，这个人物才顺畅起来。真的是这样熬过来的，但是越往后面，我自己都能感觉到越有惊喜，而且导演的苛刻可以说是我没见过的，甚至演好莱坞的戏的时候，演《面纱》、演《熊猫回家路》，都没有碰到这样苛刻的导演。我有的时候在拍的时候心里面甚至觉得导演这是干嘛，是我胖我好欺负，是个软的好捏吗？后来发现他严格的要求都是对我好啊，对这个角色，对这个戏都是好的！这个戏越拍越顺，就像一辆新车，磨合期过了以后这车越来越好开，发动机的声音越来越好听，动力越来越澎湃，整个这个组就是这样，不好的慢慢就抛弃掉，在现场经常是为了一个表演计划，我们可以吵，可以说，可以争论，最后谁有道理听谁的，那个时候是一个特别好的创作状态！虽然这是一部商业片，但比有的大文艺片拍起来还幸福，所以才有了今天这些呈现。也因为我们的这种执着和较真在，所以后期的时候几千人的团队，一根一根的毛发，一个一个的呼吸都在抠，才能有今天的成色。其实现在回头看挺感慨的，觉得这一年多快两年的时间，过得真是既漫长又太迅速了，很值得回味。我真是很感谢这个组，这个组的导演和所有的制作人员，还有各个部门对演员是特别爱护的，包括演员跟演员之间，我们除了私下的交往、交情，很多时候我们晚上都会去找导演。他有时候太忙了，他白天的时候在现场跟我们说，八点钟去他房间开会，等到十点他还在别的地方，我们那个时候就请他的助理、我们的助理或者我们自己跑到他办公室去逮他，有时候刚好他正在为某一件事、某一个道具发脾气，看见我们之后，就"唉……"，然后说，能不能再等我 5 分钟，一等就又是 50 分钟。但即使这样，我们还是要逮着导演一个台词一个台词、一个动作一个动作地抠，就是像以前那种老式的拍电影的风格，我们每天晚上等于有镜头会，大家都认认真真的，所有的演员包括主演，自觉地跑到导演这边，围着导演开镜头会。我们每个人都会带上纸笔，仔细记录。这一点，你们可能很难想象，唐嫣是像女神一样的偶像剧演员，但她也会认真地在那拿着本子做记录，带着小眼镜，文文静静地坐在那儿，一个字一个字地记，一句话一句话地记。我们记我们自己的行动，记对方的行动，记我们自己和对方的台词。然后我们经过整理，导演才拍板，说要不要这个、要不要那个，这整个过程真的令人感慨万分。很感谢导演，很感谢导演挑的这个团队！我只能说我冯粒冯胖子是个很幸运的人，当年追这本书的时候，心里面想的是有一天我能够成为王胖子，而现在我可以去塑造这个角色，夙愿已偿，我很感谢！我很幸运！谢谢！

陈博：冯粒这感言特别像获奖感言，但是我觉得在这个过程当中也体现出来除了拍摄过程当中点点滴滴很多的心酸，更多的是在创作当中找到"情投意合"的人或者是兴趣和爱好都在一起的人，创作过程即使再辛苦也觉得是一个很幸福的过程。现在听你们的讲述，我对

这个团队真是更憧憬了,我们也相信这部戏接下来一定会很好,而且这个续集也一定会早日和大家见面,整个团队已经磨合得非常棒了。那么,导演,我想请问您这部《九层妖塔》从严格意义上来说是您第一部大制作的商业片,那么在上映期间正值国庆档,有很多大片厮杀,您对票房有期许或者是担忧吗?第二个问题就是,其实我个人是非常喜欢您的电影的,但是它以前毕竟没有那么多的商业元素,所以您今天讲的这些话,是不是预示您将带给我们更多的商业片呢?还是说保有您风格的文艺片依然会有?

陆川:我先回答你第二个问题,你的这个问题也恰恰问到我的一个点上来了。作为一个已经拍了四部文艺片的导演,而且大都是因为我们所受到的教育、自己内心的信仰而拍的文艺片,这次转型其实有很多的思考在里面,当然这次转型不是为了什么而去转型,我自己本身就是只要有大片我就会买票去看的。其实我兜里有一堆的电影卡,就是各种院线的哥们送的,刷卡就可以进去,或者刷脸。大片我基本上自己都会买票去看,好的导演的作品我都看,反正我也没怎么用过那些免费卡,因为我们做电影的就应该支持电影票房。像《聂隐娘》,我买了两次票去看,对这个电影我有自己的看法,但是我买两次票,因为我支持这个导演。我发现我内心有很大一块兴趣是很快乐的,有对生活的另外一种看法,我自己原来就是那种黑色幽默的,像《寻枪》这一类,其实我还是有别的色彩的,我不应该一直重复我自己,应该找到自己心里的新东西,而且我自己又是一个技术控,所以,我是有拍这种超现实电影的梦想和强大的愿望的。我这次就要试试,但在试的过程当中确实有时候也会想,以后就不拍文艺片了吗?就这么走下去了?这种纠结其实在心里是有的,但是我现在觉得当那个时机成熟的时候,当我遇到一个特别想拍的电影的时候,我肯定还是会回去拍的。其实《寻枪》之后我还有拍商业片的机会的,但是正好碰上了《可可西里》这个故事,《可可西里》之后又正好碰见了《南京!南京!》。这连续的几下子,我觉得是命运把我带到了这些题材里面去,就像这个片子,韩总(韩三平)突然找我,刚好我也想写想拍这个东西。我是挺信命的,我并不会说就这么拍商业片了,或者就这么着了,但是我觉得这应该就是人生当中的一部分吧,这次体验这么一个事儿,这么大岁数体验一下当新导演的感觉,我觉得这其实是一件挺开心的事,因为一切从零开始了,所以我觉得我不后悔过去的这两年重新开始的这个经历,但是未来是什么样我不想去预设一个什么东西,我内心中依旧会对文艺片保持最高的尊重,对个性的独立表达尊重。未来拍什么,我想用作品一步一步来给大家看。

至于票房这个问题,其实我不懂发行,但是我跟随自己的电影走院线,走了两部电影,《南京!南京!》和《王的盛宴》。其实这两部戏走院线给我留下了一个很深的印象,如果

你真的是在拍片的时候想着观众,那么未来观众在影院里也会想着你,这就是我的感受。如果你在拍的时候,你就只想着自己的表达,那你到院线的时候观众可能也不会想着你,这应该算是一个真理。这也是这次我们拍的时候经常讨论的一个问题,就是观众能看懂吗?其实大家会发现我这电影底下有个巨庞大的世界观,就那世界观我写了一大厚摞,鬼族怎么来的?鬼族的生活习惯是什么?然后还有,这鬼族和火蝠他们栖息在哪?他们原来是怎么回事?他们整个的世界观我写了一套东西,但拍的过程当中一直在做减法,因为第一部戏就不能讲得那么复杂,我慢慢感觉这第一部戏就只能有一个高潮点,你就只够追这些事,别的就追不了了,而且还有很多题材的禁忌。新中国成立以后的电影中怪物从来都没有出现在城市环境里,这其实已经在触碰这个题材的边界了。下一部可能我们的怪兽就到西安晃悠了,那是一个特别有趣的事,所以他们进镇的时候有个路牌写的"三里屯""三里屯南路",这就是我们的下一集,还有火车上的"酒仙桥",这些都是北京的街名。说到票房这事儿,我其实并不担心,因为我们是独特的。观众应该去看徐铮导演的电影,他在商业上做得很好;观众也可以去看《夏洛特烦恼》,很搞笑;观众也应该去看《解救吾先生》,我觉得那是个有担当的电影。但是我这部电影,是中国电影史上从来没有的,我真的希望我们观众知道我们所做的这个创新。"创新"也是我从业以来一直坚持的事,我想带新的东西给观众,但有可能一脚踩空了就摔跟头,就像《王的盛宴》,但也有可能会引起很大的争议,像《南京!南京!》。至于这次呢,其实我们回到商业领域也是想能让观众看到《西游记之大圣归来》《捉妖记》之后,中国还有一部电影想扛着制作大旗往前冲,这就是我的初衷。至于票房,我其实还没想多少,反正都会比《王的盛宴》高。哈哈,我跟投资方说,发行之后每天对我来说都是破纪录,所以我很轻松。

 陈博:其实有一点是我一直很尊敬陆川导演的,就是在每一部影片当中都能给大家带来不一样的新鲜的感觉,而且一直在挑战自己,我觉得挑战自己是最难的一件事,所以我们也应该支持导演的挑战精神。导演:前不久唐嫣在电视上出演的偶像剧,有很多网友对她演技表示质疑,而您在之前播放的电影预告片中,差不多3分钟的片子,有2分半都是唐嫣,说明您对她的演技是肯定的。今天看完电影后,又将她和姚晨之间做了一个对比,您对这两位女主角的演技有什么评价?

 陆川:这个问题太敏感了吧,女演员之间的比较,我觉得唐嫣的进步肯定能看到,唐嫣让我非常感动的一点是,我们这戏其实预算特别紧张,我们当时把钱都花在了制作上,想让观众看到制作。这跟唐嫣她们去商演完全不是一个概念,但唐嫣她说她想来,想改变自己,

我的电影我的团之
我不是一个好演员
MOVIE

当时她就说了这两点,我觉得她也是有影响力的偶像演员,她去演曹维维那个角色说真的是有点委屈的,我说你愿不愿意来,她说我愿意来,不计代价,也不要什么东西,但是就想改变自己。所以,你能看见她在里面心甘情愿地去当一个"绿叶",然后拼命地去改变自己,拿出真感情。其实,戏里给她的空间还是有限的,但她在很有限的空间中拿出了让人很幸福的戏。现在很多人看起来都会说,在杂货铺和车上跟红玃的戏,在动作方面她是非常出彩的。有一次,我们做内部测试的时候,放完后我们制片人跟我们说这个女孩不错,新人吧。没认出来是唐嫣,这种评价我觉得唐嫣自己应该很满意,我对她也很满意。虽然她这次时间比较紧,她前后都有别的戏,但是她给我的时间是很充沛的。

冯粒:对于唐嫣我想说一句。基本上唐嫣的好多戏都是我们俩演的对手戏,拍的时候基本上都是我俩一块出工。别的不说,就说一点,你很难想象一个拍偶像剧的,这么有名的一个女演员,在拍我们这个戏的时候那么苦,一身装备不说,她背着一把真的7.2口径的冲锋枪,很沉很沉,而且还要奔跑。有一场戏是她要搀着我从公交车出来,她往前面走几步遇上又廷,然后我跟上,这样一个回合的场面,地上全是土、石头、沙子,这个拍摄环境太恶劣了,还有玻璃渣子,因为旁边公交车的玻璃已经碎了,她特别在戏里面,冲过去,狠狠地摔在地上,我们所有人都听见"啪"一声,摔得特别响摔得特别狠,我以为导演会喊停,但没人喊停!她自己爬起来,哭着扑向又廷,完全沉在角色里面,完全是我们这种体验派的表演方法,出乎你意料,特别好看的一场戏!特别动感情的一场戏!就这一点,我觉得她绝对不是简简单单的一个偶像剧演员,偶像剧女神,她是一个真正的实力派女演员,在心里面我觉得我这个师妹很牛很厉害!

陆川：充满了爱慕之心，能听出来。

（陈博：没有一个人的成功是偶然的，都有它的必然性。）

陆川：大姚也是很好的，说实话她那个角色很难。她是一个很较劲的女演员，对自己的要求很高，每天在现场都要跟我纠台词、表演方式，她这次对自己要求非常非常高，大姚要演一个少女又要演一个妖女，这两个完全就是冰与火，所以这两个角色对她挑战很大，我相信在这部戏之后，大姚会在演艺事业上有一片新的天地。她从电视剧走到电影这儿，通过这样的一个角色，把自己内心的世界以及表演方式都拉开了。说到两个人的比较，其实我觉得这个东西没有可比性，如果要比的话，只能唐嫣再演一遍这个角色，咱们再看怎么样。在这两个不同的位置上，她们有共同点，就是她们都非常的敬业，那时候大姚简直拼了，把家都搬到了剧组，孩子都抱过来了，保姆、孩子天天都在现场，她做妈妈了，又要演戏，所以我看到了大姚的不容易，她对这部戏的付出是非常非常多的，我觉得我身边有这样一个团队能这么付出，我非常感谢他们。

陈博：我觉得电影一开始就很抓人，特别喜欢这个先遣部队在那里探秘，我特别注意到您在写80年代人的那种亢奋的情绪的时候，我觉得很可爱也很真实，为什么会有这么一个表现呢？跟您的个人经历有关吗？还有个问题就是我们都知道胡蝶怀孕了，想问下您将为人父的心情是怎样的？

陆川：我觉得我应该还有文艺片导演的腔调没有改变，我们对这些还原质感、还原时代感受的东西，就是情有独钟。因为文艺片大家最终关注的还是人，所以，拍到那段的时候，想抓住人的特点，再加上我自己上过军校，你们在大学可能都要参加军训，但我那军训可是四年，每天都是除除草干干活什么的，女生就在旁边打快板，特烦！也不知道女生在哪儿学的快板！男生在那干活还不能吃饭、不能喝水，我把那个感受都给拍下来了。因为当时我上军校的时候，南京发过一次大水，男生就负责干活，女生就负责宣传，而且晚上干完活到食堂去，还没什么饭吃，女生居然鼓动我们把饭捐给灾区人民。那时候特别逗，但军队就是这样子。我确实很有生活体验，因为我经历过，所以我驾轻就熟，我觉得一个电影时代的质感准确或者还原出来，实际上是一个导演必须做的任务，而且它有可能是另外一份价值，这是我们花了很多功夫去做的。我很高兴你能看出来并且能吸引到你。胡蝶确实怀了，谢谢你的关心，但是我很惭愧就是我一直在忙电影，陪她的时间就很少了，所以我希望把这部影片宣传完了，赶紧回家！回家陪陪她！

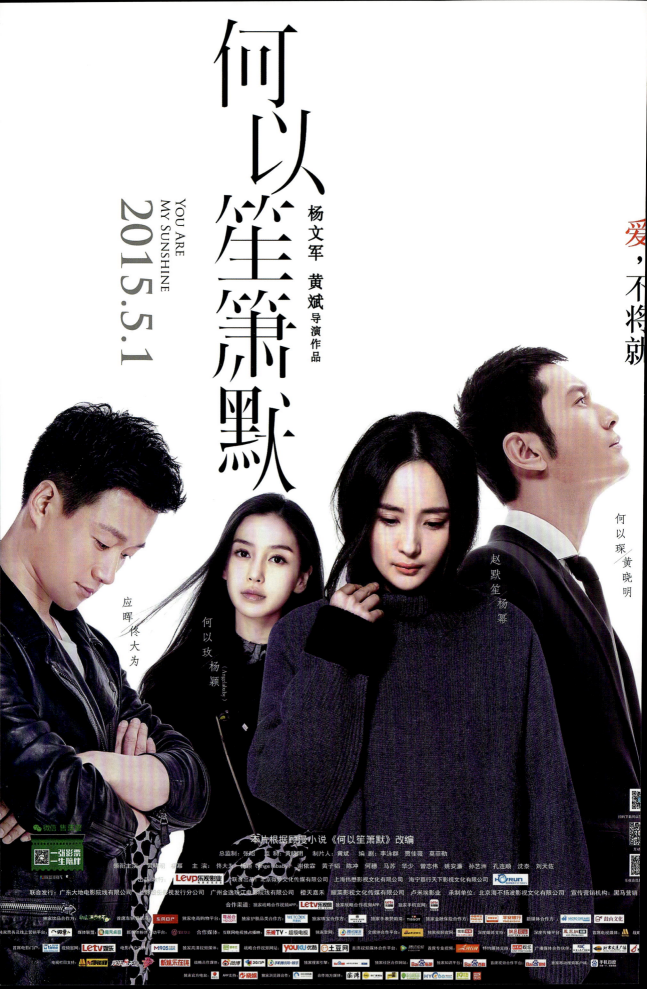

MOVIE

An interview with 专访 《何以笙箫默》主演黄晓明

2015年4月30日上映

导演：杨文军 黄斌
编剧：顾漫 李泳群 贾佳薇 莫菲勒
国家地区：中国
发行公司：乐视影业（北京）有限公司等

主演：
黄晓明 饰 何以琛
杨幂 饰 赵默笙
佟大为 饰 应晖
杨颖（Angelababy）饰 何以玫

　　剧情：赵默笙（杨幂饰）回国了，七年了，她终究还是回来了。七年时间，初恋何以琛（黄晓明饰），已经从曾经的法律系大才子变成如今的知名大律师。赵默笙以为，此生不会与何以琛再有交集，却没想到茫茫人海中，两人竟意外重逢。大学时，身为大才子的何以琛，身边有无数女生追求，最终却被天真烂漫的赵默笙打动。赵默笙对何以琛隐瞒了自己市长女儿的身份，得知真相后的何以琛大受打击，选择离开赵默笙，赵默笙内心失落，听从父亲安排去了美国留学。赵默笙和何以琛重逢后，两人发现互相依然深爱着彼此。赵默笙此时却告知何以琛她在美国结过婚了，而且刚刚离婚，何以琛内心痛苦，但心里有着对赵默笙无尽的爱，最终决定和赵默笙结婚。赵默笙前夫应晖（佟大为饰）的出现，解开了赵默笙结婚的真相，也让两人的误会得以化解。然而，赵默笙继母的出现，让赵默笙父亲和何以琛父亲之间的恩怨彻底浮出水面，这也成为对何以琛、赵默笙的最大考验，他们的爱情最终将何去何从。

　　黄晓明，中国内地男演员、歌手。2000年毕业于北京电影学院表演系，北京大学光华管理学院 EMBA 2012级。1998年开始拍电视剧。2001年凭借电视剧《大汉天子》而成名。2006年正式进军大银幕。2009年主演电影《神枪手》。2010年凭借《风声》获得第17届北京大学生电影节最受

我的电影我的团之
我不是一个好演员
MOVIE

欢迎男演员奖；同年主演电影《赵氏孤儿》。2012年担任第11届长春国际电影节形象大使；同年主演电影《血滴子》和《大上海》。2013年主演创业题材电影《中国合伙人》，凭借在片中塑造的"成东青"一角获得中国电影金鸡奖最佳男主角奖、中国电影华表奖优秀男演员奖及大众电影百花奖最佳男主角奖。2014年主演的电影《白发魔女传之明月天国》在全国上映，票房突破四亿元。2015年6月3日成为首位在好莱坞中国剧院留下手印的中国内地男演员。2011年，成立个人演艺公司"黄晓明工作室"，先后投资了多部影视作品，并积极参与慈善事业。作为歌手，发行了两张个人专辑，主唱单曲《什么都可以》《好人卡》。同时，2013年担任综艺节目《中国梦之声》导师。2014年担任综艺选秀节目《来吧！灰姑娘》导师。2014年，当选为"山东省十大杰出青年"，同年位列福布斯中国名人榜综合排名第四名，并且已连续十年上榜。

陈博：您认为现实生活当中会有何以琛这样的男人吗？

黄晓明：我认为一定有的，虽然这种男人很少，又感觉很梦幻，但也许与何以琛不完全一模一样。何以琛为爱等了七年，我相信我听到很多真实的故事可能连七年都不止，十年、二十年的都有。我不是为了告诉大家要为一段可能不现实的爱情去等待七年，但这种不将就的爱情是我比较认同的。也就是说，我们如果碰到自己真心爱的人，应该去珍惜，应该去努力争取，而不要让她真的离开你七年。

陈博：您觉得何以琛跟您有一些什么相似的地方吗？

黄晓明：其实他的性格跟我挺像的，本身来自一个很普通的家庭，后来自己一点一点努力取得成功。我也有过美好的大学经历，然后现在也有一份事业可以养家糊口，又碰到了一

个我喜欢的女孩子，我也希望可以承担起一些责任来，希望能够对我的女人好，可以竭尽我的全力去温暖她。我觉得在这些方面，每一个男人基本上都是一样的。

陈博：如果在现实生活当中有这样两个女孩儿的话，您会选择其中哪位呢？

（黄晓明：哪两个女孩呀？我妹妹和赵默笙？）

对。

黄晓明：我会选择baby！

陈博：这是继《匹夫》之后第二次担当主演加制片人，相比第一次有什么变化，你觉得演员当制片人，最应该要注意些什么？

黄晓明：不能让自己赔钱，因为你总是希望自己能够拍出一部好作品，叫好又叫座，所以这个分寸是很难把握的。好的IP是非常重要的，然后再加上好的演员阵容，再用心去做，在不丢失艺术性的前提条件下做一部好看的作品，我觉得还是OK的，也是可以的。

陈博：电视剧版的《何以笙箫默》中的何以琛是由钟汉良来饰演的，您是否担心观众会有先入为主的感受呢？

黄晓明：我不担心，因为我看过了电视剧版的，他演得很好，但是我们俩以及电影和电视之间都是有一定区别的，所以还是不太一样的。大家进电影院看了就知道了。

陈博：那么宋慧乔在《扑通扑通我的人生》当中的高中生的扮相，被观众们说是毫无违和感，那近些年，作为晓明你来讲的话，如果是饰演学生这样的角色，你自己会不会觉得比较尴尬？

黄晓明：会有一些，我每次被按上学生头的时候我都会说，哎呀，自己又开始装嫩了，但是没办法，因为电影毕竟是一个半小时里面要呈现的，人物需要有很多的转变，如果一个半小时还要分出一半让其他人来演的话，其实是有

很多损失的，所以我们还是决定自己演。

陈博：那最近应该是非常忙，比如说现在正在热映的《暴疯语》当中您也是担任了非常重要的角色。

（黄晓明：电影中神经病医生就是神经病。）

如何在这些不同的角色当中进行转换？与影帝合作和与年轻的演员合作又会有一些什么区别？

黄晓明：其实我觉得不在于年轻跟年长，而在于演戏的好与坏，那像和影帝级的这种演员合作，你会在他身上学到很多东西，尤其是刘青云大哥，他真的是一个非常好的演员，你跟他对戏你自己就会提升，会下意识地朝着他的方向去努力。

（陈博：那对于和新演员合作，你觉得怎么样呢？）

新演员也不错，我是一个很喜欢带新人的人，如果有机会的话我都希望多签一些新人到

我的公司来。

陈博：前两天发布的"玛丽苏"预告应该说是有些重口味，这个片子还适合少女去看吗？

黄晓明：非常适合，我们这是一个纯粹适合年轻人去看的一部电影，当然也适合像我们这些有点年纪的，因为我们探讨的是不将就的爱情，所以，没有问题，中间也会有一些好玩的、好笑的东西。

陈博：还有一款系列海报，非常不错，上面写的是"我不堕胎，我不撕逼，我不劈腿，我不暖男"，为什么要如此强调它与其他的青春片不同？那这部影片又有一些什么样的特色在里面？

黄晓明：就是纯粹的、美好的、感动的爱情故事，没有那么复杂，比较简单。

陈博：那您认为网络小说改编成影视作品，应该要注意些什么样的问题呢？

黄晓明：其实很多网络小说的问题是在于它们跟现实之间是有一些差异的，电视剧只要轻松就好，所以问题不大，但电影毕竟还是要有一定深度的，我还是希望电影可以把小说里精髓的、精华的部分提炼出来。

陈博：最近这一两年来，这样的青春片还有爱情片应该说是集中爆发，尤其是在今年"五一档"到现在为止一共有三部，会不会担心观众会出现审美疲劳？

黄晓明：我觉得还好，其实是完全不重复的，这三部它的故事是不一样的。

陈博：应该说这是您第四次和佟大为合作演电影了，有这么多次的合作，您觉得他是一个什么样的人？在您的从影经历当中和他的合作又有一些什么样的感受呢？

黄晓明：呵呵，我们俩是好"基友"啊！我觉得我和他很有缘分，因为很早之前我们就认识，应该认识有十多年了，然后很巧的就是我们一路走来很多戏都是在一起合作的，而且都还挺成功，所以无形中我们俩就真的是好"基友"了，我跟他的型又不太冲突，我们可以在一部电影里面分饰各种不同的性格和形象的角色，这是一件非常好的事情，一辈子能有这样一个好"基友"是非常幸福的，所以就让这种感情继续延续下去吧，而且我们之后还会有《横冲直撞好莱坞》。

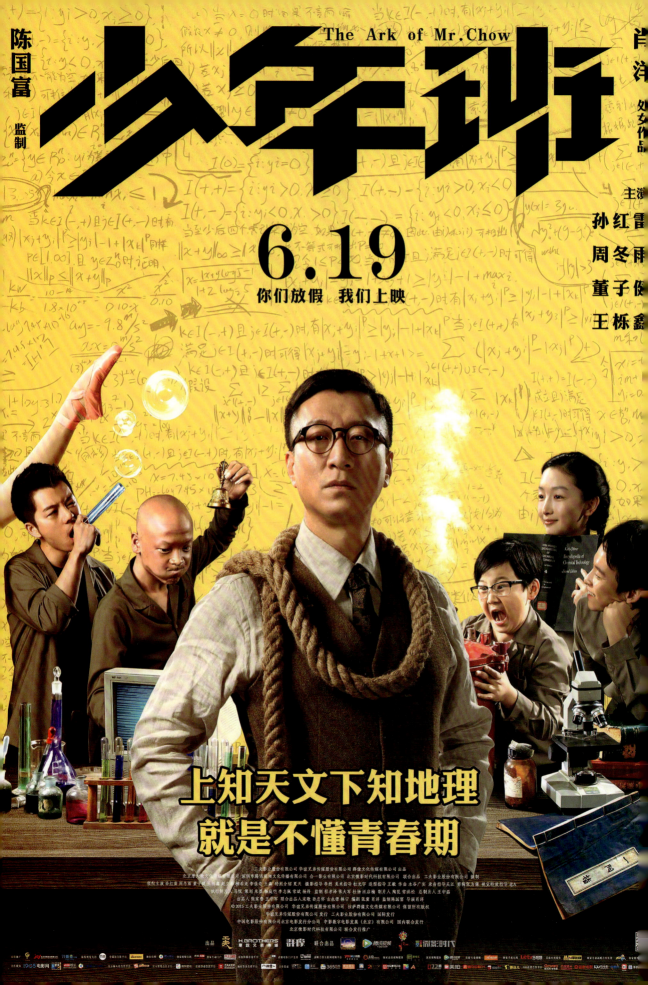

An interview with 专访 《少年班》导演肖洋

2015年6月19日中国上映

导演：肖洋
编剧：肖洋 张冀
国家地区：中国
发行公司：华谊兄弟传媒股份有限公司等

主演：
孙红雷 饰 周知庸
周冬雨 饰 周兰
董子健 饰 吴未
王栎鑫 饰 麦克

剧情：1998年，来自西安交通大学的"少年班"导师周知庸（孙红雷饰），前往全国各处寻找智商超群的天才少年，最终被选出的22个少年将被赋予艰巨的使命。少年吴未（董子健饰）就是其中的一员，在这个特殊的班级里，他先后认识了有暴力倾向的麦克（王栎鑫饰）、小天才方厚正（李佳奇饰）、"神棍"王大法（柳希龙饰），以及聪明却冷若冰霜的周兰（周冬雨饰）。五位天才少年从此开始了早于同龄人的大学生活，同时还面对着青春期的各种"疑难杂症"。校园女神江依琳（夏天饰）的出现扰乱了男生们的心，攻克"世界数学大赛"的压力也从天而降，而导师周知庸也面对着人生中的最大难题，"少年班"该何去何从？天才少年人生的征途才刚刚开始。

肖洋，中国内地男导演、编剧、电影剪辑指导，天工映画影视公司创始人之一。2008年剪辑第一部长片《非诚勿扰》。2012年与金哲勇联合执导短片《伦敦魅影》。同年凭借剪辑的东方魔幻爱情电影《画皮2》获得华语青年影像论坛年度新锐剪辑师奖。2013年担任电影《中国合伙人》的剪辑师。2015年6月19日首次独立执导的电影《少年班》上映。

王森，中国内地男演员，2011年毕业于中国戏曲学院表演专业。2010年，在湖南卫视《我要拍电影》节目中崭露头角。2011年，出演电影《我们约会吧》。2013年，在电影《致我们终将逝去的青春》中饰演林静室友

我的电影我的团之
我不是一个好演员
MOVIE

王亚明。2015年参演电影《战狼》、电视剧《虎妈猫爸》。在电影《少年班》中饰演秦海。

因为剪辑《非诚勿扰》《中国合伙人》和《后会无期》这些火热的大片，肖洋成为电影圈中的香饽饽。如今，肖洋化身为导演，由他执导的首部电影《少年班》将于6月19日在全国各地上映。上周，肖洋带着他的《少年班》回到了母校西安交通大学，与学弟学妹们倾心分享他的作品。FM101.1西安乱弹《第一观影团》对导演肖洋进行了独家专访，接下来的时间当中，我们就来一起听听导演说些什么。

《少年班》的故事并非是虚构的，而是来自于导演肖洋的亲身经历。原来肖洋是西安交通大学1994年毕业的少年班的学员，电影当中的几个天才角色在现实生活当中也是有真实原型的。他说，董子健在戏里面扮演的吴未就是当年现实生活当中的自己，这次回到西安母校，为自己的处女作做宣传，肖洋表示说："在母校度过的八年少年班的时光，对于自己人生是一次非常丰富乃至值得怀念的经历，自己在少年班收获了太多，收获了一辈子的友谊，也找到了自己要为之奋斗的梦想。"

陈博：这部影片是一个青春片，但却不是一个励志或爱情类的影片，那么导演有没有在拍这部影片的时候，考虑过票房的因素呢？

肖洋：我是觉得如果严格按照电影类型的方法来分的话，我们可能之前对青春片有所误解，譬如，我所理解的青春片实际上在美国好莱坞已经是非常成熟的一个类型了，像《朱诺》《美国派》等，甚至包括达斯汀·霍夫曼的《毕业生》。这些都应该算青春片，但是美国的青春片里讲的东西可能比我们国内的青春片更深刻一点。在探讨的问题上，不仅仅是个人情感和怀旧方面的，可能还探讨了人的成长甚至社会结构等问题。我想做这方面的尝试，就是我想探讨一下在成长的过程中，我们究竟会真正地面对什么样的问题，我们不粉饰过去，也不会沉溺于卿卿我我的这种小情小爱，不会说真的去美化自己曾经其实挺沉闷的青春，因为不是每个人的青春都会有这么多富有戏剧性的事。但是，我相信，每个人的青春对他自己来说都是非常重要的，这重要的点可能就是在成长的这些环节上吧。至于票房和对商业类型的考虑方面，我认为还是先得把大家吸引过来，所以，片子我可能会把可看性放在前面，就是说它要有趣儿。刚才在礼堂里面看到同学们的反映都很好，影片中可能有些地方他们也觉得很好笑、很有趣，他们觉得有趣之后，才能接受这些人物角色，会去关心他们的命运，才想知道我们想讨论的观点。

陈博：从传统意义上说影片的结尾一般应该是比较圆满的，他们参加了国际大赛获得了一定的成绩，可是，这部影片当中所展现的并不是这样，为什么呢？

肖洋：因为我本身并不是想讲一个大团圆的故事，我们青春中一定会面对这样的问题，比如说，我特别喜欢一个女生，最后为她做了一切，她也被我感动了，可是她就是不接受我，

这种事我们常常会碰到。但是在传统戏剧里面，我们必须要有个"闭合结构"，可是在我们讨论成长问题的时候，我认为，很多事情也许对于我们大家来说发生过才会有意义吧，不一定结局是圆满的，因为我们不可能指望在青春片中把所有的问题都让编剧解决。我想给大家讨论这个问题最后的结论就是说，其实我们自己的问题一定要自己来解决，要找到能够撑起自己内心安全感的那件东西。譬如说，吴未就认同了自己本来的样子，所以，最后他才能够非常心安理得地去继续他的生活。

陈博：其实，通过这部影片可以看出，肖洋导演对西安交通大学还是很有感情的。在这部影片当中，孙红雷扮演的这个老师有一些变态，不知道在现实生活当中，导演是否遇到过这样的变态老师呢？

肖洋：关于他是不是变态老师这个评论，我就先不做评价了。但是我相信孙红雷所扮演的周老师这个角色，一定在我们每个人的生活中都会有这么一个长者的角色，也许是老师，也许是某个长辈，他们性格比较偏执，但是对自己坚持的事情特别相信，他们自己会很坚持自己的原则，甚至有很多让人可敬可佩的这种品质。但是，他们所坚持的东西往往会影响到自由意志，譬如，老师说你们一定要成为国家的栋梁之才，你们最适合成为国家的栋梁之才，你们有这么好的学习条件，又这么年轻，这就好像我们小的时候、高考的时候父母给我们说，你们要选的专业要好找工作，专业要热门，以后这个职业要受人尊敬。很少有大人在我们年少的时候，问过我们喜欢什么，想要做什么。所以，其实周老师他并不只是代表他一个人，也不是变态的，他应该是这样一类人的缩影，不仅仅是某个少年班的一位老师，他只是在我们成长过程中会遇到的一个小问题，反而帮助我们去找到真的自己，因为每一个人都会在期望或者指点中长大。但周老师这个人，他也有非常可敬的一面：单纯、理想主义，在那么一个新时代滚滚而来的时候，他还用自己所有的力气坚持自己认为对的东西，这样的人其实在现在挺少见的，也挺可贵的，所以他是一个复杂的人物。我并没有站在他的这一边，我只是觉得假设我有这么一个老师，我会特别怀念他的，因为现在这种人很少了。

陈博：电影中说这个"少年班"已经被取消了，而在现实生活当中，"少年班"还是存在的，那您是希望它被取消还是不被取消呢？

肖洋：我并没有希望它被取消，因为有很多大学都取消了少年班，这是我们做的一些调研，至于说他们为什么要取消，或者说为什么要办下去，我认为这个问题可能不是我所能评价的，我只是那种少年班的一个学生。但是就以我在交大少年班里面的这种感觉而言，我认为少年班是这样一种东西，它是一种比较特殊的教育体制，它出现在历史中一定有它存在的

我的电影我的团之
我不是一个好演员
MOVIE

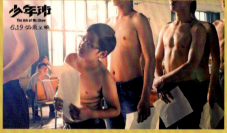

理由,而现在我看到我的同学还有我很多少年班的同学都挺好的。所以说,我们大可不必将它妖魔化,我们要正常接受它。其实,今天我们看到现场有许多少年班的同学,也挺可爱的,跟我们一样,他们其实也是普通的孩子,只不过都被凑到了一起吧。

陈博:咱们还是回到上一个问题,就是孙红雷老师所塑造的这个老师形象是否已经到达您所预期的老师的形象呢?

肖洋:孙红雷演的是一个很特别的老师,我的小学老师就是这样的,我还是挺感谢他的,这样的老师特别爱自己的学生,他会特别地去关照自己的学生。我觉得孙红雷是一个非常有表演魅力的演员,刚才下面不是有个同学拿他和 Whiplash 就是《爆裂鼓手》里面的老师相对比吗,我认为他们俩有相同的地方,但是也有不同的地方。为什么?因为周老师最后还是回到了以人为本的地方,他会承认自己这种偏执,非要把自己没有完成的理想寄托在他们身上。所以,我们和周老师相信最终事情会回到以人为本的轨道上。

陈博:如果用几个词来概括这部影片的话,您会用什么样的词汇呢?

肖洋:青春、成长,痛倒不想强调,因为韩寒最开始看这部片子,看第一版粗剪的时候,他就跟我说:"你这部片子我最喜欢的就是不刻意强调青春残酷,也不刻意狗血。"其实,我们很多人的青春大多数遇到的最大的事,也就是那样,没有说好像每个人都会经历什么堕胎呀,或者其他惨烈的事情吧,我相信大多数人的青春都是在校园里面看着别人的故事过去的。

陈博:我们再来说一说演员。周冬雨戏份应该也是不少的,为什么会选择周冬雨这类型的女孩?是想让她表现出一种"素"的感觉吗?

肖洋：因为她太像我们原来的那个人物原型了，我刚开始也选择了一个素人，我们几乎都要用她了，但后来周冬雨过来聊了一下，我就感觉她虽然当了这么多年演员，演了这么多戏，她身上还是有那种生猛的劲儿的，非常的直爽，直言不讳，她不是会揣摩人眼色的孩子，有时候和她聊天的话，她会表达出自己内心的感受。这个其实和周兰挺像的，周兰就是那种，因为她聪明，她看不惯的事情，要么不说，要么说真话，为什么要骗你，所以周冬雨在这方面气质是很像的。

陈博：那么夏天和王森，这两位演员又是怎样选拔出来的呢？而且王森在生活当中还是一个很帅的一个小伙子，在影片当中，似乎有一些丑啊。

肖洋：王森非常的敬业，当时我跟他谈角色定位的时候，就是这个角色虽然不是男一号，但是他的身上所承载的很多东西都挺复杂的。在电影中他饰演一个家境比较差的孩子，农村出身的，体育生考进大学，也许是整个家族唯一的希望。最后他父亲带他走的时候还带着习惯性的卑微和那些孩子打招呼，你都可以想象他回去以后就要当农民了，那人的一辈子就这样了，他的命运从此就在这改变了，所以他对女生的表现也是很复杂的，最后女生走的时候，他在车上，王森其实演得特别好，我跟他说你要演到在你要离开学校的时候，看到女生的背影，她又没发现你的存在，你内心是有可能会哭，王森就给我演了一个非常隐忍的哭。这个时候你虽然看见他人高马大，但他在里面的那个角色实际上是懦弱的，他喜欢这女孩儿，直到离开的时候哭都不敢大声哭，为什么？因为自卑。我们可以看到很多家庭条件不好的同学会陷入这种情绪里面，王森把这个角色诠释得非常好。我最开始找他的时候就是看上了他的外形，从《致我们终将逝去的青春》里面一看，身材不错，在《致我们终将逝去的青春》里面他饰演的王亚明，就是只穿了一条内裤的那个。后来跟他一聊，发现王森是很会演戏的那种人，也是我很喜欢的这种演员。王森还学了篮球和游泳，他本来有点恐水，最后还生生地能游几下，在很冷的天下水。女神的挑选过程呢，刚好夏天是刚刚大学毕业，她的老师给我们推荐的，但是我们在选女神的时候都已经头大了，原先说是要找漂亮姑娘、要有女神气质，而这种类型在演员里面最多，随便一选，十几二十个就来了，后来发现，要会跳舞，然后这气质站在人群中都不用说话就会拔出来的这种女孩，还真是不好找。可能有很多演员她满足这样的条件，但是她身上的气质又不像学生，因为她们可能已经演了很多年戏。有一天，夏天的老师推荐她过来，我第一眼看到的时候就觉得这外形真是很好，来了以后我就问她有多高，她还跟我们瞒报两厘米，她实际172cm，却跟我们说她170cm，生怕我们觉得她太高了不好搭戏，我们说走两步看看，她以为她没

选上就真的走了，我看到很愕然，她走到了楼底下的时候，我跟她打电话叫她上来。她就是我们要找的那种不用自己表示什么，只是自然的走路状态下，人群中随便一扫过去，就能看见她，我觉得这就是学校里面女神的样子。就像原来我在交大的时候，看模特队走路的这种感觉。

陈博：在这部电影当中还有一些前卫的流行语，可是在当年，这些流行语应该是不会存在的，为什么会安排这样的语言在里面呢？比如"世界这么大，我要去看看"等类似这样的话。

肖洋：在拍这部戏的时候可能还没有这句话吧，我们这戏是去年10月份杀青的，这句"世界这么大，我想去看看"应该是今年才出来的吧。

陈博：拍"少年班"这样的题材应该在国内是第一次，请问下导演当年在少年班当中的那些同学现在都在做些什么呢？

肖洋：大家在后面看到的照片都是真的，除了演员的脸。其实我想把他们自己的脸放上去，后来想了想，要是做了作品，应该让它更完整些，然后我也不想打扰他们现在的生活，所以就把他们虚化了以后，换成了周冬雨、王栎鑫他们的脸。片子中人物最后的结果基本和他们现在的生活差不多。

陈博：那么在你当年的班级当中，有没有真正的神棍呢？

肖洋：那不叫神棍，那是很神奇的人。上学的时候我有一个哥儿们就是，虽然现在我们都没有联系了，希望电影放完，他能出现，跟我们联系。12年前得到他的消息，他在家里养鸭子呢。他就是湖北的一个农村的小孩，他想去上哲学系、中文系，然后老师跟他说你得去能动学院才行，况且我们学校这两个系没有少年班，他后来想了想，就说那我退学吧。他就没有再上了，我当时很佩服他。作为一个农村孩子的话，你想想看，在20世纪90年代，上大学是跳出农门，改变自己命运的最好机会。名牌大学，西安交大，当年很牛的。但是感觉这事儿对他来说不太重要，依然是我就是要做我想要做的事。

他去能动学院上了两个月的课，后来实在是不想过那样的生活，就退学了。我其实挺佩服他的，而且他是我见过最接近大家所说的天才的这种人吧。有些时候我不太理解他在干什么，但是他特别聪明。第一次进学校摸底考试，考数学，题可能非常难，最后平均分出来只有47分，然而这哥儿们自己写了半个小时就交卷了，同学们可能就觉得这小孩太没礼貌了，写不出来也不能交白卷啊，最后人家答了九十多分。后来，他就很少去上学了，经常在宿舍的床上一躺就是一星期，除了上大号他根本就不下床，同学给他在食堂买了十几个馍，往床上一扔，

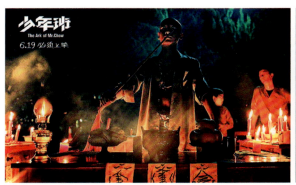
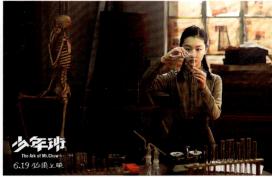

就半床馍半床线装书，在那看《周易》，也不洗澡。同宿舍的人跟班主任投诉，班主任跟他说，你得半个月洗一次澡。他洗完澡还是挺帅的，平时都脏兮兮的，洗完澡后眉清目秀的。后来，我就再没有他的消息了。有一次，我看到一个电视剧里面有个人跟他长得特别像，他不会是当演员去了吧。我觉得李易峰跟他长得挺像，我一算年纪好像不太对，肯定不是他。

陈博：在网上有很多人把您称为"金剪刀手"，说剪辑出来的作品都是那么的好看，对这样的评价您持什么样的观点？

肖洋：我真不知道被人家称为"金剪刀手"，我只知道说我剪得还不错，再没什么了。因为我只是运气特别好，我起点比较高，第一个参与的项目就是冯导的《非诚勿扰》，然后就一直在跟这些大项目打交道，一个接一个，其实也没太多功夫去接其他片子。在这些大项目中，跟顶尖的人物学习，自然会学到一些很好的剪辑知识，到后面的时候，无非是跟大家配合得更加熟练了，这只是大家对我的一些过誉之词吧，我认为我可能还算是一个合格的剪辑师。

陈博：《少年班》您是编剧也是导演，有没有参与剪辑工作呢？

肖洋：有参与剪辑工作，不光是我，陈国富监制他也参与剪辑工作了。我们10月底杀青到现在八个月（才上映），其实我们到上个月才定剪，中间剪了大概有半年，在这过程中甚至把冯绍峰等大明星帮我们拍的一个结尾都删掉了。所以，剪辑是一个再创造的过程，我认为这个工作在电影的形成过程中是非常非常重要的。

陈博：那将来会把工作重心转做导演呢？还是坚持做剪辑？

肖洋：应该会做导演吧，剪辑我也不会放弃，看到有兴趣的或者有意思的朋友一起来做的时候，我觉得好像没有必要说你当了导演之后就不剪片子了，好像没有谁规定这个事吧，想做就做呗。也许有一天导演当得累了，我可能停一段时间干点儿别的，随自己的心意吧。

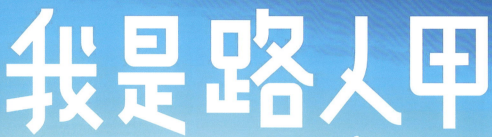

An interview with 专访 《我是路人甲》导演尔冬升

2015年7月3日中国上映	主演：
导演：尔冬升	万国鹏
编剧：尔冬升	王婷
国家地区：中国｜中国香港	蒿怡帆
发行公司：浙江博纳影视制作有限公司	沈凯

　　剧情：《我是路人甲》讲述的是漂泊并奋斗在横店追寻影视梦的"横漂"一族的故事。一群年轻人，怀揣着各种不同的梦想来到了横店电影城，去追寻自己的演艺梦想。杨光、晓帆素不相识，但却坐着同一辆大巴带着各自的理想和信念来到了横店，这个被称为"中国好莱坞"的最大影视基地。失恋的晓帆碰到了横店的老群众演员李钊，在李钊的帮助下慢慢融入横店的各个剧组。来自各地的他们，在横店开始了自己的演员"寻梦"。

　　尔冬升，生于中国香港，导演、编剧、监制、演员。1977年参演首部电影《阿Sir毒后老虎枪》，同年因主演武侠电影《三少爷的剑》而成名；之后以邵氏武侠电影为发展主线。1985年转型做导演。1986年执导首部电影《癫佬正传》。1987年在执导了电影《人民英雄》之后重新加入到演员行列。1992年主演古装剧《一代皇后大玉儿》。1993年执导的电影《新不了情》成为其导演生涯中的代表作品之一，亦凭借该片获得第13届香港电影金像奖最佳导演以及最佳编剧奖。1999年执导电影《真心话》。2004年凭借《旺角黑夜》获得第24届香港电影金像奖最佳编剧以及最佳导演奖。2007年凭借电影《门徒》获得香港电影导演会最杰出导演奖。2010年执导电影《枪王之王》。2013年执导电影《我是路人甲》。

陈博：请问导演，《我是路人甲》当中都是群众演员，这些演员今后您还会在自己的电影作品当中用他们吗？

尔冬升：有合适的电影会的。其实这个戏一杀青之后，我就接着在拍《三少爷的剑》了，就是林更新演的那个，他们有个别的演员就在其中，但不是主角。有机会会给他们的。

陈博：和近期梁朝伟有关于观后感的问题一样，您自己刚出道的时候是"邵氏"的大明星，从来就没有当过"路人甲"，怎么会想到关注这个类型的人群？

尔冬升：我当时，对那些比较年轻或者我觉得他能找到更好工作的那些人，其实印象不是很好，也没有太关注他们。我是来了内地，慢慢一步一步才发现的，当时在做《大魔术师》的时候，我就有点奇怪怎么会有那么多人来做群众演员，我也知道他们可能是一些比较不发达地方的年轻人。这次才真正地去接近他们、了解他们。你说接地气就要在内地生活过才可以，但是我不是在这里长大的，可能有点太困难了。就这一批年轻人，我认为我是非常了解的。他们只有两个人念过专科学校，但你说真正念过高校的与打工的那群人相比，打工的那群人我反而还了解的多一点，因为我在深圳那边打过工。我认为我是关心他们的，他们是需要一些鼓励的，我反而觉得是因为碰到了他们才让我拿到了一个好题材。

陈博：有人说《我是路人甲》才是最适合您的电影，现在回过头来看，您后悔《大魔术师》的那次尝试吗？

尔冬升：没有，不会的，每一部电影我都是花了心血在里面的。最短周期的戏从有想法到拍出来，我自己认为最快可能也要九个月吧。这个时间长到都可以生个小孩出来了，就算它长得不漂亮我也不会讨厌它的。因为《大魔术师》在拍摄过程中需要的那种类型戏不是我

所擅长的东西，对我来说也是个挑战吧，但在这过程中我是很开心的，尤其是跟梁朝伟、刘青云、周迅他们拍戏很开心的。创作《大魔术师》对我自己也是有很大启发的，因为剧本是我自己写的。将来可能在我不适合拍这种作品的时候，我就会找比我拍得更好的导演来合作，我就做监制跟编剧。我可能找新导演，李光耀执导、麦兆辉或者林超贤来拍，我会找比我更合适的导演来做这部作品。所以，制作不合适的作品也是一个经验。

陈博：那么，为什么又选择群众演员来演这部电影呢？您说过此片是您拍的最困难的戏，那一共拍了多长时间？调教他们和过去调教大明星有什么不同呢？如何保证他们演得更加自然呢？

尔冬升：想到这个题材，应该是在2012年8月29日到横店的第二天。当时看到横店很多群众演员，有了拍摄他们的念头，然后整个资料收集一直到2013年的四五月份吧，开拍后到2014年1月结束，这个时间还不算后期的工作。这部片子的困难之处就是这些演员都是非专业的，但我也考虑过，如果我在北京找受过训练的电影学院学生，我要把他们重新带到横店，叫他体验一次生活，但这是不可能的事情，整个状态是不可能的，必须要找在横店的群众演员来演。戏里面很多人物都是的，比如那个跟朋友说鲁迅的话的覃培军，我怎么去找一个电影学院的人来演这样一个小孩呢？是演不出来的，所以必须要用真实的群众演员来完成。

陈博：这部影片是全无明星阵容，但在各种宣传当中您的同行和御用演员都极力配合宣传，真的是您一句话就搞定的吗？是为了增加影片的曝光度呢？还是说无心插柳柳成荫？

尔冬升：其实他们在我拍摄的这段时间都很纳闷，我跑到横店去了那么久，虽然都有联系一起吃饭，但他们知道差不多我拍整个戏大概用了一年多，然后又知道这个戏的工作日是120天，我拍《三少爷的剑》用了122天，所以他们其实是关心我吧。在香港我们有一个很好的传统，就是如果你自己第一次当导演、第一次开公司、第一次自己投资电影或者只要是你像个体户去投资的事，朋友基本上都会帮忙的。梁朝伟是之前已经问过我的，拍的什么东西，拿来看一看，其实大家很有默契的。我给他看完之后，他写的什么已经不重要了，重要的是他令我很感动，我都没想到他会写一篇这样的文章出来。所以，其他的朋友就是一叫就到的，包括周迅，叫她帮我配一个预告，也是打个电话就可以的。和黄渤其实已经认识很久了，2004年的时候，他当时是在北漂做配音。所以都是有交情在的，我人缘好啊。

陈博：如果把真实存在的故事编纂在一起的话，或许是不是会更感人呢？电影当中，也传递了很多正能量，更重要的是在今后还会不会拍摄类似题材的电影呢？

我的电影我的团之
我不是一个好演员
MOVIE

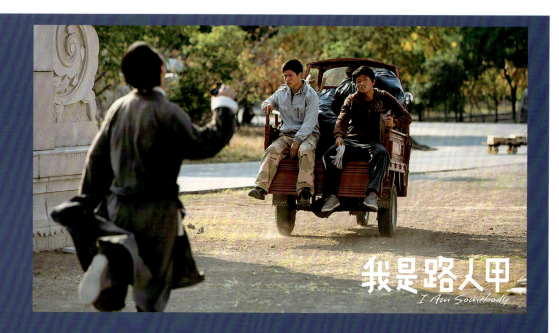

尔冬升：还好，其实这个群体，我不是拍出来让人去同情他们的，不是的。他们在国内其实不是最惨的一类人，他们只是有追求但不富裕的人。而纪录片中是有一些比较残酷的现实，这部影片的纪录片没有那么快会播的，因为剪接非常困难，我的主角消失了，万国鹏跟王婷真实的家庭比较好一点，父母之间关系也好。我自己认为我要把这个题材一系列的东西展现出来，才是完整的，因为我不想去把一个假的、一个梦幻的正能量靠这个戏告诉大家，有追求你就去吧。戏里面只提出很多细小的点，但真实在生活中遇到的点太多，是根本说不完的，如果拍"横漂"电视剧，就我拿到的资料，我认为最少可以拍40集，因为每个人背后都有故事！大家将来看纪录片的时候可能比较震撼，当然也比较残酷一点，但它相对来说会比较完整！

陈博：纪录片会上映吗？

尔冬升：不一定，纪录片只能小量的。但是这个纪录片跟现在的《我是路人甲》，这两个对我来说已经不再光是票房的事了，我觉得自己在这三年时间里面，拍摄的过程真的是我的生活，我和这一班小孩变成朋友了，建立了人与人之间的感情，我都认识了横店菜市场的老太太，这已经是我生活的一部分了。将来我会把纪录片的版权都送给拍纪录片的那个团队，因为那个团队他们准备拍摄五年、十年，我说你们拍十年就算了，不要拍太久了，太久就很悲哀了。所以，这些对我来说是比较特别的一次创作，整个戏剪出来才四个多钟头，这个经

历也比较特别一点,但只做这一次而已,我不会再用这种方法。这是经历,没有办法,我在横店三年时间,回了家一照镜子我觉得我都老了六岁,拍这部电影我觉得是太疲惫的一个工作,不会再做这种事情了。

陈博:在电影当中有一场戏是群众演员和方中信进行的对手戏,那么NG了很多遍才能够通过,在拍摄过程当中这些演员确实是耗费了导演很多的精力。那我想问下导演,在这方面您自己的状态和心态又是如何呢?

尔冬升:那个是为了剧情把它夸张了,其实真正来说就在他们接的二十场戏,最多四五十场戏当中,也接不到一场那么重的戏的,其实最可能的是在皇后身边的那个贵人,贵人有主角的,还有两个贵人是没对白的,四五十场戏来接,都是没有词的,将来你们能看到这个戏的完整版。对于他们来说,只是希望在字幕后面有一个名字,这个已经很难了,因为确实在戏里面说的都是真实的,重要角色都在北京找的,剧组为了省成本,一些次要的角色才去横店。所以,机会不多的。

陈博:在这么多的追梦人当中,想去横店当群众演员的不只是年轻人吧?应该还有老年人,那这些老年人放弃自己舒适、安逸的生活要去横店拍戏,对于这样的群体,您怎么看呢?

尔冬升:怎么说呢,很纠结的。我之前的纪录片拍到一些人,我就觉得他们这样真是太不现实了,就为了追这些不可能实现的梦。当我看到那群人,就会想应该怎么样去帮他们,但是,就是没有办法的,有些人整个思维都有问题的。一直在做最底层的群众演员,他们的这个梦想我没有资格跟他说你不行的,我没有资格说这个话。所以纪录片里面我最后的感觉就是他如果去其他城市干什么其他事也是这样,既然同样这种状况,我情愿留在一个让自己做梦的地方,我不会叫他们走的,但我希望将来那个纪录片他们看完之后,自己去想吧,自己去决定,他们的人生应该自己决定。

陈博:《我是路人甲》这部电影仅仅是您多年来拍戏的一种感受、一个情怀,还是要告诉我们作为这样的一群人,他们是有梦想的,

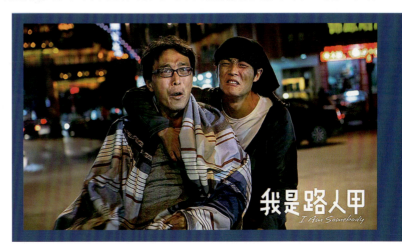

我的电影我的团之
我不是一个好演员
MOVIE

要让更多的人去追自己的梦呢?

尔冬升:你说的那个感觉是我拍完后才有的,因为确实我身边的人大家都年纪大了,以前认识的人也都长大了。这次拍完我想到自己年轻的时候做过的事情,其实我现在身边工作人员很多很年轻的,我在他们身上看见以前自己的热血,想追求的东西,我觉得人生还是应该有动力的。你另外一个问题我觉得是的,不公平,我觉得就是每个人命运不同,我家里没有钱的话,没有好的教育,但必须要有好的公平的制度给他们。所以,一个人要努力从底层爬上去不容易,现在这批横店的人他们遇到"潜规则"、收回扣这种问题,也不是大奸大恶的事情,但他们要靠人际关系,而不是靠自己的能力,这个是最糟糕的事情。我觉得现在的

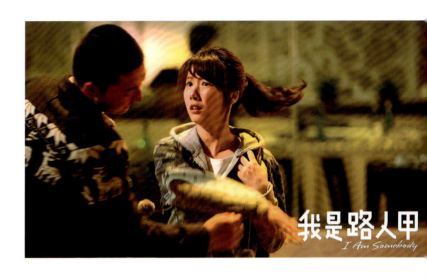

社会如果不制造一个很公平的空间给年轻人的话，那他们就很惨，制度必须要公平，可怜的就是现在靠人际关系。所以，我觉得我当时是有点愤怒，决定要拍他们，要关注他们，这也是其中一个想法。

陈博：那也就是说，您认为在横店的这一群"路人甲"其实并不是说想追梦就一定追得到，是这个意思吗？

尔冬升：那要看自己的追求吧！每个行业里面一千个人想成功，可能也就一个人实现。每一个行业都是一样的。那有没有人成功过？香港就有无数的"路人甲"成功了，是有成功的先例的。现在也不是没有的，王宝强是一个例子，黄渤也是打拼出来的，他帅吗，他不帅啊，他靠什么，他靠实力的，他靠他的演技的。所以，我觉得你不一定得到，但是你一定要努力，哪有人保证你一定成功你才开始努力，这是不可能的事情。

我的电影我的团之
我不是一个好演员
I MOVIE

An interview with 专访《小时代》主演谢依霖

2015年7月9日中国上映

导演：郭敬明

编剧：郭敬明

国家地区：中国 | 中国台湾

发行公司：中国电影集团公司等

主演：

杨幂 饰 林萧

郭采洁 饰 顾里

郭碧婷 饰 南湘

谢依霖 饰 唐宛如

剧情：《小时代4：灵魂尽头》作为影片《小时代》系列的终结篇，故事依然围绕林萧、顾里、南湘、唐宛如四姐妹展开。随着时间一点一滴的流逝，在这座看似平和，实则危机四伏、充满阴谋的城市，四个不同性格、不同价值观和人生观的姐妹，相互依偎，先后经历友情、爱情乃至亲情的巨大转变，所有人物的矛盾在《小时代4》中又有了新的升级，一场前所未有的激烈大战即将袭来。

谢依霖，中国台湾影视演员，毕业于台湾中国文化大学戏剧学系。因2011年8月9日在综艺节目《大学生了没》中扮丑搞怪而走红。后签约经纪公司金星娱乐，正式成为艺人并往综艺方向发展，2013年出演电影《小时代》中的女主角之一"唐宛如"，从而正式成为演员，并开始接拍电视剧。

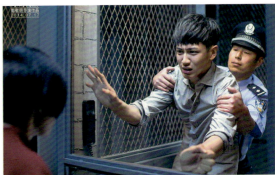

陈博：《小时代》是您演的第一部电影，当演员和您过去在综艺节目中的搞怪有什么不同之处？

谢依霖：演员是有剧本的，而在综艺节目上就是即兴发挥的。

陈博：生活当中的你和银幕当中大大咧咧的形象能画等号吗？

谢依霖：生活中我也是比较少根筋的，我就说我妈少生一条筋给我，神经很大条。

陈博：大家都说唐宛如在第二集和第三集当中似乎没有第一集那么搞怪了，也变得比较多愁善感起来。是因为卫海呢，还是因为演起来有什么不同之处？比如说心态上面的调整。

谢依霖：就是很多时候慢慢长大会遇到很多困惑，很多烦恼的事情，所以我觉得本来成长的过程就是比较辛苦，越成长知道越多，好像就没有那么快乐了，可是到最后还是会回归原始的那种纯真。

陈博：生活当中你们之间的关系应该是非常不错的，而电影中的"时代姐妹花"却要大打出手，这么切换会不会有一些人格分裂？

谢依霖：其实还好。有时候你是在乎一个人、爱一个人你才会去吵，就像家人一样。所以我觉得我们越是感受到我们之间的紧密，我们越是容易投入到这剧情里面，就像我希望你好，你为什么却要这样子。

陈博：可不可以给我们大家透露一下第四集的结局，该不会像是原著那样那么惨吧？

谢依霖：第四集的结局就是比较开放式，你可以觉得它是很惨的，可以觉得它是一个 happy ending，但是我个人觉得这是对他们最好的结局，最好的结局不一定是快乐的结局。

陈博：是否担心自己以后演别的角色也会有唐宛如的影子？

我的电影我的团之
我不是一个好演员
MOVIE

谢依霖：我觉得每一个角色都是从演员自身出发的，但是在观众看来可能还是会觉得好像有某个程度的相像，每个角色当然都有她们的特别之处。但这就是我谢依霖本身的样子，所以我倒是不在乎不担心的。

陈博：那郭敬明接下来会拍另外一部戏叫《爵迹》，在里面会有角色吗？

谢依霖：《爵迹》剧组的名单已经公布了，里面没有我，可能也就是觉得我与里面的角色不是那么适合。

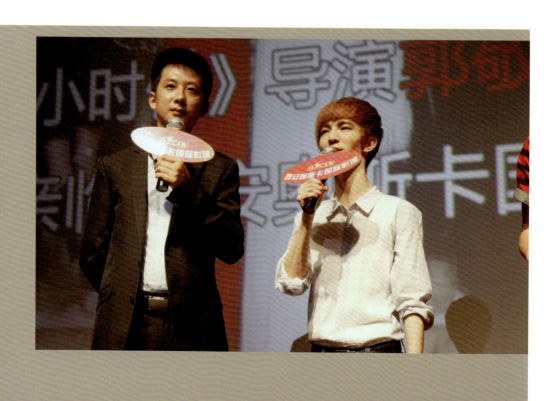

陈博：会客串吗？

谢依霖：客串现在也没有看到。

陈博：应该说，从《小时代》后两部开始制作的时候，郭敬明已经不是一个新导演了，而是在市场方面有巨大回报的一个商业导演，你觉得现在片场当中的他和拍第一集的时候比，有没有一些变化？

谢依霖：更加成熟了，更加有自信了，也了解自己需要的是什么。

陈博：众所周知，最近《小时代4》应该说是命途多舛，因为某些原因，最终的这个版本也一直是扑朔迷离，那最后的版本会不会令广大的粉丝满意？

谢依霖：其实我一直没有提出我要去看最后的版本，也蛮希望跟观众一起感受最后结果到底是什么样子，所以，我也不知道。

陈博：你也没看？

谢依霖：对，因为我也不太懂得去婉转地说这件事，那不如我就不要看。我一定是要等到最后跟大家一起揭晓结果的。

陈博：你对西安应该不是特别陌生的，因为你也不是第一次来西安，对西安的整体印象怎么样呢？对我们的听众朋友有一些什么样的祝福？

谢依霖：我觉得西安这边气氛很好，人比较温暖，比较热情，人与人之间距离非常近，所以我希望大家一直都是这样一种温暖的状态，把爱传递给更多的人。

An interview with 专访 《陪安东尼度过漫长岁月》

2015年11月13日中国上映

导演：秦小珍
编剧：钱小蕙
国家地区：中国
发行公司：北京光线影业有限公司等

主演：
刘畅 饰 安东尼
白百何 饰 小樱
唐艺昕 饰 小萱
金世佳 饰 方杰

 剧情：安东尼（刘畅饰）是一个不特别、不会说很酷话的普通男生，从20岁到23岁，从大学到工作，他先后走过了大连、墨尔本和东京。他在樱花季节与小樱（白百何饰）在东京邂逅，在墨尔本和家明（白举纲饰）共同学习，在大连感受当地极具年代气息的有轨电车，在度过漫长岁月的同时，也发生了一系列或浪漫、或甜蜜、或可笑、或感人的故事。

 安东尼，原名马亮，青年作家，毕业于墨尔本大学。曾为多家电子杂志撰稿，在《最小说》中开有《小兔崽子》专栏，每期均居读者调查表前5名。2012年，安东尼以900万元的版税收入名列第7届中国作家富豪榜的第8位。2015年，安东尼的首部散文集《陪安东尼度过漫长岁月》改编成同名电影并由周迅监制，于2015年11月13日全国上映。

 陈博：很多的作者都不会走路演，但是你与众不同，你参与了整个全国路演，你是怎么想的，或者说为什么会做这件事情呢？

 安东尼：其实这个电影我参与的不是很多，包括剧本和电影具体的拍摄我都没有参与到里边，但是这个电影的团队，包括我们监制钱小蕙还有周迅小姐，导演，还有所有的演员，他们都很棒。我有看一

点，他们都拍出了书里的感觉，也能感觉到他们对这本书的喜爱。所以，宣传期我觉得我该冲上去就冲上去，就跟着一起跑了路演。

陈博：《陪安东尼度过漫长岁月》是你的一部散文集，我看完之后觉得可以用三个字来概括，就是"爱""孤独"。我不知道我诠释的是否正确？你的看法是什么？

安东尼：它是记录我刚出国那一两年的生活状态，所以会有一些孤独的感觉，我觉得这也很正常，因为家人、朋友都不在身边。爱肯定也有，爱很重要。

陈博：这部电影马上就要上映了，自己有没有看过这部电影？

安东尼：其实我自己跟我们的工作人员说不想提前看完这部电影，想等首映那天跟大家一起看，不想破坏这个惊喜。我就看了一点点，大概十几分钟。

陈博：看的这十几分钟，觉得拍的怎么样呢？

安东尼：我真的觉得很棒，它是一部拍的很用心的电影。

陈博：这次路演的时候我碰到刘同，他说他已经看了两三遍了，每次看都会流泪，他有没有跟你说为什么？

安东尼：他就说很真实。当然本身他可能很爱哭吧，哈哈。

陈博：其实我一直有一个问题想问你，为什么写作的时候没有标点符号呢？

安东尼：因为我刚出国那时候一直都在博客上写文章，不带标点符号的话写起来就会比较快，而且比较自在。后来郭敬明的《最小说》找到我，说需要一个专栏作家，要把我写的东西发给他们，我就直接把博客复制粘贴了，当时登出来也是没有标点的。

陈博：那么这个兔子的形象，包括跟这个叫作"不二"的兔子的对话你是怎么想象出来的？

安东尼：其实我就把它想象成小时候小朋友都会幻想有一个小伙伴一样，把它当成一个朋友。加上我那时候刚出国，其实在陌生的环境就像一个小朋友一样，就很多想法啊，心事啊，就会跟它交流。

陈博：刚才你也提到了郭敬明，他对你应该也是有非常大的帮助，你觉得他都帮你做了些什么呢？

安东尼：首先是他给了我这样一个平台，让我的文字有机会让更多人看到。其次他也是我的朋友。

陈博：你看郭敬明也是一个作家，他把自己的《小时代》系列作品搬上了银幕，那你有没有想过将来自己做导演呢？

安东尼：没有，我觉得拍电影其实也是非常繁杂的一件事，我觉得我可能做不了。

陈博：说到这部片子的主演刘畅，其实我觉得他跟你各方面都很像，尤其是长得很像，想问当你看到刘畅的第一反应是怎么样的？

安东尼：挺顺眼的。（哈哈）

陈博：自己觉得他（刘畅）跟自己很像吗？

安东尼：觉得多多少少跟自己有点像吧，但也不是很像。

陈博：因为他其实就是在演你，你觉得除了外表，刘畅内在跟你像吗？

安东尼：性格上，其实一开始腼腆的样子跟我很像，但生活中他其实讲话很快，我讲话就比较慢。不过这次路演的时候，他在台上讲话就比较慢，我在台上就比较快。（哈哈）

陈博：在这部电影的桥段中有没有很接近你当初遇到的人或事？

安东尼：有。因为电影还是根据书改编的，里面百分之六七十还是书里面的故事。书里

我的电影我的团之
我不是一个好演员
MOVIE

的内容就是我的博客或者日记。

陈博：书中有一部分写的是家里人对你的思念，那么电影里是如何呈现家人对你的这份思念的感情的呢？

安东尼：父母的思念对于每一个出国的孩子来说都是十分常见的情感，所以我也想知道电影里是如何表达这种情感的。

陈博：电影的女主演是白百合，对于白百合这次在电影里所塑造的这个形象你是怎么看的？

安东尼：白百合是很真实的，她演什么我都不会觉得跳戏，代入感很强。

陈博：那白百合的表演有没有让你想起作品中的那个"她"呢？

安东尼：因为我只看了刚出国的那一小段，我觉得她演的很好，后面的部分我还没有看，这部电影的剧本我也没有看，所以还是会对后面的情节有很多期待。

陈博：这部电影里有两首歌曲比较受关注，一首是陈奕迅的，一首是王菲的《人间》，为什么会放王菲的歌呢？

安东尼：因为我很喜欢王菲，也会在书里经常提到王菲，我们的监制钱小蕙老师说一定要买一首王菲的歌放进去，不管多贵。

陈博：周迅是这部影片的制片人，得知这位"大满贯"影后不演出的时候你有没有觉得遗憾？

安东尼：一开始我们找男主角的时候总是找不到合适的，周迅就说他要女扮男装来演我，我当时还挺开心的（哈哈）。结果钱小蕙老师说不行。

陈博：你觉得你接触到的周迅是什么样的？

安东尼：就感觉跟之前想象中的是一样的，很机灵，很善良，觉得她是一个特别好的偶像。

陈博：想问你接下来还有没有把自己的作品拍成电影的计划？有没有什么新的动向？

安东尼：出过的书再拍成电影的计划暂时还没有，我觉得自己的作品拍成电影还是要看有没有缘分，如果有所谓的投资人来，也要看是不是合拍。我之后想休息一下，因为最近确实也有些累。

陈博：在新书方面有没有自己的计划呢？

安东尼：新书明年会出《陪安东尼度过漫长岁月》的第四本。

陈博：有很多朋友可能还不知道你是在西安出生的，能讲讲吗？你是西安人？

安东尼：我是大连人。父母也都是大连人。因为父亲当年在西安当兵，我母亲当时来到西安跟我父亲结婚，然后生了我。

陈博：那你对西安的印象是什么？西安是一座怎样的城市？

安东尼：我觉得西安很有古城"范儿"的，人也很淳朴。去学校路演的时候，学生也都很热情。

陈博：谢谢安东尼接受专访，期待下次再见！

安东尼：谢谢您对《陪安东尼度过漫长岁月》这部电影的支持。谢谢您。

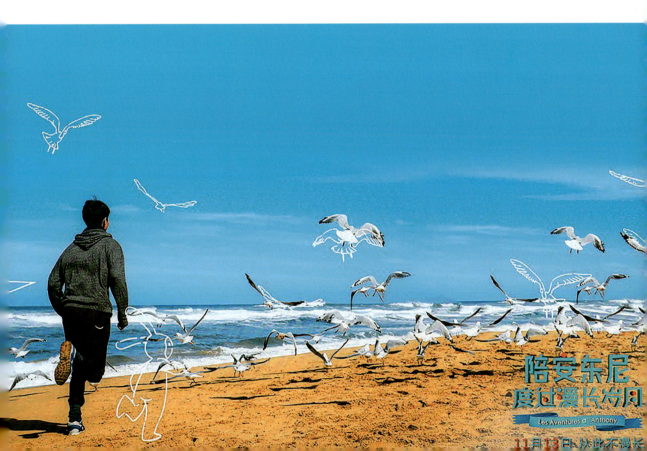

我的电影我的团之
我不是一个好演员
| MOVIE

我的电影我的团之

我不是一个
好演员

Film review 影评 佳作篇

《亲爱的》
陈可辛的良心之作

陈可辛果然是香港非常成功的导演之一，从《投名状》《十月围城》《武侠》的一路试探，虽然口碑有争议，票房不见得是最好，但是质量上每一部都上佳，并且一次次完成自我超越和尝试类型片开拓。到了《中国合伙人》，在"接地气"的问题上，陈可辛已经把其他香港导演远远地甩在身后。这次的《亲爱的》，陈可辛走得更远，实实在在地用真人真事改编，白描出了当下中国现实的一面。

电影《中国合伙人》的成功，作为香港导演拍北京，陈可辛用的是自己最擅长的成长、爱情主题，但《亲爱的》焦距情感纠结，剧情曲折，非三言两语可以描述，这也是陈可辛继《甜蜜蜜》之后最为跌宕起伏的剧情片（相比《甜蜜蜜》只是少了点绵长的情怀）。前半部分黄渤饰演的父亲寻找失踪的孩子，后半部分两个家庭展开"领养"风暴，"找孩子"的剧情虽说在影片一半时就结束了，但一个悲剧的结束，却成为另一个悲剧的开始：深爱孩子的继母李红琴（赵薇饰）无法接受骨肉分离的悲剧，又走上了令人揪心的另一种"找孩子"之路。罕见的前半部分和后半部分结构

相反，但是全片没有一分钟冷场，这绝对是陈可辛好看的电影之一。

　　拍这种骨肉之间割舍不掉的亲情与爱意，最重要的是褪去表面那层世俗与喧嚣，把一颗颗赤裸裸的心捧给观众看。在这一点上，《亲爱的》达到了一定的境界，把人看得心动，看得唏嘘，不简单。在《亲爱的》中，陈可辛用的镜头基本是朴实无华的。沉稳的运镜加上细致的观察，导演在许多不起眼的生活细节上提炼温情点，比如电影中有一幕：在电脑桌前的黄渤撑着眼皮滴眼药水。一个陕西粗汉子做这么细致的护理工作，反差中生出一份喜感，待观众正要咧嘴开笑时，猛然一想，连爷们儿的眼睛都抗不住了，那他到底在屏幕前为搜寻儿子的消息看了多久？

　　《亲爱的》是一部群戏，黄渤、郝蕾、赵薇、佟大为、张译等都算得上主角。特殊的剧情也给演员们提供了可以任意飙演技的机会。片中，黄渤一改昔日喜剧新天王的怪咖风格，虽鲜有落泪，悲情、深情、真情却写于脸上，刻于心间，令人印象深刻。郝蕾则一如既往的高冷文艺范儿，梨花暴雨竟无声，真情真爱却依旧，郝蕾将母亲失去孩子后的恸与痛拿捏得极尽精准，入木三分。尤其是那场与回家后的儿子牵手终得儿子认可的戏份，一个简单的手拉手动作，一个浅浅嘴唇微动，一泪欲滴还留的满眶热泪，都将孩子失而复得后，母亲纠结、愧悔、激动、感怀的复杂心绪表现得出神入化。

　　赵薇不必多说，绝对是影后级的表演，而除此之外，最令人难忘的竟然是戏份不算太多，却大多是内心戏的张译。张译饰演的韩德忠，作为一个同样丢失了孩子的父亲，他深知那些失孤家庭的痛苦，于是，成立了一个互助组织，定期让大家聚集到一起，互相鼓励，相互打气，在他们认为的这个冰冷的世界里让人感受到一丝人与人之间的温暖。

　　韩德忠自掏腰包，联系各地警察，带领着大家到处奔波寻找被拐儿童。张译似乎很适合这类引导他人的角色，还记得《士兵突击》里把许三多带上军旅生涯的史今班长么？那是我第一次看到张译的表演，他坐在车里哭着经过天安门广场的那一场戏，实在撕心裂肺。韩德忠在《亲爱的》中是如此地有朝气，看见他，

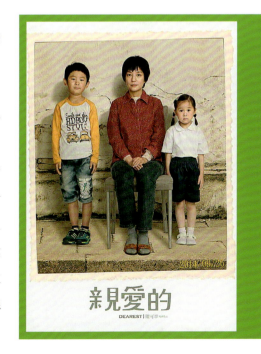

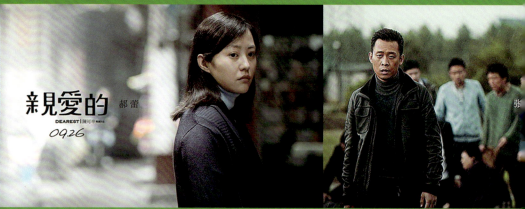

仿佛那些丢失孩子的家长也不再那么绝望。张译坚持自己的想法,并把这一想法传递给组织中的所有人,他寻找自己的孩子六年,坚持不懈,直到黄渤饰演的田文军找到自己儿子时,他绝望了。

于是,他背叛了成立互助组织时自己一直宣扬的理念。他在寻找自己的儿子六年之后,终于接受了失去儿子这个事实。田鹏的生日宴上,张译说出自己要重新开始的决定时,他愧疚,他无奈,他不知所措……可是没有任何人埋怨。埋藏在他内心六年的苦,终于有机会解脱时,谁又忍心去埋怨他?

另外,影片中佟大为的戏份也少的可怜,而且他只在影片的后半部分出场,但是,这并不妨碍佟大为显露出自己的光芒。他一出场,感觉就像是在这部充满悲情的影片里吹来的一丝暖风。佟大为扮演的律师起初是一个吊儿郎当的人物:靠欺骗手段来换取官司成功,对来自农村的求助者敷衍了事,看待金钱好像比什么都重要,等等,完全就是一个市侩色彩极其浓厚的小人物。但另一方面,这个角色身上却又有着浓厚的人性色彩:看似玩世不恭却对于自己认定的事情极为认真,内心对于弱者的真正同情也使他最终接过了一场看似"不可能的任务"的官司,重要的是,他对于身患严重精神疾病的母亲的照顾的细节也在进一步展示着这个角色的内心。可以说,佟大为饰演的律师角色虽然戏份确实不多,但却是导演陈可辛用较多细节来展示其性格的一位。在这个角色身上,同样承载了这部影片所有角色都在承担的一个主题:人性的复杂与多面。

对于佟大为而言,在有限的发挥空间里,演绎这样的一个富有转变的角色是有挑战的。首先他在形象上做出了"牺牲",变成了一个大腹便便的发福青年形象。其次,这个角色内

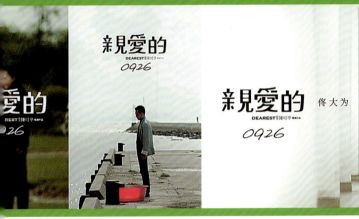

心的复杂性不亚于片中的任何一个角色。在律师事务所里的委曲求全、对于李红琴案件的态度转变，以及对于精神病母亲在狂躁发作时的淡然与无助，都在佟大为的演绎之下使这个角色变得更为丰满立体。可以说，佟大为自己用有说服力的演技诠释出了角色的多面性：一面是外表的市侩和冷漠，另一面却是内心的善良坚持。而且这两者之间的转变都在他的演绎之下变得非常自然，更是体现了他对于角色的内心深处的准确把握。影片中最令人印象深刻的戏份之一就是佟大为在街头保护被失踪儿童父母群殴的李红琴的场景。这个在突发的事件下显露出来的本能动作典型地体现了这个角色的内心。佟大为对这个角色用自己的方式阐述了人性的复杂性，更向观众表明了人性中善良的那一面的可贵。

　　佟大为在片中精彩的表现，使人联想起前一段时间在国内影响较大的一部韩国电影《辩护人》。片中由韩国著名影星宋康昊饰演的律师在性格方面与此次佟大为在《亲爱的》中饰演的角色极为相近。两人都各自展现了自己对于角色的不同理解和把握能力。相比之下，佟大为饰演的年轻律师在代表性与展示人性的复杂程度上更有着自己的独到之处，而他对于角色人性的准确把握能力则进一步让这部以体现人性复杂为主题的影片显得更为深刻。

　　以如今商业市场的标准去看，《亲爱的》无疑在口碑和票房上都很成功。我相信看完这部电影的观众都有不同程度的触动。电影所引起的舆论与关注都让它本身具有重要的社会意义和现实意义。我现在还不敢说《亲爱的》是一部杰作，但它呈现的话题一定值得人去关注。《亲爱的》是陈可辛回归自我的一部水准之作，故事很感人（略煽情），表演很精彩，观察很细致，剪辑点很精准，这给了我更多的理由去期待他的下一部作品。

我的电影我的团之
我不是一个好演员

MOVIE

Film review 影评 佳作篇

《爸妈不在家》
近年最爱的华语片

 2013 年,金马奖走过五十年,在这次空前电影盛会上,《爸妈不在家》作为一个新加坡小电影一举拿下了最佳女配角、最佳新导演、最佳原创剧本、最佳影片在内的四座金马奖杯,蔡明亮的《郊游》获得了最佳原著剧本和最佳男主角两个大奖。热门大制作电影《一代宗师》虽然提名很多,但只是拿到了最佳女主角和几个技术奖。

 2014 年 2 月,香港金像奖,《一代宗师》拿到了最佳电影、最佳导演、最佳编剧、最佳女主角、最佳男配角、最佳摄影、最佳剪辑、最佳美术指导、最佳造型设计、最佳动作设计、最佳音响、最佳原创音乐共十二项大奖。

　　我基本上属于《一代宗师》和王家卫的"脑残粉",但是看到这种类似于"报复性"的拿遍了能拿的所有奖项,只能说,台湾金马奖才是华语电影的NO.1,而金像奖如此褒奖《一代宗师》只是"东方好莱坞"没落的表现。

　　如果不是前年在金马奖上一跃成为最大黑马,兴许有很少人能注意到这部新加坡新晋导演陈哲艺的《爸妈不在家》,它还同时入围第66届坎城影展、第57届伦敦影展,并获得第66届坎城影展金摄影机奖,也是新加坡首部获坎城影展奖项的电影,此外,它还代表新加坡参加第86届奥斯卡金像奖最佳外语片的竞逐。

　　《爸妈不在家》并不是一部完美的电影,但它作为一部导演处女作电影,可以说是近年来我最喜欢的一部华语片。之后彭浩翔也拍了类似题材的《人间小团圆》,我不怎么喜欢,倒不是因为某人的政治言论,也不是因为我非要和杨德昌的《一一》比较,只因为《爸妈不在家》珠玉在前,而陈哲艺这样一个新导演显然实现得更好。

　　《爸妈不在家》的剧情非常简单,用简单视角讲述了金融危机时一个小家庭的变迁。按理说,这种大环境下的家庭伦理片,是很典型的日本以及台湾电影擅长的领域,可日本家庭片,从小津安二郎、是枝裕和到山田洋次,总有一股子似水流年的绵长和精致;台湾家庭片,从杨德昌、吴念真到侯孝贤,都很难摆脱旧时代的地气;而当家庭片漂流到了新加坡,它就变得⋯⋯,新加坡也有家庭片?

　　是的,没有,新加坡这个小国家,生活富足,人民安居乐业,娱乐产业虽然还不错但电影业却永远长着杂草,据说现在每年拍摄的电影不超过十部,其中又以喜剧片为主,辅以其他类型片,譬如恐怖片,而真正的剧情片、日常题材片,他们是没人拍也没人看的。在新加

坡国民的心里,电影是一种艺术形式,我们过的就是生活,谁还要去大银幕上看普通人的生活?

越是这样的环境,陈哲艺的坚持就越是难能可贵,也正是因为没有前人借鉴,我们所看到的《爸妈不在家》才呈现出了独特的味道,它清新纯美,却不似《莉莉周》日系森女风45度角仰望天空,它平实自然,却比《一一》更多一分对摄影的在意和雕琢,它节奏不快,却比《东京家族》显得紧凑,起承转合完整而丰满,它故事简单却讲述精致,它拍摄手法不高明却功底扎实,手摇平移完成度都极高。最重要的是,整部电影都充满了自信的把握和淡然的反驳,那一家人虽然最终向生活妥协,但他们的羁绊更深更沉,也更张显出对时代变迁的不甘。

整部电影看下来,光线日常而温和,折射出这部戏日常的气息,但在日常之下,并非完全温暖,有金融风暴的阴影笼罩,但又不是那么残酷,而是淡淡暗藏一丝隔阂。这部电影多少也有点中国香港的影子。新加坡与中国香港有些相近的地方,电影中的人遇到的情景实是彼此相近的,许多香港人都在外籍佣工手下成长,那种洗刷身体的亲密,那种扑在背上的情感依然记忆犹新。虽然故事设定于1997年的亚洲金融风暴,是十几年前的故事,但与今时

今日的世界多少有对应之处。

　　首先，电影设定于社会中层家庭，有车有房有能力聘请佣人，但在金融风暴后就只能心有戚戚过日子，妻子替老板打解雇信，心中惶恐会轮到自己；丈夫被解雇后瞒着妻子，之后买股票又输了十几万，两个月来扮演上班过日子，最后找到保安的工作又羞于对家人启齿。而当两口子为工作辛苦折腾时，儿子却又极为不训，在学校处处惹麻烦，屡次被叫家长，最后还因打伤同学差点被勒令退学。

　　也正是因为父母被工作折腾得无暇顾及小孩，女佣泰莉走进了他的生活，从最初的抗拒到和解，女佣泰莉用她的方式教育他，逐渐成了他最信赖的人，甚至因为别的同学诋毁泰莉而在学校打架。而随着家庭陷入经济危机，女佣泰莉不得已要离开，小孩难过，临走的时候剪下她的一缕头发。故事叙述娓娓道来，虽然没有太多的起起伏伏，却算得上一部讲了一个好故事的电影。

　　或许，电影的锋利之处就在于小孩家乐的野和皮，但电影没有尝试让他的个性发生扭转。事实上，那也是不可能的事情，仅仅几个月的时间，对小孩性格的改变能有多大，女佣的到来就像他成长中遇到的一个重要的人，阴差阳错，被连接在了一起。电影最后，当家乐猛然拿出剪刀，用稍嫌过火但又是孩子的思维方式去表示好感和爱意时，我们会经不住内心的突然撞击。而每当家乐情绪爆发，电影的镜头也随之运动起来，晃动不安，这种不安也能直接传递给观众，毫无障碍。此外，电影还有一些巧妙的细节，比如家乐听爸妈说家里陷入经济危机，不得已要让女佣离开时，他想到了买彩票，那种由希望到失望的小瞬间被导演活生生地记录下来，非常真实。

　　这是一部有关成长的电影，但却突破了成长的定义，它也没有过度渲染主仆情，围绕泰莉的来与去，它还尝试读解出另外的东西，比如在妈妈受骗被洗脑的段落，观众大可察见一个社会的荒诞和迷乱，社会承受的压力也转化为家庭所承受的压力，在这个传统华人家庭里，父母的缺席导致了孩子的叛逆，泰莉的离去又预示着原有的关系会得到修复，所有的亲情关系复归原位，叛逆和早熟使家乐成为不大一样的少年形象，他的不舍，放在谁的眼里，都可以感受得到。

　　当然，这部电影的成功，也离不开杨雁雁那细腻如水的表演。有意思的是，在片中她饰演一位怀孕的母亲，是因她在开机前刚好怀孕了，于是她就说服导演把角色改成了孕妇。

我的电影我的团之
我不是一个好演员

MOVIE

Film review 影评 佳作篇

《美国队长2：冬日战士》
爆米花电影教科书

自从前阵儿蜘蛛侠回归漫威宇宙的消息曝光后，所有影迷和粉丝都彻底疯狂了。漫威老大凯文·费奇也不负众望宣布：小蜘蛛首先在《美国队长3：内战》亮相，然后方有新的独立电影，随后经过各种串联，加入《复仇者联盟3：无限战争》。如此一来，2016年上映的《美国队长3：内战》将同时有美国队长、钢铁侠、黑寡妇、鹰眼、蚁人、猎鹰、冬兵、黑豹、红女巫、幻世、罗斯将军、战争机器、13号特工、马丁·弗瑞曼（角色未知）、交叉骨和蜘蛛侠。单阵容就亮瞎眼有没有？这分明不就是《复仇者联盟2.8》吗！

当初票房口碑均反响平平的《美国队长1》为何到了第三部变得如此财大气粗？当然是因为《美国队长2：冬日战士》的巨大成功。不仅商业上一扫第一部的阴霾（单中国票房就是首部的8倍有余），口碑上也是获得了清一色的叫好，甚至很多平时苛刻的人都认为这部漫威电影极其走心，说它是漫威第二阶段最佳作品。

我个人也相当喜欢这部电影，去影院刷了三遍。熟悉我的影迷都知道，我和陈博的阅片量和阅片类型

还算广泛,而且极喜欢看文艺片,动不动藐视很多视觉大片。但其实你不懂我的心,我真的不排斥任何优秀娱乐电影。一方面,吃饭就要荤素搭配,剧情片看累了就该放松;另一方面,没有娱乐电影,就没有类型片,也就没有电影工业,没有电影工业就会失去大量普通观众,没有普通观众这个平台,你连装腔作势的机会都没有。当年,杨德昌、侯孝贤笑傲各种电影节,结果商业上一塌糊涂,造成台湾电影一蹶不振,至今没有恢复过来,这就是教训。

《美国队长2:冬日战士》就是我最欣赏的那种娱乐电影,它从各方面来说都是那种过几天就忘了的爆米花片,但它在制作上绝对不是那种粗制滥造的流水线作业,而是达到了教科书级别的水准。

1. 爆米花片也是需要剧情的

如果我说《美国队长2:冬日战士》的剧情相当出色,估计很多人不同意。这么老掉牙的故事,闭着眼睛我都知道角色下一步要干什么。我想回应:本片的剧情就是很精彩!我们得明白什么叫剧情。世界上天才毕竟凤毛麟角,能想出优秀故事点子的人更是屈指可数,所以就有了类型片框架的概念,多数商业片都是在固定框架下来完形填空,怎么调配其中的节奏、动作、枪战、悬疑、细节、演员表演等因素,怎么在摄影剪辑等电影语言上玩新意,才是真正考验影片主创功力的地方。《超验骇客》概念多好,还不是被瓦力·菲斯特给搞砸了?这方面做得最好的就是詹姆斯·卡梅隆。我想问,他的电影除了《终结者1》,哪部在原创概念和框架上有新意了?《泰坦尼克号》和《阿凡达》更是两个狗血得要命的故事框架,但你在看这两部经典时,觉得哪个场景无聊老套了?这就是本事。类似框架无新意剧情有声有色的佳作还有《地心引力》《冰雪奇缘》《钢铁侠1》《明日边缘》《如父如子》《银河护卫队》《超能陆战队》等,《疯狂的麦克斯4》更是千年一遇的经典爆米花电影,而《美国队长2:冬日战士》也属于这种。

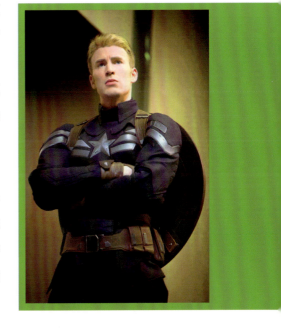

故事框架一句话便可概括:队长遇上两件难事,九头蛇卷土重来欲征服世界,巴基死而复生变成冬兵。不但毫无新意,而且有一个巨大的漏洞,九头蛇不趁着复联没成立,美国队长休眠期间把神盾局灭了,非要等纽约大战之后再动手,难道不是脑子有病?但我们不会计较这些,因为影片够好看。

我的电影我的团之
我不是一个好演员
MOVIE

在固定框架下，本集一改第一集拖沓无比的风格，从头到尾毫无尿点，高潮一轮连着一轮，加上一场场硬碰硬又花样翻新的写实派动作戏，真是过瘾至极。开场救人、局长遇难、骑摩托对战军队、恶教授大脑复活、初遇冬兵、寡姐以一当十、九死一生、猎鹰插翅、神盾局长PK九头蛇头子、翻盘逆转、兄弟决战顺带拯救地球，到高潮黑寡妇还给你来了招移花接木。无论动作设计、节奏处理、场面调度还是悬疑性铺陈都完爆一招鲜吃遍天的迈克尔·贝之流。只有你想不到，没有漫威做不到。这还不是优秀剧情？罗素兄弟首次执导大银幕作品，就展现了无与伦比的掌控力，你不服不行。这还不包括随处可见的幽默，调侃钢铁侠和绿巨人的段子，罗素兄弟美剧代表作《废柴联盟》男主角客串这些亮点。

剧情上最令人印象深刻的一幕，还是人老珠黄的佩吉·卡特终于在病床上见到了曾经的男友，一句句温馨的对话戳中了不少人的泪点，史蒂夫说"她还欠我一支舞"，观众说，你欠她的何止一支舞？在美剧《特工卡特》最后一集中，卡特把史蒂夫的血洒向大海，长叹一声：再见了我的爱人，当时我就在想，这个女人这么多年是怎么过来的？两场戏连着看，瞬间泪如泉涌。

这样的爆米花电影有什么抱怨的？当两个彩蛋结束，字幕显示"美国队长将会在下一部《复仇者联盟》电影中回归"，谁敢说自己不期待《复仇者联盟2》？不过我认为第二个彩蛋没有第一个惊艳，如果我是导演，我会把两个彩蛋的顺序颠倒一下（若真颠倒，和影院扫地阿姨的斗争会更激烈）。

2. 倒叙穿插和间谍片元素

第一集有第二次世界大战背景，第二集故事发生在现代，不过编导采用倒叙穿插的形式闪回第二次世界大战场面，看起来也别有一番风味。当那个瘦弱的史蒂夫·罗杰斯出现

时,瞬间有种恍然隔世的感觉,这种处理很容易让爱怀旧的"80后"们引起共鸣;倒叙穿插还有一个作用,每当队长想念好兄弟巴基时,镜头立马转到过去他们的相处中,这一下子让两人"基情"满满,整片也立马与时俱进起来。

《美国队长2:冬日战士》基本与科幻不沾什么边,成了硬派动作片和间谍片的代名词。神盾局和九头蛇之间勾心斗角的阴谋论基本上是按照20世纪经典间谍片的模式来的,美国队长和寡姐被通缉过程中的很多剪辑手法甚至和《谍影重重》如出一辙,罗伯特·雷德福饰演的亚历山大·皮尔斯几句台词甚至照搬自己当年演的《秃鹰72小时》。一部纯粹的间谍片如果用这些似乎没什么新意,但一部主旋律电影中这么玩儿就增加了不少看点,又一次为全片增色不少。

3. 比首集强几百倍的人物塑造

如果搞一个调查问卷,问《复仇者联盟》中哪个角色最无聊,估计十有八九的人会选择美国队长,因为他和DC的超人都属于那种完美无趣型。《美国队长1》就可悲地把史蒂夫塑造成了脸谱化的美国精神符号,尚不及钢铁侠他爹给人印象深刻。

到了第二集中,不可否认美国队长依然在被配角抢风头,但克里斯·埃文斯不再像过去那样面瘫了(估计和出演奉俊昊的《雪国列车》有关),在他脸上充满了适应现代社会的茫然,一边泡妞一边拯救世界增加了他的立体感,与佩吉的对话增加了他的绅士感,对巴基的不放弃增加了他的"基情"感,我最喜欢的还是他向小男孩传递信息,别说出美国队长就在现场那场戏。

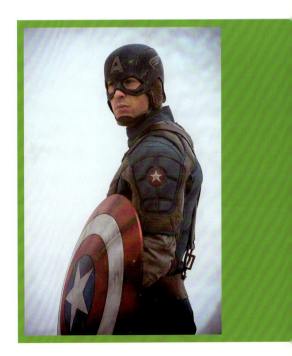

之前听说"老盖茨比"罗伯特·雷德福加盟此片,以为是个打酱油的角色,没想到不但不是打酱油的,还成了全片大反派,他把九头蛇的阴辣和信仰演得丝丝入扣,不愧是一代老戏骨。

电影片名叫《美国队长2:冬日战士》,冬兵巴基这个角色的塑造整体还是比较成功的,前期酷劲儿十足,接盾牌那一幕高端大气到了极点,可惜摘下面具后马上就弱了。如此一张娃娃脸,哪像反派和二代美国队长呀。相反,猎鹰这个角色相当完美,痞气与正气同存,他戴上墨镜,插着翅膀飞起来的时候也是全场妹子尖叫声最嗨的时候。

我的电影我的团之
我不是一个好演员
MOVIE

要说最成功的角色塑造，当然是斯嘉丽·约翰逊扮演的黑寡妇了。从《钢铁侠2》的女配角，到《复仇者联盟》的一员，再到这回当仁不让的女主角，寡姐的派头越来越足。只见她那一身紧身衣，上天遁地，又是开枪又是对打，又是黑客高手又是勾引队长，真乃性感至极。女神演文戏也是可圈可点，当她和美国队长一起潜入地下追查内幕，突然意识到加入神盾局并未改变她的过去，一向自信的她变得比得知局长挂了时还茫然。这样的女人，毫无疑问是男人梦寐以求的。所以，在和政府谈判完后，摄影师给了她几个慢镜头特写，全场的男观众好多都坐不住了。

一言以蔽之，《美国队长2：冬日战士》也有一堆缺点，更无法像诺神的《黑暗骑士》三部曲那样名垂影史，但它为那些动不动以娱乐之名当借口的烂片好好上了一课：经典爆米花电影究竟应该怎么拍。它不是属于《变形金刚3,4》《生化危机4，5》和《速度与激情6,7》梯队的，它是属于《碟中谍4》《速度与激情5》《王牌特工》和《复仇者联盟》这些经典梯队的。

由于《美国队长2：冬日战士》的巨大成功，罗素兄弟确定继续执导《美国队长3：内战》，并且接替乔斯·韦登执导《复仇者联盟3：无限战争》，考虑到乔斯·韦登搞砸了《复仇者联盟2》，我们便更加期待罗素兄弟的拯救之旅。

Film review 影评 佳作篇

《推拿》
感谢娄烨维护了国产片的尊严

从柏林国际电影节和金马奖载誉归来的《推拿》的商业表现真是惨不忍睹。当时,《推拿》剧组也在很多地方举行了影迷见面会,其中包括在西安的见面会,而且还是我主持的,事实证明一番折腾尚不够油钱;想看的观众还是看不到,当然多数普通观众依旧觉得太文艺,不好看;片方和艺术院线合作欲进行长期放映,倒是取得了过千万的成绩,可依然巨亏,临下线票房也不及同期《黄飞鸿之英雄有梦》的零头。

无需抱怨,这其实是必然的。本书中我们有一篇文章专门谈了对中国文艺片发行的一些想法,所以在这里我们不多谈钱。每年我都要为一些商业上表现惨淡的文艺佳作摇旗呐喊,2012年是《万箭穿心》,2013年是《美姐》,2014年我选择了《推拿》。

我的电影我的团之
我不是一个好演员
|MOVIE

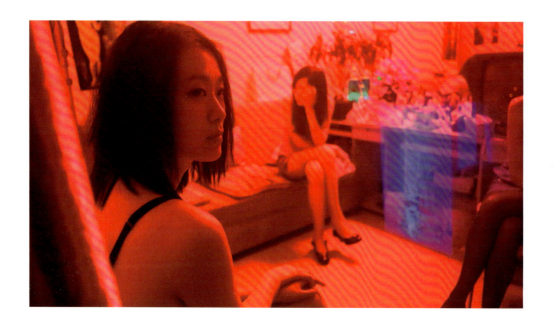

 《推拿》是一部新生代导演的作品，其题材的选择始终萦绕在社会文化的现代演变和传承之中。很多人说《推拿》不像娄烨的作品了，缺少以往作品带来的昏暗阴冷质感，就像很多人说"简单粗暴"的《天注定》里已经看不见那个"纯粹"的贾樟柯，看到的却只有他的"江郎才尽"。《推拿》虽直逼现实，略显残酷，但温情的结局显然不是娄烨惯常的手法。

 娄烨，对于大多数观众来说还有些陌生，在很多年前就成为了电影爱好者和文艺青年们津津乐道的名字。从 1994 年上映的《危情少女》，到备受好评的《苏州河》，再到无法通过国内审查的《颐和园》和讲述同性情感的《春风沉醉的夜晚》，等等，他拍摄的每一部作品都有一定的争议性和偶然性。现实中的娄烨，拥有着和贾樟柯一样娇小的外形，同样身高不超过 170cm，长相因面色黝黑而显得憨厚老实，从外表上打量，怎么都不像一个爱"剑走偏锋"的人，可很多人常常戏谑娄烨是当代中国被禁电影最多的导演。

 作为一个自我意识极强的导演，他多元、多变的镜语表达早已深入到社会文化的骨髓之中，执着于对现实生活的残酷解读，他也必将会关注到社会上那些非主流的群体之中去：《苏州河》中黑道邮递员和酒吧女郎、《春风沉醉的夜晚》中的男"同志"以及《推拿》中的全盲或者半盲的按摩技师们。

 《推拿》以群戏的方式给我们展现了工作于盲人按摩中心的小马、沙复明、王大夫等人的情感纠葛和生活状态。影片刚开始不久，小马就用破碎的瓷碗朝自己的脖子用力割去，鲜

血瞬间喷出，令看客们还没来得及接受就已经被这毫无防备的"暴力"弄得手足无措。因为弟弟欠债而受到连累的王大夫，拿出刀子歇斯底里地在客厅里向债主"表演"自虐，一刀又一刀，镜头毫不避讳地让红色鲜血充斥于整个画面。这种极端的视觉冲击，包含着愤懑、无奈、绝望的情绪。当然，我们也经常看到新闻报道中同样极端的例子：农民工为了讨工钱选择集体跳楼，小贩为反抗暴力执法捅死城管……这些都是弱势群体遭遇不公平时发出的无助呐喊。沙复明因胃病在厕所里喷出大口大口鲜血，仿佛一次流血就是一次新生。小马在被救后接受了成为瞎子的事实，回归了常态生活。王大夫在住院康复后，从家庭负担中解脱出来，回到了沙宗琪按摩中心继续工作。他们把按摩中心卖了，各奔东西，开始了新的生活。我没有看过毕飞宇的原著，但相信娄烨还是把善意留给了这群特殊的人，结局还算圆满，没有表露出刻意的同情，也没有令观众感觉到对盲人做作的怜悯。

娄烨的电影风格也因为题材变得更为凸出，那些晃动的手持镜头，几乎贴到演员脸上去的拍摄手法，猛烈而突如其来的暴力，隐隐蛰伏着的不安情绪，从《颐和园》《苏州河》到《春风沉醉的夜晚》《浮城谜事》一路走来，一个没少，反而日趋成熟。因为表现盲人的缘故，摄影师曾借用了大量毛玻璃式的摄影手法，并且在两个亮度之间来回切换，以表现盲人眼中世界与现实世界，主角小马内心世界和外部世界之间的区别，可以说《推拿》是最适合这种摄影风格的，特别是后半段小马偶然恢复了部分视力的段落，那些癫狂的影像和情绪，很感染人。要让我选，《推拿》的摄影绝对可以排在年度摄影前三甲，与《鸟人》《透纳先生》有异曲同工之妙，如果我们当初选《推拿》来冲奥，兴许还可以获得最佳摄影提名。

在娄烨以往的作品中，常常通过性的元素来诠释影片思想。《推拿》中，性虽被弱化但还是无处不在散发着暧昧的气息。小孔第一次来按摩中心，小马就感受到了自己荷尔蒙的快速分泌。对小孔身体的渴望让小马内心受到折磨，在张一光的帮助下，他学会了去洗头房释放这股压抑。事实上，盲

人和普通人一样都可能有着性压抑的苦恼，但作为身体残疾的小马来说，这种压抑不仅是生理上的痛苦，也成为了小马内心病态和扭曲的始作俑者。不知道是否会有观众把小马定义成一个"心理变态"，但这个略有阴暗的早期印象的确和影片结束前露出欣然微笑的小马形成了鲜明对比。片中仅有的几次床戏都发生在王大夫和小孔身上，但比娄烨之前电影里的任何一场都要遮遮掩掩而显得别扭。也许，这种尝试能被更多的国内观众接受。毕竟，娄烨2011年拍摄的影片《花》中沉溺于"性征服"和疯狂性行为的场景早已令其忠实粉丝也感到了疲倦。

在边缘游走的娄烨，保持了以往对于另类群体关注的风格，给观众带来了这样一部残酷却还保留了一些温度的影片。我并不确定大家是否会喜欢《推拿》，但这部对于娄烨自身而言，也不同寻常的电影必会成为一部成功的尝试之作：不再是对性场景的疯狂热衷，不再有审查体制问题的阻挠，也不再是对爱情、对死亡持悲观主义的态度。

在娄烨的作品中，《推拿》算不上最好的，其缺点很明显：电影对原著的删减造成叙事碎片化，情节发展推动力不足。一些角色的性格和行为动机缺乏细致明确的展示。在秦昊和其他非职业盲人演员的出色表演衬托下，郭晓冬的表演显得生硬凶猛而不够自然（扮演小孔的盲人演员张磊简直惊艳到了极点）。此外，娄烨第一次在作品中加入了非独白的画外音旁白，提供了一个游离于人物和故事之外的上帝视角。画外音推动了电影叙事（总感觉有点儿像上海电影译制厂配音的间谍片《蛇》的开头），还有助于盲人观众观影，但突兀的声音也将观众带出戏外，个人认为反不如让观众自行品味。不过总体来说，《推拿》依旧是一部出色的剧情片，保持了娄烨一贯的水准。

梅婷饰演的都红的爱情观和最终命运也是影片升华的地方，她的那句台词在整个2014年的电影中都是一抹亮色："人和人撞上了就是爱情，车和车撞上了那是车祸。可惜车和车总是撞，人和人却总是让。"当娄烨迎面撞上《推拿》，收获的不是爱情也不是车祸，而是在当下国产电影市场中一部难得的踏实诚恳、坚持风格又突破自我的文艺片。2014年的中国电影更加浮躁，感谢娄烨维护了国产片的尊严！

Film review 影评 佳作篇

《星际穿越》
诺兰，愿诺兰永远别当大师

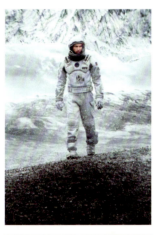

谢天谢地，2014年的进口片票房冠军是一部2D电影（在我看来《变形金刚4》无法称为一部电影），一部非漫画改编非超级英雄的原创科幻片！它是诺兰新作《星际穿越》！本片不仅引发观众对太空探索及相关知识的再次关注和讨论热情，还间接促成了《三体》电影版的开机。

客观地说，作为"诺兰出品"的金字招牌，《星际穿越》还是让我有点儿小失望。如果你真看过诺兰以往的作品，无论《记忆碎片》还是《盗梦空间》，抑或是《致命魔术》和《黑暗骑士》，就应该不会忽视他在这些作品中所表现出来的才华横溢与有力把控。诺兰用这几部电影将叙事手法的精妙绝伦发挥得淋漓尽致，令人目瞪口呆。紧张刺激又不失舒缓的节奏控制，让这些电影高潮迭起畅爽不已，即便《黑暗骑士崛起》前半个小时大段的对白也张力十足，可到了《星际穿越》中，文戏虽然与后面形成了呼应，各种细节铺垫也合情合理，但节奏和叙事上把控极其不力，一两个镜头能交代完毕的事情，导演非要抛弃侧面描写或剪辑重现，进行层层铺开，除了致敬《烽火

我的电影我的团之
我不是一个好演员

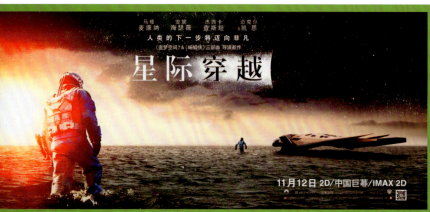

《赤焰万里情》的部分，多数我都觉得冗长。对比阿方索·卡隆在《地心引力》中的干净利落，诺兰这次太过于婆婆妈妈，甚至很多地方比不上娱乐性十足的《火星救援》，何况他又有很多细枝末节没讲清楚；即便后来进入正题，这个啰嗦的毛病还是没有改观，本片的片长是2014年公映影片之最，其实砍掉三四十分钟应该不成问题，这样拍电影根本不具备大卖的可能。换句话说，这次诺兰完全忽视了类型片的基本创作规律，这应该也是罗伯特·麦基批评本片的主因。不过，开场40分钟摄影质感浓厚，我瞬间理解了为何诺兰对胶片如此执着。中国没有引进胶片IMAX版着实可惜。

大家都说《星际穿越》比《地心引力》震撼，但我不同意，《地心引力》的故事的确一句话可以概括，可阿方索·卡隆在狭小空间内不仅将俗套的故事讲得跌宕起伏，还融合了很多自己对宗教和生命的隐喻，而《星际穿越》的宇宙观更宏大，亦有哲学思辨，却也太过直白，只是有文化隔阂的中国人是很难深刻理解《地心引力》的。

虽说这是部没有达到诺粉对于其再次超越自身作品期待的影片，但克里斯托弗·诺兰依然是那个很难被复制和模仿的电影工匠师，一位依然会用这深奥的概念、逻辑外加看似复杂的结构为你认真构建一部电影的手艺人！光从这点来说，当今商业电影世界，同辈人中几乎无出其右者！

在《星际穿越》中，诺兰首度挑战了太空电影和硬科幻题材。硬科幻电影是建立在理性思维和对自然真理"穷追猛打"的科学精神之上的。在科幻电影发展历程中，真正能经得起时间考验并在观众中形成较大影响的硬科幻片少之又少，如今的科幻电影，更是软科幻的天下，这类电影借助一点科学知识来讲故事，或许还可以探讨点社会学、哲学甚至神学问题，但就是不能在科学性上较真。其中还有像《超体》这样的、建立在人脑开发"伪命题"基础之上的科

幻片。最近几年的硬科幻作品中，也就《明日边缘》和《第九区》不错。诺兰"不信邪"、对自己"够狠"，在趟过了《盗梦空间》波涛汹涌的思辨河流后，又迈向了壁立千仞的理性山峰。《星际穿越》里，重力异常、虫洞、黑洞、相对论、量子力学、五维空间……几乎涉猎了普通观众对天体物理学的所有认知领域。由于有基普·索恩的理论指导，本片科学严谨的细节自然几近完美，连黑板上的公式和图书馆的书都由基普·索恩亲自书写查看。说到这里，就不得不说很多观众观看时的误区，千万别太较真其中物理知识的合理性和漏洞，只要你把握住故事主线，别太在意很多名词和原理，就不会觉得有多烧脑，毕竟这不同于《盗梦空间》的那种原创概念。当然，在五维空间内，两个时空的交叉剪辑和前后呼应的档次还是有点儿高，配上导演天马行空的想象，仿佛又看到了当年《盗梦空间》的最后一层梦境。

太空题材的科幻大片带给观众的印象往往是满屏的电脑特效以及演员绿幕前"尴尬"的无实物表演。但在《星际穿越》中，导演诺兰坚持实地实践，采用实体拍摄，将摄像机可以捕捉到的一切画面都视为自己的目标，制作团队甚至在摄影棚中打造冰川，以便让演员置身实景，真实感受冰冻之寒冷。想想那瑰丽壮观的水晶球虫洞，逼真的超立方体，钟表型的永恒号飞船，米勒星球的巨浪，哪一个场景不震撼？谁说 2D 拍不出比肩 3D 的效果？曼恩博士的冰冻星球的戏份是剧组远赴冰岛实地拍摄的，诺兰更是大胆把 IMAX 摄影机绑在飞机上，亲自监视拍摄，简直是用生命在拍摄，但所有实拍的模型都经过了数字特效的修改。所以说，诺兰对 CG 特效是鄙视的，却并不全盘否定。中国式伪大片的导演和这份敬业精

我的电影我的团之
我不是一个好演员
MOVIE

神之间至少隔一个虫洞。

　　本片最令我震撼的还是声效，诺兰在被采访中提到过，为了让观众更好地体会太空环境里完全无声的状态，他大胆打破常规，采用了部分片段完全静音的设计。这种做法一开始并不被看好，声效师认为观众多半会以为放映机出了问题，可是成片中诺兰恰到好处的静音处理不仅不显突兀，反而完美地实现了他的目的，那种真空的感觉令我非常感同身受。而汉斯·季末这次的配乐有意弱化了主旋律，颇有大音希声的感觉，"寂寞哥"配乐功力似乎又往神级方向更进一步了。有些观众觉得部分片段配乐声音过响，导致听不清对白，但我倒觉得这种处理是刻意为之，因为"寂寞哥"的配乐实在太能带动气氛，彼时配乐声响的放大带给观众的代入感其实比对白更甚，尤其是在太空中出现险状时，整个影院因着声效的震动，几乎让我心脏都要跟着共振，那种气势磅礴的震撼难以言喻。从这个角度讲，《星际穿越》比《地心引力》更能称得上是太空体验片。

　　好在诺兰毕竟不是个技术型的导演，他在《星际穿越》中并没有放弃他最擅长的招数：用一个很天才的框架去包装一个烂俗的故事。纵然诺神这次节奏失控，我们却依然能看到生命探索中的代价和宿命感，依然能看到人性的挣扎。超级大彩蛋马特·达蒙堪称最大惊喜。他没有参加电影的任何宣传，也没有出现在任何花絮中，所以，知道他出演的人一直好奇他演什么角色，不知道有他的人会更吃惊。更令人喜出望外的是，他竟然生平第一次演了一个腹黑的角色，并引发了全片剧情的最高潮，这种电影宣传方式国内真应该好好学

学。但平心而论，本片硬科幻背景太强烈，使得人性冲突弱化了很多，本来曼恩博士的设置就应该是制造人性矛盾点的重心，然而这个角色戏份之少使得影片价值观冲突大大简化，两人斗殴的那段平行剪辑也有种用滥了的感觉。迈克尔·凯恩饰演的老教授也不够立体，他存在的唯一意义就是念那首《不要温和地走进那个良夜》吧。

《星际穿越》本来是乔纳森·诺兰为斯皮尔伯格写的剧本。原剧本是一个十足的硬科幻作品，最后库珀没有拯救地球，任其自生自灭。过去的克里斯托弗·诺兰应该会这么拍，但这次他接手后，对剧本进行了大刀阔斧的修改，最大的改动就是加强了软科幻的内核。据说，在《盗梦空间》上映之后，诺兰一度很沮丧，因为热闹的探讨多集中于对于多重梦境的分析，却忽略了柯布对于妻子的思念，而正是这种思念才使得柯布不惜穿越重重梦境去抵达妻子所在的封闭空间。诺兰觉得他的本意是讲述一个感人的爱情故事，情大于一切，但结果被观众买椟还珠，只关注故事的外壳，都关注有关梦的叙事技巧，而忽略了故事的内核，这让他感到很失望。于是从《星际穿越》立项开始，他就打算重故事轻技巧，重点讲述主角父女之间的感情，并有意减弱了叙事技巧。

于是，《盗梦空间》中惊鸿一瞥的亲情成了《星际穿越》的主线，网上有一份看《星际穿越》前必刷的电影名单，但我觉得诺兰主要还是借鉴了《超时空接触》中的父女情。《超时空接触》中朱迪·福斯特的一切行为都是为了找自己的父亲，《星际穿越》中的马修·麦康纳所做的一切也是为了自己的女儿，巧的是，马修·麦康纳恰好也是《超时空接触》的男主角。在《星际穿越》中，爱是宇宙终极答案的线索贯穿始终。前半段的人性探讨到后半段直接转向了感情牌，令影片的主题有些飘忽，诺兰也瞬间变得斯皮尔伯格式的温情，而非库布里克式的冷血大气。但不得不承认，库珀在飞船上看视频的场景依然是我去年看过的最感人的电影瞬间。当库珀拯救地球，黑发父亲与白发女儿相见，一时唯有感叹：时间是宇宙最大的敌人。这当然离不开演员们的精湛演技，马修·麦康纳双重矛盾的挣扎，"小墨菲"麦肯吉·弗依的失

望与任性,"大墨菲"杰西卡·查斯坦对父亲又恨又爱的纠结,"老墨菲"艾伦·伯斯汀的圆梦,均戳中了观众的泪点,按照马修·麦康纳目前的状态,二次称帝只是时间问题。顺便说一句,当好莱坞的电影已经上演了宇宙版《爸爸去哪儿》时,我们却还在用一期综艺节目来让普通观众埋单。

诺兰这次最大的突破也在于此,不仅让长期批评他冷血的人闭上了嘴,还通过电影写了一封给自己女儿佛罗拉的家书。然而,父女情相对成功的刻画,也放大了诺兰为赋新词强说愁的缺点,儿子和布莱登教授两条线都交待得不太理想。安妮·海瑟薇在飞船上那段旁白还没有最后的反转给人印象深刻。

《星际穿越》致敬了库布里克的《2001天空漫游》,同是太空探索,同是为人类寻找归宿,机器人塔斯也俨然是《2001太空漫游》里神秘的宇宙黑石和超能电脑HAL9000的合体与变异。但时代不同了,诺兰不会像库布里克那样对旧好莱坞科幻电影"以毒攻毒",走向另一个极致,他企及不了库布里克的独立精神,一如《星际穿越》里父亲在五维空间里对女儿的触不可及;诺兰的致敬,更像是一种"敬而远之",他对接的其实是"新好莱坞"之后,由《星球大战》《超人》《异形》等科幻大片开创的艺术和商业之间不偏不倚的中庸之境。《星际穿越》未必是经典,但每过几年,它肯定会被拿出来讨论。

诺兰是不可能无视票房和观众感受的,《星际穿越》里的"抛弃地球"和滥俗的"拯救地球"也只隔着一层"窗户纸",好莱坞的普世价值观和个人英雄主义还在,只是柔性隐秘了些;诺兰不会背离好莱坞的方向,诺兰的罗马也还是好莱坞的罗马,不过面对条条大道,诺兰一贯不走寻常路,还是给商业的好莱坞带来了难得一见的清新气息。即使在商业背景下的诺兰,依然可以有自己独特的风格,依然可以有一看就知道"这肯定是诺兰拍的"的风格,他的每部作品对我来说都像一本书,一本可以看很多遍的书,看多少遍都不会厌的书。对我来说,一个好的导演不是拍过多少卖座的电影,不是拿过多少座小金人,而是有自己独特的风格,每部影片都可以给人特别的感觉,不论是宏大的,还是小众的。

《星际穿越》距离经典不止一步之遥,诺兰的电影应该会继续被粉丝过度追捧,但我还是希望他永远不要成为大师,因为大师遍地都是,而天才凤毛麟角。大师容易止步不前,但天才可以拍出更好的绝世佳作。

Film review 影评 佳作篇

《夜行者》
可怕的敬业精神

深思熟虑后，我决定写《夜行者》的长影评。原因有二：第一，在姚贝娜去世后，某媒体的记者扮成医务人员拍她遗体，引起轩然大波，纵然该媒体事后道歉，也免不了遭受道德谴责，由此，我们不禁思考媒体人的底线究竟在哪里，这和《夜行者》的主题何其相似；第二，今年北美颁奖季的电影中，最好的也许是《少年时代》和《鸟人》，但最令我惊喜的却是《爆裂鼓手》和《夜行者》。不

我的电影我的团之
我不是一个好演员
MOVIE

过《爆裂鼓手》的优秀更多依赖于 J.K. 西蒙斯精彩的表演和行云流水的剪辑,故事本身不尽如人意,女主角那条线莫名消失堪称最大槽点。《夜行者》却是一部从各方面来看,观感均极其舒服的电影。何况,《爆裂鼓手》最终捧得了三座小金人,《夜行者》从提名阶段就被无情轻视。

本片导演丹吉尔·罗伊之前是《铁甲钢拳》和《谍影重重4》的编剧,他在《夜行者》这部导演处女作中大胆探讨了新闻道德,且实现得几近完美,颇有老电影《电视台风云》的神韵。本片也是今年颁奖季"变态三部曲"中我最喜欢的一部(其他两个是《爆裂鼓手》和《消失的爱人》),甚至有那么一度我有一种错觉,一黑到底的《夜行者》才是大卫·芬奇应该执导的电影。当然,如果奥斯卡有最佳新导演奖,那非丹吉尔·罗伊莫属。

杰克·吉伦哈尔饰演的男主角路易斯是个有着干瘪的脸孔和炯炯的眼神的城市边缘人物,他昼伏夜出,在偷盗和抢劫之外,也在寻求一份安稳,梦想这字眼从来不带有色眼镜看人。在一次交通事故中,他模仿着同行的做法,拎着偷自行车换来的DV,靠着窃听警讯得来的讯息,一片摸爬滚打之后,迅速开始了自己的职业新闻路。他学的很快,影片设计了一系列的里程碑节点:第一次近距离采访的时候被警察和保安痛斥,第一次去电视台卖新闻跟制片人漫天要价,到第一次潜入民宅窃取重要隐私,第一次移动车祸伤者制造最好的拍摄角度,第一次潜入犯罪现场对重伤的受害者见死不救,再到第一次制造耸人听闻

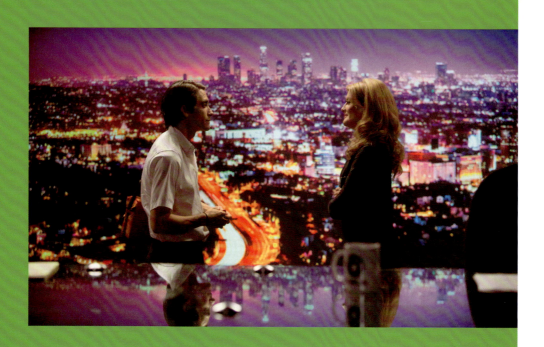

的凶徒和警察在中餐馆冲突事件的新闻,反社会人格已经彰显无遗。

而和男主角路易斯搭戏的另外两位,一个是徐娘半老的电视台制片人妮娜,和大多数新闻人一样,外表强势决断又干练,却不料在被路易斯一通强势的抢白和威慑之后,逐渐流露出了柔弱、崇拜和臣服;另一个就是脑子不太灵光,几乎什么都肯做,却一直在被路易斯剥削的助手里克。两个角色都为塑造男主角献力不菲:妮娜对男主角在感情上和工作上进攻的节节后退,彰显了路易斯的侵略性;里克任由路易斯剥削,到最后因路易斯而死,刻画了路易斯的冷血无情。

起初,导演的镜头没带太多的感情色彩,只是在一旁冷冷地凝视着一步步黑化的男主角,到后来路易斯采新闻失败对着镜子面部狰狞的狂吼,拍伤者时带着侦探片里变态杀手的阴阳脸,再到最后牺牲助手采完大新闻时的愉悦和跟警察录口供时的无辜,三条线贯穿其中:男主角入行很快,从一开始懵懂无知的外行到影响制片人决策的资讯供应商,职业新闻人的成长线;男主角先是踩了道德线,从小偷小摸、窃取隐私到踩到了法律线,知情不报,趁机害死助手,道德沦丧线;男主角开始的弱势怯懦,最后的狡诈冷酷,罔顾人命,心理活动揭示线,三条线清晰工整,让人不免为影片的完成度和层层递进的心理剖析惊叹。

影片的结尾很暧昧,背负罪孽的路易斯心安理得地逍遥法外,壮大队伍,"敬业"终于得到了"回报"。无论是无奈还是愤慨,这种结局其实充满了赤裸裸的现实意味。

不想再去强调我们对社会的认知主要是来自媒体建造的虚拟环境这样的常识,只想拿《夜行者》和最近几年的新闻题材的影视作品做做对比。电影如《恐怖直播》《熔炉》和《相助》,热门剧集如《新闻编辑室》和《黑镜》,大家无不例外地都是在新闻的力量上做文章。诚然,媒体的力量是强大的,现代人居家旅行、出门办事,难免都要学两招御媒术,但是对于新闻

道德，前几部几乎鲜少涉及。本片导演的镜头却带给观众对新闻业自身的反思，电影里的新闻业就是媚俗的，靠收视率去主导电视台，制片人认为"血腥""犯罪"和"富人被穷人攻击"这些恐怖诉求才是最能吸引观众打开电视收看早间节目的新闻点，而对于战斗在采新闻一线的记者们，权钱交错，在追腥逐臭的过程当中，难免会有很多意味不明的灰色地带。"正义犹如谎言，真理万化千变"，世上本来就没有什么是值得尽信的。

洛杉矶是一个复杂的城市，这里夜晚的灯火通明，既像《摩登家庭》般安静清爽，又似《洛城机密》和《夜行者》般杀机四伏，彷佛每个街灯照不到的阴暗角落都藏匿着罪恶。这座城市，有人生，有人死，有人在草莽荆棘之间摸爬滚打，留下一片黏腻的痕迹，正义和邪恶不断交替，唯一不变的，只有那一轮清冷的孤月。

当然，《夜行者》的震撼九成要归功于杰克·吉伦哈尔无与伦比的表演。他这几年的挑片眼光你不服都不行。从《死亡幻觉》《后天》《断背山》《十二宫》《波斯王子》《源代码》《爱情与灵药》《警戒结束》《囚徒》到《宿敌》，不仅电影各个品质过硬，他塑造人物的丰富性也日益逆天。以至这部《夜行者》，吉伦哈尔更是向"橡皮人"克里斯蒂安·贝尔学习，他为了塑造男主角形象暴瘦了18斤，瘦削的脸颊和凹陷的眼窝本身就有一种近乎于瘾君子的阴鸷感。路易斯这个角色是变态的，但我观看时却对吉伦哈尔的敬业精神心服口服，这就是表演的魅力！我们可以看到吉伦哈尔依然秉承着他惯有角色的能说会道，舌灿莲花，但是却多出了一份难以描摹的神经质，和让人怕到骨子里的固执与决绝。在几处以近景展现的谈判段落中，隐藏在大部分阴影下的路易斯，说话声音起伏平稳，但却字字有力攻心，柔和的语调下藏着的却是狠毒决绝的态度，这直接拉高了好几场独角戏的惊悚指数，最后的一丝邪恶的微笑直接让这种压迫感上升到最强。什么，他没有获得奥斯卡影帝提名？也许是因为学院的老白男在这个角色身上看到了自己的发家史吧！不过没关系，照他现在的状态，称帝只是时间问题。为《夜行者》减肥，为下一部电影《左撇子》又练出了满身肌肉，虽说影片本身平庸无奇，但他的爆发力依旧惊人。好的演员就该如此，平时为人低调，一有作品技惊四座。

Film review 影评 经典篇

《变脸》
迷人的传统风情 ——谨以此文纪念中国电影大师吴天明导演

　　2014年3月4日，一向身体健康的吴天明导演溘然长逝，震惊圈内，这是中国电影莫大的损失。他是一位慧眼识千里马的伯乐，他在任西影厂厂长期间，大胆启用了张艺谋、周晓文、田壮壮、黄建新、顾长卫等一批有艺术造诣的新人，并把他们推上了辉煌的顶点，使他们成为国家级、国际级的人物，甚至冯小刚都受过他的熏陶。至今，这些弟子们对他们的恩师仍然充满着感激之情。他爱憎分明，从不避讳对某些人的批评，他就当面骂过张艺谋：张艺谋，你拍《三枪拍案惊奇》想说明什么？

　　作为导演，他拍的影片虽不多，但几乎每部都得了国内或国际大奖，这说明吴天明对题材的选择是认真慎重的，这表现了一个艺术家的良心、爱心和责任感，也显示了导演的才华、修养和视野。

　　一直很想为大师写点儿东西，但《老井》和《人生》太众所周知，怕自己写砸。《没有航标的河流》个人喜好度一般，所以一直搁置。直到有一天和死党们聚餐，店内工作人员奉献变脸才艺，我瞬间恍然大悟：如今这门手艺几近失传，何不著字千文来歌颂吴天明

我的电影我的团之
我不是一个好演员
MOVIE

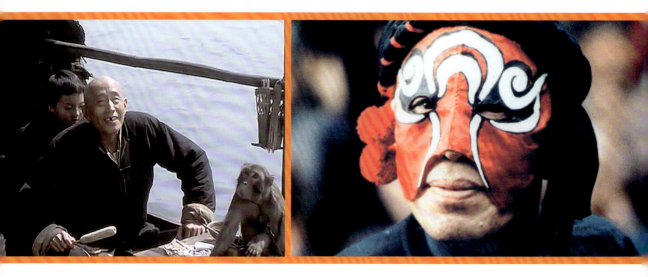

导演那部充满迷人传统风情的《变脸》？加上看过此片的人屈指可数，写点儿东西更有意义。

《变脸》是一部以四川民间艺人为题材的电影。四川乃天府之国，民风朴实，但又带一点点辛辣，编剧魏明伦便是蜀地之人。他从小学习戏曲，川剧的造诣不用说，从电影里的乡土气息便能感觉到，所以电影气氛非常到位。

小学时在电视上曾看过此片，当时就被这部人情味道非常浓的影片所折服，所赞叹，赞叹朱旭老师的完美演技，赞叹人间的亲情，赞叹巴蜀的风景，是少有的感动之作。

其实说到感动，什么是感动？我理解感动就是电影最终想表达人性深处各个面而产生的问题并且和我们息息相关的一种意识，表达的越到位，电影越能引起观众的共鸣。现在我就介绍一下此片几个点睛之处，以便大家欣赏此作。

朱旭，北京人艺话剧演员，扮演过的角色有《洗澡》和《刮痧》中的父亲，《我们天上见》中的姥爷等，每一次出场都没有任何表演痕迹，活像我自己身边的亲人。他在《变脸》中的表现依旧堪称完美，嬉笑怒骂表现得淋漓尽致，就像他自己说的一样，达到了"人演戏"的境界 。为了演好川剧老艺人这个角色，年高65的他在拍摄以前，苦练了一个月的川剧变脸，还签订了不外传协议，可见其认真程度。

影片开场多半表现当时艺人受世人歧视，反映民间艺人命运曲折，像"各有各的肚皮痛""该接济的香火"都表现出艺人的辛苦。主人公结交和自己一样的戏剧艺人"活观音"，正如其艺名一样，他也是主人公所遇到的贵人，其邀主人公入其戏团，这时着重地表现了变脸王做人的独立性和原则性，还有正直的江湖性格，后表明了独门绝技传里传男这个电影的

主线，围绕主线，展开故事结构。

电影中间有一场"小孙子"给爷爷抓痒的戏，朱旭那从心里往外的舒服，舒缓的微笑，丢痒痒挠的洒脱，把尽享爷孙天伦之乐诠释得近乎完美。这样就容易让观众想起自己的爷爷，我也一样。爷爷疼爱孙子的情景，感觉爷爷就是主人公，主人公就是爷爷，就是这般情景。

小把戏被识破后，不是把她转卖，收留又咽不下小孩子说谎自己被骗这口气，便给了她些钱，让她自讨生路，谁知狗娃不忘报恩竟然跳入水中去追爷爷的小舟，主人公只能跳入刺骨的江水中去救狗娃，上岸抱紧狗娃那瞬间，无法用语言表达出来，只能让大家去体会这人间的真情。

事故之后，爷爷回到小舟，看到狗娃，狗娃依然叫着老板，主人公说道："别叫老板，叫爷爷"爷爷！这一声叫的人心灵颤抖，估计没有再好的形容词了，人与人之间的亲情也就如此了。

这部电影还有的独特之处，就是角色对白简练精致，笔者感觉没有半句牢骚，有很多富有人生道理的话语，像"龙游浅滩被鱼戏，虎落平阳被犬欺"，主人公无奈地说："小苦瓜遇到了黑心萝呗"，很多电影也是利用文学味道来烘托气氛，但感觉太过生硬做作，让观众感觉出"刻意"就无趣了，不如搬个小说啃啃实惠。这里角色的话语感觉都是有感而发，能感受到川蜀人的朴实和豪爽，很多都值得回味回味。

四川景致不用多说了，电影拍摄取景，依傍临岷江的名胜乐山大佛，苗族味浓的古城古街，电影主色调就是一副水墨淡彩，只是淡彩里有一丝忧愁一丝伤感，再去营造在愁伤中极为反差的自强、自尊和义气风发。

电影想表达什么？我会问自己，主线上面叙述过，简单化就是主人公对事物的热忱，做人的原则和独立，再有就是那股行走江湖的正直义气。最后收尾，变脸王和狗娃一身红黑相间的苗族短打扮，显得尤为精神，泛着一叶小舟，驶向美好。片尾打出"如有雷同，实属巧合"，我却在整个观片过程中感知着最真实的困顿、无奈与感动。电影是带着虚无色彩的光影混合物，我们对此寄予希望、憧憬、想象。即使我清楚地知道社会也许

我的电影我的团之
我不是一个好演员
| MOVIE

真的不再有这样圆满的结局，但这虚无之境总算在这个寒冷的冬夜给了我些许温暖和在这个混沌的世界上生存下去的勇气。

《变脸》凭借其隽永的诗意和浓浓的真情获得 1995 年华表奖最佳对外合拍片奖，东京国际电影节最佳男演员奖、最佳导演奖，绝对的实至名归。我不禁去想，《变脸》《霸王别姬》《小城之春》都够诗意，但是那也是第五代或者之前导演的作品了。看看我们亚洲的邻居，就说日韩吧，2000 年以来，《春去春又来》《弓》《绿洲》《诗》《母亲》，等等，一部又一部地、诗意盎然地推出，而在我们中国，这样一个诗歌的国度，近年来几乎看不到了。本书出版之际，吴天明导演的遗作《百鸟朝凤》在西安举办了首映礼，这是对老先生最好的告慰。

最后附一句经典台词：前世欠你断头香，今生还你性命债。

Film review 影评 经典篇

《疯狂的麦克斯4》
2015年最嗨作品

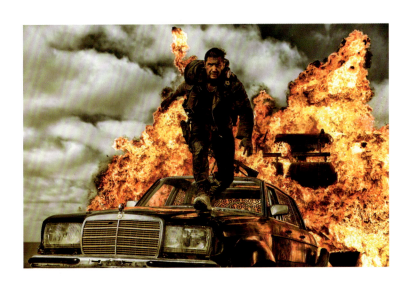

　　《疯狂的麦克斯4》是一部年度神作,这是一部划时代的作品。我们把文艺片和剧情片排除在外,似乎每年都有商业佳作因各种原因无缘内地大银幕。2006年是《斯巴达300勇士》,2008年是《黑暗骑士》,2009年是《守望者》,2010年是《社交网络》,2011年是《X战警第一战》,2012年是《伴娘》,2013年是《菲利普船长》和《华尔街之狼》,2014年是《消失的爱人》和《夜行者》。

　　今年上映的好几部续集电影都是横跨几十年的系列,《碟中谍5》距首集已经20年,《007》更是长寿,《终结者:创世纪》距第

我的电影我的团之
我不是一个好演员
MOVIE

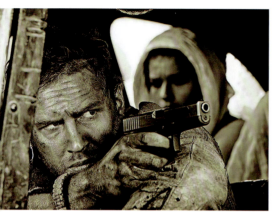

一部已经过去30年，《疯狂的麦克斯4：狂暴之路》距离当初梅尔·吉普森驰骋江湖也已经36年，新任麦克斯汤姆·哈迪当年还是一个小婴儿。但同样是续集，只有《疯狂的麦克斯4》成了系列最燃的一集。外媒评价道：《速度与激情7》在本片面前就像一个娘炮一般，实在贴切，第一遍看《速度与激情7》时还觉得挺爽，到第二遍已审美疲劳，姑且不论糟糕到无极限的剧情和逻辑，单动作场面和节奏也乏善可陈。飞机运车和山林营救固然精彩，可后面就是把《碟中谍4》《鹰眼》《终结者》《通向天国倒计时》《速度与激情5》通通山寨组合，实在难以蒙蔽资深影迷的法眼。最令人失望的是，该系列的最新两集已彻底抛弃了"速度与激情"的主题，沦落为动作片和超级英雄片。

而《疯狂的麦克斯4》不一样，它在剧情、画面、动作场面、主题上都比前三部玩得更起劲儿，观众每一遍观看都像拿着吉他唱摇滚一般疯狂，从各个角度来说，这都是2015年最嗨的电影，连颁奖季那些高冷的影评人也没忘给其年度十佳的席位。

1. 简单粗暴不废话，用画面讲故事的教科书

很多人批评《杀破狼2》没有剧情，我俩很不同意，《杀破狼2》遗憾的地方恰恰在于剧情太自以为是，如果真能像《突袭》和《疯狂的麦克斯4》这样简单纯粹就完美至极了。假设《疯狂的麦克斯4》能在中国内地上映，原声版和国语版的粉丝大可不必掐架，因为全片从头到尾就没说几句台词，几乎由一连串动作场面构成，而观众不会看得审美疲劳，这可解决了爆米花电影的最大难题。乔治·米勒打造的每一帧画面，每一场动作戏都史无前例。不仅想象力爆棚，节奏恰到好处，运镜也如行云流水，且处处充满荷尔蒙气息。当年第二集结尾的追车戏已可彪炳影史，如今这个更狠，麦克斯被捆绑旋转，然后如同脱缰

野马一般狂奔,哪一个男人看后不兴奋,这不正是当年香港电影"尽皆过火,尽皆癫狂"的魅力所在吗?更令我兴奋的是,继《黑暗骑士崛起》开场劫飞机、《钢铁侠3》猴子捞月、《星际穿越》冷冻冰岛、《王牌特工》宿舍注水后,本片再次展现了实拍的可怕之处,电脑特效根本做不出这种硬碰硬的感觉,那辆狂拽酷炫的跑车竟然是剧组人员临时组装的,和这样的电影工作者在一起工作,那是何等的荣幸。

当然,本片简单粗暴,但绝不是《变形金刚》系列那种脑袋大脖子粗的类型。乔治·米勒深深懂得什么叫用画面讲故事。看看那荒无人烟的沙漠绿洲,瞧瞧那蓬头垢面的疯狂造型,瞅瞅那乱成一锅粥的残暴人性,我们不看剧情简介不听电影台词,也能明白导演想表达的是末日的主题。换句话说,全片动作场面直截了当,不拐弯抹角,叙事上也奉行极简主义,任由观众体会,这才是真正的高手。相比之下,杜棋峰那部想法更先一步的《现代豪侠传》则冗长无比,废话连篇(当然第一集《东方三侠》很经典)。

2. 极其成功的选角

《终结者:创世纪》的坑爹证明,即使找回州长,拍不好一切都是白搭;007的演员换了6位,新世纪反倒焕发生机。张国荣不是第一个演宁彩陈的,古天乐不是第一个演杨过的,黄日华不是第一个演乔峰的,希斯·莱杰也不是第一个演小丑的。所以说,演员在一部电影中至关重要,但并非第一要素,只要一个经典电影系列的剧本足够出色,导演水准足够上档次,接班人足够惊艳,观众是不会一味执着第一任主角的,《疯狂的麦克斯4》便是如此。

当年《疯狂的麦克斯》三部曲捧红了乔治·米勒,也捧红了男主角梅尔·吉普森,但时过境迁,梅尔·吉普森早已不复当年勇,如果继续找他当主角,只会让人觉得倚老卖老。当得知新任麦克斯的人选是汤姆·哈迪时,所有影迷都心服口服,眼下全球的年轻演员中,有谁能比汤老师更适合代言荷尔蒙?最终成片也验证了乔治·米勒的精准眼光。面庞沧桑,嗓音低沉,寡言少语却打得干净利落,杀人如麻却侠肝义胆,从各方面来说,这个麦克斯都是一个升级版,他早已从警察变成了浪子,但内心深处还是想为天下苍生登高一呼,汤老师的

我的电影我的团之
我不是一个好演员
MOVIE

坚毅表情对塑造角色可谓如虎添翼。瞧瞧他自《兄弟连》出道以来的表现，《盗梦空间》抢走了小李子所有的风光，《勇士》中爷们儿到了极点，《黑暗骑士崛起》的贝恩不如小丑是剧本原因，但他演技近乎完美，即使在《42号传奇》这类烂片中，他的表现也可圈可点，连休·杰克曼都说他心中金刚狼的最佳接班人是汤老师，如此下去，马龙·白兰度后继有人的说法也不是梦。

不过，本片中最大的惊喜并非汤姆·哈迪，而是查理兹·塞隆饰演的弗罗莎。这是女神自《女魔头》之后表现最出色的一次。《单身男女2》和《复仇者联盟2》都有侮辱女性的嫌疑，而本片则是一曲女权主义崛起的赞歌。从一开始的被动受虐到后面的奋起反击，女神从造型到动作都透出一股狠劲儿，后半段的爆发连男人都望尘莫及。影片的最后，自由的人们举起弗罗莎狂欢，一切仿佛回到了母系时代，此情此景比当年的《末路狂花》还要震撼。豁出去的查理兹·塞隆真有些累了，她说她不会出演下一部《荒漠》，但乔治·米勒说，他已经为女神打造了个人电影《弗罗莎》，大家敬请期待吧。

一位70岁的导演，在拍了一部动画片拿了奥斯卡奖后，他本可以用时下流行的CG特效拍拍流水线电影混日子，但他不甘于炒冷饭，捡起了昔日赖以成名的题材，亲赴沙漠绿洲，打造了一场不亚于潘多拉星球和中土世界的末日狂欢，这让多少导演汗颜，感谢乔治·米勒为影迷带来2015年最嗨的作品！

Film review 影评 经典篇

《一江春水向东流》
时间留得住的经典

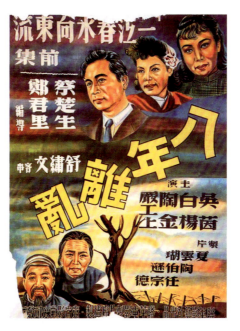

很多人说中国电影的巅峰是在第五代导演爆发的八九十年代。我不这么看，中国电影在产业化改革之前一直很正常，也诞生过无数经典。年代不同，各方面也没法比较，但要让我选，我还是觉得中国老电影最好，正如罗杰·伊伯特所说，家中祖父母的黑白结婚照肯定比父母的彩色结婚照要更有味道，这就是老电影的魅力。那时候的电影工作者没有太多的元素去借鉴，他们的很多拍摄手法和叙事方式都具有实验性，却在有意无意间颇具大师气质；那时候没有营销，没有模型特效，更没有CG，更不可能有什么IMAX和3D，所以电影人就踏踏实实地拍老百姓自己的电影；民国时期战乱频发，也给了很多悲天悯人的导演不少题材灵感。

所以，那时候的观众是不幸的，因为吃不饱穿不暖；那时候的观众也是幸运的，因为可以看到《小城之春》《大路》《神女》《盘丝洞》等无数经典，包括我马上要说的史诗片《一江春水向东流》。当然，现如今也有不少经典作品，但比起这一部，我们总觉得稍有逊色。

现在经常进影院的年轻观众应该没有几个人看过这部电影，顶多看过胡军演的同名电视剧。

这并非一部完美的电影，它在剧本、表演和剪辑上问题依然不少，远不如比它早8年的好莱坞经典《乱世佳人》，但它却是我个人最喜欢的中国电影。现在浮躁的中国电影人，绝对没办法拍出这么震撼人心的杰作了。这是一部无论是形式还是叙事上，都很有野心的电影。

据查，当时的摄像机仅有一部，为单孔；胶片常常用过期的，并几次中断片源；物资急缺，拍摄道具无从准备，一切只能将就，比如打在白杨身上的雨水其实只能用臭水沟的水，摆在宴席上的死龙虾死螃蟹臭得令人作呕；摄影棚是多部影片公用的，不能"霸占"过长时间；摄影棚隔音效果极差，外头又还在打仗，只能白天布景，晚上拍摄；电影管理局时不时要来查岗，一些镜头的拍摄不得不躲躲藏藏；最关键的还是资金不足，联华演艺社在拍完上部《八年离乱》之后，已经没有资金再支持拍摄，下部《天亮前后》只能由昆仑公司接管。

然而，在这么艰苦的环境下，中国电影的先锋们却拍出了一部如此辉煌的电影。

《一江春水向东流》没有用太多镜头去展现战争场面，也没有采用单一的手法去反映动乱的中国社会，电影的主题是复杂深刻的。

影片以家庭浓缩社会的变化，以家庭为基准的个人命运变化折射出时代的变化。

影片的线索有三条：第一条是素芬及其母子三人在上海沦陷区的艰苦谋生，第二条是张忠良由一个抗日的热血青年转变成混迹于官僚阶级的腐败青年，第三条线索比较隐蔽，即忠良弟弟的向上的革命游击生活。

国难当头，张忠良义无反顾地加入了抗日救援队，赴国难，家庭责任让位于社会责任。逃脱日寇的抓捕后，张忠良来到后方重庆，开始了蜕变。在官僚大染缸中，张忠良由不适应变成习惯，再变为一个老手。前方炮声轰隆，后方醉生梦死，自然勾勒出了社会腐败的现状，达到批判的效果。

素芬是传统的中国女性，勤劳、善良、贤惠，一个人支撑整个家庭，面对变心的丈夫，她选择了跳河，以死亡验证誓言的虚假，不禁让人想起了诗经中的一句：信誓旦旦，不思其反。

第三条线索的作用其实有导演的特殊意图：导演是在用这条线索，为水深火热中的中国人民指出一条道路。就像素芬跳水之前的那一句话一样：抗儿，长大以后，要学叔叔，不要学爸爸！这其实是导演借助素芬来为人们交待出路，表面上没有结局的电影实际上隐藏着结局，从这个角度来说，影片是站在无产阶级立场上来鞭挞现实的。

古典的美学意境是那个时代电影的一个民族特色，两人结婚到生育，影片以一对枕头、一双绣花鞋、窗外的梅花与开满果实的梨树的相互衔接的镜头，含蓄地表现。

忠良母亲在儿子临走前为儿子缝丝棉背心，正如那首《游子吟》所描写的情景。月圆即是相思时，影片中不断地交替出现月圆的空间镜头，并交替剪辑素芬的深夜相思，与忠良的后方腐败生活形成鲜明的对比。

上部《八年离乱》，下部《天亮前后》，电影的最终意图不仅在于控诉战争，也是在控诉社会。战争的结束并不意味着个人幸福的到来，穷苦百姓仍然处于水深火热中，正应了一句老话：兴，百姓苦，亡，百姓苦。

参与拍摄的几位巨星，白杨，舒绣文，上官云珠，陶金，都领着极为微薄的薪水，按他们的身价去拍时髦片薪酬是这部的十倍以上。另外，执行导演郑君里天天在蔡楚生的住处与片场间奔波，尽着最大可能将蔡老的拍摄旨意体现到银幕上。摄制组还创造了"沙盘排阵"的方法来进行演员走位、摄像机移位的讨论和排练。就是将拍摄过程先用沙盘模拟几遍，再进行正式拍摄，是居于条件限制的无奈，但却达到了很好的效果。

说白了，作品的高度还是取决于创作者的人性认知度以及对生活体验的重组能力。从这个角度说，《一江春水向东流》绝对是一部了不起的作品。但是近十年，中国电影很少再有如此佳片，走出了黑白世界，难道我们彻底茫然？

我的电影我的团之
我不是一个好演员
MOVIE

Film review 影评 批评篇

美剧《真探》
比电影还像艺术品

1. 为何我们要谈美剧?

思来想去,我们依然决定在本书中写一篇关于美剧的文章。本书中的文章都是关于电影的,但是现在大量的经典美剧完全是电影的制作水准,甚至有部分"固执"的人用胶片拍摄电视剧。相比这几年好莱坞电影的整体衰退,各类型美剧反倒成逆袭之势。《指环王》之后最好的史诗题材绝对不是狗尾续貂的《霍比特人》,而是《权力的游戏》;《教父》之后最好的黑帮作品是《黑道家族》和《大西洋帝国》;《十二怒汉》和《控方证人》之后最好的律政戏是《傲

骨贤妻》；在《真爱如血》面前，《暮光之城》就是个笑话；好莱坞商业片越来越主旋律，但《国土安全》直面政府问题毫不手软；好莱坞电影的分级和票房压力让主创压力倍增，《冰与火之歌》想杀几个人杀几个人；今年的《纽约灾星》完爆任何一部大卫·芬奇的电影；更不用说那代表一代人青春的《老友记》，开启无数人美剧情怀的《越狱》，歌颂生活真善美的《摩登家庭》。和好莱坞有烂片一样，美剧圈也有不少垃圾，可随着产业链日趋完善，美剧仿佛已成为摇摇欲坠的好莱坞电影未来的救命草，越来越多的演员以演美剧为荣。你想，现在媒体提到凯文·史派西都说《纸牌屋》男星，而不是奥斯卡影帝，连好莱坞一线大咖都是小恶魔的粉丝，连奥斯卡影帝安东尼·霍普金斯都给《绝命毒师》老白写信夸他演技惊人。这帮家伙都逆天到什么程度了？

中国内地的很多电视剧导演抢着在电影圈分一杯羹，好莱坞很多大导演却纷纷杀入电视圈。大卫·芬奇曾经说过，过去十年，美国文化的精华在电视，于是他监制了《纸牌屋》系列并亲自执导了导航集。马丁·斯科塞斯制作了《大西洋帝国》；弗兰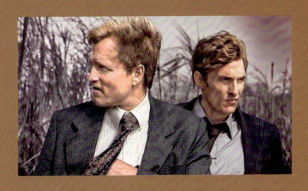克·达拉邦特（代表作《肖申克的救赎》《绿色奇迹》）制作了《行尸走肉》；雷德利·斯科特制作了《傲骨贤妻》；吉尔莫·德尔·托罗导演了《血族》；大卫·叶茨导演了《暴君》；乔纳森·诺兰编剧了《疑犯追踪》，马上要拍《西部世界》；科恩兄弟也在去年编剧并监制了《冰血暴》；一向高冷的伍迪·艾伦也马上要拍美剧；斯皮尔伯格先后监制《兄弟连》《太平洋战争》《穹顶之下》《传世》《不死法医》，堪称真正的电视剧达人；而HBO（美国的一家电视网）的电视电影《烛台背后》更是请来了索德伯格、迈克尔·道格拉斯和马特·达蒙这种奥斯卡级阵容（随后索德伯格又拍了《尼克病院》），你说可怕不可怕？

为什么乔斯·韦登可以把《复仇者联盟》拍那么精彩，因为他在美剧圈混的时候便被称为电视界的乔治·卢卡斯；为何罗素兄弟可以拯救《美国队长》系列，因为他们过去拍的美剧《废柴联盟》就好看得要命；为何J.J.艾布拉姆斯可以为《碟中谍3》注入新基因，令《星际迷航》系列起死回生，并拿下《星球大战7》导演权，因为他就是大名鼎鼎的神剧《迷失》的缔造者。

当我们的荧屏上满是手撕鬼子时，大洋彼岸的荧屏上却尽是天才创意，我一直觉得中

我的电影我的团之
我不是一个好演员
|MOVIE

国的电影编剧要想写好本子,就要从学习美剧开始。今天说的8集迷你剧《真探》,就给中国电影好好上了一课。

2.《真探》:比电影还像艺术品!

在互联网时代,HBO 的利润不降反升,因为他们本就是高质量美剧的代言人,有时候他们的电视电影都可以达到院线电影的水准,而《真探》又一次让观众刮目相看,第二季的平庸不能抹杀第一季的伟大,8集的《真探》从剧本、摄影、配乐、电影技法各个方面都达到了极高的水平。跟其他剧集很不一样,主创在开拍之前就已经定好了故事的框架,所以相对于其他剧集每集之间相对独立甚至割裂的关系,《真探》具有统一的连贯性,伏笔或者解迷设置,让观众有如观看电影一般,可以反复咀嚼品味其中某些细节。

看《真探》时,你可以放心大胆地带上脑子和侦探们一起去经历一次带着腐朽气息的暗黑真相之旅,完全可以将《真探》定义为一部长达8小时的电影。相比于其他侦探剧的快节奏,《真探》可以说慢得离奇,整部剧,几十年的跨度就讲了一个案子,这也打破多数美剧一集一案的惯例。其影像风格也是一绝,泛黄复古的胶片画面与剧中复古的侦探方式不谋而合。当其他侦探剧在走高端的科技路线时,《真探》却回到了传统的寻找物证、走访的侦探方式。

凯瑞·福永作为新生代导演，在《真探》之前一直默默无闻，那部新版的《简爱》当年没引起任何反响，这次终于证明了自己的实力，使我对他的电影之路多了很多期待（去年的《无境之兽》再次证明了他是一个人才）。别的不说，单是第四集结尾那个长达6分多钟的火爆警匪巷战，就足以列入2014年最佳片段，超强的调度和掌控力，美轮美奂的胶片长镜头，哪一个电影影迷觉得自己在看电视剧？

《真探》的成功，当然也不能忘了编剧尼克·皮佐拉托的功劳，对这位陌生的编剧我只

能表示拜服。其深厚的文学功底和神学研究，对于人生和哲学的理解，赋予了《真探》别样的风格，使得这部剧集如此与众不同。冷艳傲慢、疏离感、高逼格，我们却深深沉浸，欲罢不能，凭借台词造就神秘感、虚无感，阴谋论就这样迎面扑来。编剧将这种虚空主义移植到男主角拉斯特身上，并借受过伤的拉斯特之口自言自语般嘟囔着阴暗的哲学观，拉斯特的角色魅力被无限放大。

关于角色塑造，《真探》让我们看到了演员的出色发挥。其实刚开始很多粉丝都是冲着马修·麦康纳和伍迪·哈里森的大名追剧的，马修近些年的表演大家有目共睹，《报童》《杀手乔》《污泥》已经叫影评人大开眼界（诺兰就是看了《污泥》才让他演的《星际穿越》），本剧播出当天，他刚刚凭借《达拉斯买家俱乐部》获得金球影帝（随后顺利打败小李子拿下奥斯卡）。马修的人气也促涨了《真探》的收视率。老戏精伍迪·哈里森也奉献了不落下风的表现，他饰演的马丁是个正常角色的设定，一个及时享乐的警察，并经历了家庭危机。当然，剧本更为偏袒马修饰演的拉斯特，疯魔的设置，更有发挥的余地，也更有观众缘。在众人皆醉我独醒的剧情设置下，拉斯特就成了神一般的存在，就像黑暗寂静的夜空，被孤星的光芒所打破。在恶势力介入，案子在意外中"了结"之后，拉斯特近乎执念地坚持寻找真凶，

得不到任何的帮助与支持，甚至自己竟成了头号嫌疑犯，在自己都以为自己疯了的情况下，带着寻找真相、揪出真凶的态度，铤而走险，获取了关键性证据，十几年的努力得到了回报。

难得的是，我们关注案子的发展时，也关注了人物的内心。在剧集中观众不仅体验到了案件侦破过程中的紧张刺激，也看到了剧中的人文关怀。《真探》不是一味的靠精巧的剧情设置吸引观众，而是给了两个主人公充分的人格魅力。拉斯特做过4年卧底，当过缉毒警察，女儿夭折，充满悲情的过去导致了头脑受到伤害，容易出现幻觉。拉斯特整个人很阴郁，对现实不满，看透尘世一般审视这个污浊的世界，满口的人生哲学，以至于和他搭档的马丁十分厌恶他，其实马丁相对于其他人是最体贴他的那个人了。马丁则是一个事业上顺风顺水，比较传统的警察形象，工作和家庭使他承受了很大压力，拈花惹草成了他减压的方式，这必然促使了家庭的进一步解体，分分合合最后还是以离婚收场。《真探》中我们看不到高大全的形象塑造，每个人都有优缺点，我们看到了每个人身上的悲剧性，从而感同身受，加强了对剧集的体验，这也是这个剧成功的又一大因素。

《真探》采用了双线叙事，在最后两集合为一线。州警调查拉斯特的怪异行为，找来了拉斯特和与他分道扬镳的老搭档马丁以及马丁的前妻来问询。于是乎，一件充满腐朽气息的案件就这样摊开在观众眼前，这就是两条时间线。随着当事人的讲述，时间越来越近，两条时间线就自然而然合成了一条时间线。值得注意的是，当事人讲述与真实情景再现有时会有出入，这就说明了讲述者想掩饰这一段历史，而观众却能在剧中情景再现的情节画面里看到当时真实的情况，从而明了讲述者隐瞒这一段历史的意图。我印象深刻的是拉斯特和马丁都掩饰了当时他们杀死勒度的真实情景。

剧情的结尾相比于其他时候的暗黑化处理还是显得比较光明的。虽然恶势力还在，幕后大佬还没有揪出来，但濒临死亡时拉斯特的幻象使他的心灵终于走出了死灰，对观众来说这就是最好的结局了。看这剧的时候，总会体会到现实的无奈与凶残，"最不需要心理咨询的人"总是排斥于社会边缘，最凶残的黑手却光鲜靓丽地永远保持优雅。孤星打破黑暗夜空，是凄凉还是希望？拉斯特最后说："光明占据了上风。"

Film review 影评 批评篇

《变形金刚四部曲》
情怀逐渐殆尽

1.《变形金刚1》：经典

世界上有很多经典电影系列，什么《哈利波特》系列，《指环王》系列，《霍比特人》系列，《星球大战》系列，但我们多数人只当他们是好看的电影，读过原著和染指过外国文化的人并不算多，在过瘾之余总是觉得和我们平常老百姓距离有点儿远。但《变形金刚》系列不一样，我们"80后"每一个人童年时放学后第一件事就是打开电视，看汽车人和霸天虎之间斗个你死我活，我们可以为了买一个擎天柱的玩具省吃俭用好几个月。而当动画版不再播出时，我们也长大了，仿佛机器人文化就代表着我们的童年。日本也拍过真人版的《变形金刚》电影，但片子太恶心，没有形成任何轰动。真正引起全民怀旧的，还是2007年的《变形金刚1》。

迈克尔·贝在拍出过《绝地战警》和《勇闯夺命岛》等经典之后，一下子没了状态，从《珍珠港》开始彻底成了好莱坞流水线导演的代表，所以当得知他执导真人版《变形金刚1》时，很多影迷是做好毁童年的准备的。万万没想到，《变形金刚1》超出了所

我的电影我的团之
我不是一个好演员
MOVIE

有人的期待。

　　迈克尔·贝没有像原著和动画版那样把故事安排在塞伯坦星，而是安排在了地球。主角也不再是那些外星人，而是一个普普通通的男孩山姆。山姆就像我们自己一样，"80后"男孩，变形金刚玩具粉丝，生活中处处碰壁，心爱的女孩都被别人抢走。但上天眷顾的就是平凡人，山姆买了一辆二手车，导演给了方向盘上的大黄蜂LOGO来了一个特写，看到此处，所有人在心底暗自微笑，这种梦想的共鸣完全可以跨越国界。当年动画版最经典的台词当属上海电视台翻译的那句"汽车人，变形，出发"，真人电影版居然完全保留了这句，一下子没法抑制自己了；而擎天柱第一次出场，导演直接给了一个360度无死角变形，直接戳中了所有观众的泪点，真可谓看的不是电影，是情怀。何况当年动画片中为擎天柱配音的彼得·库伦再次献声，直到《变形金刚4》，他都还在；时过境迁，工业光魔完美还原了我们童年的梦，其打造的机器人变形过程逼真完美，无论博派的大黄蜂、小诸葛，还是狂派的威震天、红蜘蛛，每一个机器人特色鲜明，连胸肌也清晰可见，比动画版的方块儿造型高端大气多了。

　　更令人喜出望外的是，一向形式大于内容的迈克尔·贝把故事讲得悬念四起，跌宕起伏，影片单是细节铺垫就三四十分钟，并与最终的高潮前后呼应，每一处细节都经得起推敲。只有讲好了故事，高潮逼真的大场面决战才会让人发自内心觉着过瘾。擎天柱战斗力依旧不及威震天，但它还是那么永不言弃又富有正义感，它可以为了这个陌生的星球不要性命，而山姆最后为了救擎天柱宁愿牺牲自己，也赢得了机器人的尊重。此时此刻，每一位观众都觉得山姆就是自己，哪一个人过去没梦想过自己和汽车人并肩战斗。

　　影片最后，山姆和机器人一起拯救了大家，也抱得美人归。擎天柱像诗人一样来段旁白，

镜头由下到上特写他那高大威猛的身躯，电影结束，全场鼓掌，无人不期待续集的到来。

2.《变形金刚2》：依旧过瘾但埋下了烂片伏笔

第一集票房口碑双丰收，孩之宝的玩具还卖了个精光，当然要拍续集了。第二集虽然网上一片差评，还拿了好多金酸莓奖，可我真觉得蛮过瘾的，迈克尔·贝在讲故事上已经恢复了他广告导演的正常水准，又增加了美国大兵戏份，但更像美国军方宣传片。好在山姆还有成长因素，"柯博文"这三个字出现时我又一次泣不成声，大黄蜂大哭那场戏我喜欢得不得了。商业上的节奏也依旧给力，奥巴马的客串和老金刚的出现绝对是亮点，机器人打斗和许多战争场面的升级比第一集更加过瘾。不爽的是，我们的威震天先生高端大气的复活了半天，居然没打几下就草草开溜，全片的反派成了堕落金刚。高潮戏都没有梅根·福克斯的美腿好看，摆明要拍续集，这种心态，已注定了续集的烂片性质。

3.《变形金刚3》：标准的流水线烂片

（1）梅根·福克斯由于骂迈克尔·贝片场像希特勒，惹怒了犹太人出身的制片人斯皮尔伯格，被剧组开除，迈克尔·贝找来了超模罗茜·汉丁顿·惠特莉，观感真可谓惨不忍睹，要演技没演技，要长相没长相，身材也没怎么展现，平庸长相的她出现的每一个镜头都是影迷的灾难。

（2）一直反对3D的迈克尔·贝在商业利益的怂恿下终于上了3D电影的贼船，却不肯认真钻研3D电影的拍摄奥秘，用他最擅长的帕金森氏摇晃镜头驾着3D摄像机，又配以抽搐式剪辑，结果对3D电影造成了灾难性破坏。普通观众会说，这是我看过的3D效果最好的电影。可你要清楚，效果好的3D电影不一定是优秀的3D电影，《变形金刚3》和徐老怪的《狄仁杰之神都龙王》一样，效果逼真但极其生硬，看得人从头到尾有离开影院的冲动。

（3）剧情彻底无力吐槽。第二集的剧本被无数人大骂太烂，于是在这集迈克尔·贝又是拿出阿拉伯登月的漏洞，又是拿出御天敌腹黑的反转，结果还是除了大大小小的爆炸和美国大兵越来越牛的武器外啥也记不住，这一集彻底成了拧螺丝螺母的机器人色情片。一直被御天敌抢戏的威震天在高潮终于和擎天柱来了场世纪对打，这场打斗戏可谓花样百出过瘾至极，比曾经以功夫片和动作片闻名的国产片的动作设计厉害多了（说起来也真是，当年我们还骄傲地说袁和平在好莱坞当动作指导，可近十年来好莱坞再也没找过中国动作指导，而且人家拍动作片和功夫片已经超越了我们）。然而，就在打斗正酣之际，擎天柱居然砍下了威震天的头，这自然会令普通观众拍手称快，可问题是，这与原著中擎天柱一贯的和平主义使

者价值观完全背道而驰，人见人爱的柱子哥什么时候变得如此暴力？原来迈克尔·贝式毁童年的说法正来源于此。

到最后，芝加哥大战结束，擎天柱再次吟诗，可惜的是，纵然视觉效果再次狂拽酷炫，我们再也没了感觉，连逗逼的大黄蜂都没有了特色。

4.《变形金刚4》：情怀终殆尽

我要说《变形金刚4》是个烂片貌似有点儿做作，但确实看得人很乏味，看第二遍时已麻木，看第三遍时彻底昏昏欲睡，一部狂轰乱炸的电影居然有如此观感实在奇怪。之前我们曾提过《美国队长2》是典型的经典爆米花电影，而《变形金刚4》就是那种典型的视觉垃圾。《变形金刚3》顶多是部烂片，可《变形金刚4》已经无法称为一部电影，即便它在中国获得了前所未有的商业成功。

《变形金刚4》并非一无是处，配乐相当震撼，梦龙乐队演唱的主题曲比过去林肯公园的更符合整片气质。擎天柱首次变成彩色令全场振奋，新造型更加凸显倒三角胸；十字架、漂移和毒刺的造型也几近完美；小诸葛和大黄蜂继续负责插科打诨；幽默与美丽齐飞的胡子探长堪称最大惊喜，大战之时，他甩着灵活的身姿狂虐小金刚，帅气十足，那句台词如虎添翼：此刻我就像一个跳芭蕾舞的女胖子，每一招都豁出去了。

但剩下的当真槽点满满。

（1）新演员未能改变原来的配方。本集的男主角换成了马克·沃尔伯格，这位中年大叔并未改变这个系列换汤不换药的本质。"爆炸贝"这个绰号到了这一集彻底爆发，这一次他完全放弃了电影语言，五分钟一小炸，十分钟一大炸，对叙事没有任何帮助。剧情继续胡编乱凑，人类不再需要变形金刚，这么好的命题要是让诺兰来导世界观得多么宏大呀，可迈克尔·贝最擅长的就是拍着拍着很多线索不翼而飞，整个剧情上就T.J.米勒的幽默感有点儿意思；斯坦利·图齐饰演的光头发明家前面气场强大，后面智商直接跌到负值，竟然还爱上了"李冰冰"；传说中的惊破天还没禁闭的戏份多，铺垫了半天就为了《变形金刚5》；马克·沃尔伯格在前面像一个智者，到后面却跟着一帮年轻演员一起范二，人类大反派智商不是一般得令人着急。

此系列最大的卖点视觉效果继续逆天，人造变形金刚的变形过程够酷够炫，却也没几处让人眼前一亮，擎天柱骑上机器恐龙钢索那一幕确实挺亢奋，可惜机器恐龙只做到了形似，毫无动画版的生命力。四五十分钟的香港大战也没有那场港式动作追逐戏给人印象深刻。所以当二刷时，面对这些场面我们彻底麻木。

（2）中国元素已经用到了恶心的地步。迈克尔·贝确实够不要脸的，在前一部影片《健男抢钱团》中，他借马克·沃尔伯格之口说：这XX的是中国制造！但一回到《变形金刚4》片场，他就立马通过无数中国产品植入广告来讨好我们，原来《变形金刚3》中的某电脑和奶粉只是小试牛刀，这集的广告才叫一个赤裸裸，甚至某景区老板因为景区时长的问题和他打了官司，可惜的是这些广告植入既雷人又牵强（最雷人的莫过于武隆景区居然作为香港的背景存在），还强烈偏离了本来还算正常的电影叙事。所谓的中国元素更是雷声大雨点儿小：李冰冰戏份不少却人物扁平，吕良伟漫天要价莫名其妙，王敏德的酱油不到半秒钟，韩庚只说了一句"我靠"，国防部长说中央政府支持香港却最终不见一架战斗机，邹市明和几个中国群众演员也毫无存在的必要。

这些都和电影有什么关系？还让不让人好好看电影了？同样是外国电影里的中国元素，看看人家迪士尼的《花木兰》，梦工厂的《功夫熊猫》《马达加斯加的企鹅》，阿方索·卡隆的《地心引力》怎么做的？不过面对中国逆天的票房数据，我估计迈克尔·贝自己都后悔了，要是中国的元素再多点儿，应该能赚得更多。所以，下一部李冰冰成为主演也并非没有可能。

如此令人无语的电影，就算禁闭的变形逼真到令人发指又有什么用？都到第四部了，总

不能还拿情怀当借口吧。何况新的贝女郎依然没有梅根·福克斯耐看。本片在中国的票房最终没有突破20亿，固然和有关部门强制下线有关，但考虑到它不尽如人意的票房后劲儿，倘若本片能达到当初第一集一半的水准，怕是二刷三刷的票房就相当可观了吧。擎天柱又一次帮助地球绝地重生，可我们的童年逐渐被消耗殆尽，当年还指望着它成为《魔戒》那样的史诗作品呀。看着此系列的北美票房一部不如一部，一时间竟无语凝噎。

满纸荒唐言，只为求制片人斯皮尔伯格，下一部别再交给迈克尔·贝了！他又说自己不导演第五部了，可是，你懂得。

当然，即便这么奇葩的电影，还是有一句燃到极致的台词，那就是漂移欢呼：他还活着，擎天柱回来了，我们终于赢来了最后的希望！

Film review 影评 批评篇

《扫毒》
失败的致敬之作

第一遍看完《扫毒》时我们给的评价非常之高。至今清楚记得，我还曾写过一篇文章《扫毒：我们当初是如何爱上港片的》。一是因为此片宣传很夸张，在看前降低了期待（要知道，对多数电影来说，期待值绝对影响观后感）；二是因为如今港片已缺乏活力，优质港片比好男人还少，《扫毒》的确在近年的香港电影中不错，加上陈木胜多年来一直是那种形式大于内容的导演，《全城戒备》和《新少林寺》水准更是惨不忍睹，就显得本片更难能可贵了。

但是，难能可贵并不代表是好电影！再看第二遍时好感降低了不少。

《扫毒》自然不是烂片，在中国电影相当浮躁的环境下，能静下心来踏踏实实讲故事的创作者值得尊敬。作为警匪片和兄弟情片，《扫毒》各种元素一应俱全，且都用在了刀刃上，镜头流畅自然，剧情不雷人，尊重智商，且貌似有不少经典港片的精髓。此片的文戏和情感部分也是陈木胜拍电影以来最多的一次，郑少秋的《誓要入刀山》响起，兄弟三人其利断金，杀出一条血路，大量的港片粉看到后既心潮澎湃又泪如

泉涌。陈木胜似乎让多年批评他的人闭上了嘴。泰妹宝儿和袁泉总归远强于内地这几年莫名其妙红起来的不少演员，她们的表现也可圈可点，也确实十有八九的普通观众看完全片大呼过瘾甚至鼓掌致敬。

可普通观众说好的电影不一定好。我们在《美国队长2》的影评中强调了普通观众的重要性，但这事情要辩证看，忽略普通观众不行，只依赖普通观众也不行，知道我们为什么拍不出《三傻大闹宝莱坞》这种寓教于乐的经典吗？就是因为我们过于在乎普通观众，而普通观众不会意识到《变形金刚4》其实是部大烂片。

《扫毒》和经典港片的差距究竟在哪里？

首先，是场面。

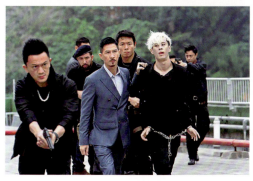 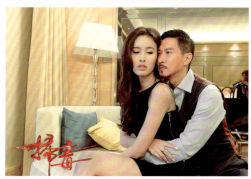

此片宣传时号称是"三十年来最大仗"，可成片我们看到了什么？最大的场面自然是八面佛叫来雇佣兵追杀四兄弟（后来阿忆死了成了三兄弟），可惜的是雇佣兵乱枪扫射的场景在预告片和花絮中看了无数遍，而成片的扫射镜头竟然真的只比预告多那么几分钟，还不及四兄弟一边飙车一边躲子弹一边开枪过瘾，这不是忽悠人么。所谓的三十年来最大仗，在当年的《紫雨风暴》和《B计划》面前就是个笑话，甚至不及《风暴》的中环大战。肯定有人说，谁让你看预告片了，提前把最精彩的看了，观感大打折扣，还怪人家片子不行？我们说，站在产业链的角度，提前看预告片没什么错，很多电影的预告片甚至单独制作，成片没有，而像克里斯托弗·诺兰这种从来不在预告片中泄漏重要信息的导演也大有人在。成片没有预告精彩，这不是你电影工作者不行么？另外，你真能做到不看预告片？哪一次你在影院看电影时没有热门电影的贴片预告？难道在开场前你会专门出去一下，美其名曰避免剧透？

第二大场面自然是结尾的枪战，之前张子伟断手臂的确调动起了我的情绪，最后地上满是空子弹也够浪漫，这部分由于有音乐的加分，观感还是很不错的。但问题是，这究竟是

我的电影我的团之
我不是一个好演员
MOVIE

对无数经典港片的致敬还是炒冷饭？枪战场面的调度毫无巅峰时期吴宇森那大师级别的蒙太奇手法，倒是放大了子弹永远打不完这个漏洞，吴宇森的导演功力让子弹打不完的周润发成了全民偶像。陈木胜过于炫技的拙劣手法只让我们觉得三个主角的酷是装出来的，包括为了反衬张子伟的厉害，令段坤和八面佛两个不错的人物虎头蛇尾。在吴宇森的镜头下，曾江和李子雄什么时候这么弱过？现在的香港电影总是这样，老港片的精髓抓不住，却不断放大很多过时的缺点。

其次，也是更失败的问题，是兄弟情的刻画。

记得片方出过一款花絮，导演说自己要拍一部新世纪的《英雄本色》，主要暗指的是兄弟情。可惜的是，《扫毒》和《英雄本色》之间差了十万八千里。在兄弟义气的渲染上，《扫毒》犯了两个致命错误。

一个是古天乐的撒娇。苏建秋卧底多年，心中非常压抑，动不动和刘青云翻脸，但陈木胜居然把他们的矛盾处理得跟琼瑶剧中的女人撒娇一般，仿佛每次都是古天乐在那儿哭哭啼啼，刘青云跑去苦口婆心哄小孩子开心，开始能骗过去，日子久了刘青云也受不了了，于是动起了手，张家辉马上来劝说，这与何书桓劝依萍有什么区别，就差说那段著名段子：你无情，你冷酷，你无理取闹；你才无情，你才冷酷，你才无理取闹……反观《英雄本色》最后，周润发骂张国荣时干净利落，毫不拖泥带水，这才叫男人之间的情谊呀。

第二个致命错误更要命，编剧竟然让刘青云在两个兄弟之间选一个去死！别说普通观众一把鼻涕一把泪，在我看来这是最低端的煽情手段。结合铺垫看，刘青云选古天乐很合理，但这样就能展现他内心的纠结？这样的设定最早应该是演技之神梅里尔·斯特里普主演的那部《苏菲的选择》，影片做得非常感人又有说服力。到《唐山大地震》里面已经站不住脚但好歹是亲情关系，到《扫毒》这种描写兄弟情的片子中还这么玩儿就没啥意思了，这种失败的设定也严重影响了天台那场戏的情绪爆发，远没有三兄弟在母亲面前将心比心那场戏感人。我看的时候一直在想，这样的电影吴宇森会怎么拍，杜琪峰会怎么拍，至少在《英雄本色》中，吴宇森绝对没有让狄龙在周润发和张国荣之间选一个。

场面不够震撼，兄弟情刻画失败，所以同样是牺牲，他们无法像小马哥那样永远留在影迷心中。

　　最后，在我们看来，被无数人顶礼膜拜的群戏表演也是中规中矩的。对比近年《寒战》中的梁家辉，三兄弟还有很长的路要走。

　　整部电影演的最好的是尖沙咀段坤和老戏骨罗兰老师。卢海鹏饰演的八面佛既脸谱化又虎头蛇尾，这和无数抗日神剧中智商不正常的日本鬼子有什么区别？如今的古天乐果然只有在杜琪峰的电影中才能奉献精湛的表演，他在《扫毒》中的表情从头到尾一成不变，撒娇式表演看得我坐立不安，天台上的哭戏令我哭笑不得；刘青云似乎表现强点，选择的纠结，后半生的自责与坚守都很容易引起共鸣，但问题在于，像他这种神演技演员，如此发挥有什么惊喜，甚至有那么一点儿过火。对比一下他在《夺命金》中的表演，我们不得不承认他没有退步，是平庸的剧本限制了他。张家辉表面上看似乎是三人中演技最厉害的，后半段的亦正亦邪和决战前的抽烟姿势直接晋升为男神级别，但第二遍看时我没有那么兴奋了，因为这更多来自于这个角色本身的讨喜，他只是一次正常发挥罢了。假设把三个人的角色反过来，也许给人的感觉就是古天乐演的最好了。

　　《寒战》同样被高估，但好歹有警署内部斗争这样的新鲜元素，《扫毒》却尽在放大港片的缺点。它终究和《中国合伙人》《亲爱的》一样，只是在如今的电影环境下难能可贵，距离经典电影不止一步之遥。一句话，港片崛起之路，依旧是路漫漫其修远兮。

我的电影我的团之
我不是一个好演员
MOVIE

Film review 影评 现象篇

第 87 届奥斯卡
愿陪你到天荒地老

考虑到第 88 届奥斯卡除了小李子称帝外几乎没有亮点,本人还是更愿意谈第 87 届奥斯卡。

2015 年影迷非常幸运,奥斯卡不偏不倚落在了大年初五直播,再也不用像往年那样避着老板偷偷刷屏了。因为对影迷来说,每年的奥斯卡颁奖典礼才是真正的春晚,87 岁的"小金人晚会"又一次陪伴我度过了一年,就这样一直下去吧。

不知从什么时候开始,奥斯卡已经走下了神坛,我自己也有颇多遗憾。如:

烂片不会提名,但当大家都优秀的时候,就得靠公关;三大电影节获奖的美国电影免谈;喜剧片、科幻片从无优势;《断背山》赢了一年,可在终点被《撞车》撞翻;唐尼、德普、靓汤都获得过金球奖,可总在奥斯卡上惜败(不过也没什么冤的,彼得·奥尔图八次提名都惨败了);最佳外语片不选《喜宴》或《霸王别姬》,偏偏选很快被遗忘的《美好年代》;小本拿过金酸莓,所以没被提名最佳导演(阴差阳错还了《卧虎藏龙》那年欠李安的债);李安长期被歧视,库布里克从未被肯定,希胖只拿了个终身成就奖,芬奇被无名小辈逆袭,

马丁2007年才称霸，诺兰至今未获得提名；去年10个提名名额，评委宁可用9个，也不肯定《极速风流》或《醉乡民谣》，第87届宁可用8个也无视《狐狸猎手》和《至暴之年》；金球奖一锅端的行为虽然很范二，却也很包容，更显均龄63岁、九成白人的奥斯卡评委的顽固保守；更不用说，以《公民凯恩》和《肖申克的救赎》为代表的一连串经典都与小金人失之交臂。何况，多少拿过奥斯卡金像奖的人从此星光黯淡，甚至像凯奇大叔那样沦为了烂片专业户，还不及圣丹斯和多伦多出来的那些惊艳新人，那里可是出过昆汀和诺兰的地方……

尽管问题种种，你依然必须承认，至今为止，奥斯卡还是全世界最具有影响力的电影盛宴，没几个人会像伍迪·艾伦那样从不出席颁奖典礼(唯一一次是因为伊拉克战争)，像"巴顿将军"乔治·C·斯科特那样骂晚会侮辱电影。对多数人来说，能在杜比剧院坐上几个小时已是万幸。无论结果如何，每一届都给人一种无比的温馨感，电影人辛苦了一年，找个地方聊聊天，总结总结，表彰一下优秀工作者，颇有老友聚会的味道。记得有一年，哈利·贝瑞拿了奥斯卡影后，失利的妮可·基德曼却比任何人都要高兴，你可以说那是演技好，可至少从表面上看，落选者的大度令人感动。

一部电影获得提名或者奖杯后，票房马上猛增，全球集体关注，这是金鸡百花望尘莫及的；它的评委有6 000人，表演奖的说服力前无古人后无来者；它规定所有参赛影片必须公映，所以在2月底之前网友一般都会通过资源看了八九成提名影片，直接增加了亲民范儿；它的获奖结果可以从协会和工会的名单中猜测，很多人可以借此预测，彰显自身逼格；它比三大电影节更重视商业性（2014年《达拉斯买家俱乐部》的投资就触碰了规则底线），所以评委们比较偏好通俗剧型，这么多年，晦涩难懂的电影最高荣誉也就拿个最佳外语片，和三大电影节的高冷范儿截然不同。

不过千万别只看得奖影片和提名影片。奥斯卡终究只是一场秀，它的最大意义是给每年的颁奖季划上一个句号，结果真的无所谓，整个过程才是影迷最大的福利，每年中国引进的好莱坞电影类型狭窄，颁奖季的各种艺术佳作才真正称得上电影，因此一部部看热门才是王道。下面谈谈我们看完第87届奥斯卡颁奖典礼后的一些感受。

1. 颁奖典礼：巧妇难为无米之炊

"巴尼叔叔"尼尔·帕特里克·哈里斯这几年相继主持了托尼奖、艾美奖、格莱美奖的颁奖典礼，被学院邀请主持第87届奥斯卡颁奖典礼，他在整场晚会中的表现一如既往的优秀，可以说，应该是这几年除了老谋深算的比利·克里斯托外最好的主持人了吧。又唱又跳，搞预测，讽刺黑人没提名，调侃自己出演的《蓝精灵2》和《消失的爱人》，故意念错演员名字，

还首次提出了填座的群众,虽然有时停顿时间较长,可整体幽默与温情齐飞,比塞斯·马克法兰这种靠荤段子吸引眼球的人强很多。当然,他最精彩的表现还是半裸出场恶搞《鸟人》,顺带对《爆裂鼓手》男星的节奏指指点点。试问,我们的春晚主持人敢以这样的造型出场?

以"巴尼叔叔"的出色才能,要是去年或前年主持,肯定可以获得非同凡响的撑场,可惜第87届奥斯卡的参选影片都是清一色的艺术电影,又没有小李不哭这种热门话题,引起的关注度本身不够,去年创造金球奖收视纪录的蒂娜和艾米也没能扭转第87届奥斯卡的局势,因此这是一个客观因素,毕竟巧妇难为无米之炊。

晚会幕后策划也对不起"巴尼叔叔"。第87届奥斯卡颁奖典礼的环节也有亮点:①开场歌舞的歌词充满创意,既有趣也押韵,最后还以马特·达蒙和本·阿弗莱克之间的暧昧结尾,不愧是《冰雪奇缘》词曲创作者的作品,比我们的春晚厉害太多,杰克·布莱克更是突然上场,讽刺如今的好莱坞只拍超级大片,只为中国票房;②尽管《乐高大电影》莫名其妙落选最佳动画长片提名,但乐高小金人在晚会现场相当受欢迎;③Lady Gaga 唱完《音乐之声》主题曲,女主角朱莉·安德鲁斯现身,全场尖叫;④去年约翰·特拉沃尔塔叫错了伊迪娜·门泽尔的名字,第87届美女报了一箭之仇;⑤《塞尔玛》主题曲 Glory 响起,台下嘉宾听得激情澎湃,克里斯·派恩眼含热泪,男主角大卫·奥伊罗更是泣不成声。

但实在看不出来这些亮点和幕后策划人有什么关系,而对奥斯卡颁奖典礼这种晚会而言,这些亮点年年都有,策划者没想出什么好玩的环节,比起前年致敬歌舞片和007电影的环节太不值一提。所以,尽管请来了《五十度灰》的女主角,一切终归还是和女星们的着装一样单调乏味,尚不及西恩·潘的脏话和中国某女星的摔倒事件有意思。

除了追悼会,最打动我们的还是宫崎骏的获奖感言:我觉得我很幸运,可以处在上个时代,那时候还可以用纸、笔和胶片拍电影。可惜学院为了节省时间,早已将终身成就奖提前颁发,每年的艺术家们只能在一个小小的空间里赢得寥寥掌声,一时无言,只怀念当年卓别林从后台走出时赢来的如潮喝彩。

2. 获奖结果之我见

客观地说,结果真的不重要;私心地说,每一个影迷都有很多自己的想法。

奥斯卡这么多年一直在艺术和商业之间摇摆,而第87届恰好倒在了艺术一边,按照往年的标准,《星际穿越》和《消失的爱人》是可以获得最佳影片提名的,但第87届情况就不同了。

《布达佩斯大饭店》在技术奖上的所向披靡没有任何意外与争议,此片的每一帧画面都美到可以当壁纸。不过《透纳先生》的服装、化妆也是教科书级别。而说到配乐,不少人反

映《布达佩斯大饭店》的音乐听着很怪，其实《鸟人》的打鼓配乐更怪，只是《布达佩斯大饭店》的颠覆恰好在学院评委可接受的范围之内。《鸟人》过于超前连提名也没有，所以这位李安昔日的拍档拿下配乐奖也实至名归，不过看着汉斯·季末在一旁傻笑，总觉得不是滋味，毕竟他上一次拿奥斯卡还是20年前的《狮子王》。而在《星际穿越》中，"寂寞哥"采取了电子乐和管风琴的组合，不仅恢弘大气，且相对以往有很大突破，又难得没有喧宾夺主，谱写了一曲足以载入影史的配乐。我俩极不喜欢揽下6项提名的《美国狙击手》，但这个音效剪辑奖还是很有说服力的；《爆裂鼓手》的最佳音效更是无可厚非；《塞尔玛》的最佳原创歌曲估计是全票通过的，震撼一词已无法形容词曲的伟大。

最佳纪录长片是第87届奥斯卡给我的最大惊喜。《第四公民》毫无疑问是五部提名影片中最具话题性的，但我一直怀疑学院是否有勇气肯定这部揭露棱镜门的自黑之作。毕竟去年他们宁可选平庸的《离巨星二十英尺》，也放弃了伟大的《杀戮演绎》，而且第87届的所有提名影片都非常优秀。万万没想到，六千位评委做出了勇敢的选择，这让我们瞬间肃然起敬，不免想到《一次别离》那年（美国灭了伊朗的心都有，但伊朗电影意外拿了最佳外语片）。导演的获奖感言也意味深长，奥利弗·斯通《斯诺登》档期已调到了新的颁奖季，如果拍的震撼兴许也能获得好运呢。不过第87届的提名中有一个巨大的遗珠，那就是讲述著名影评人罗杰·伊伯特人生的《人生如戏》，此片看得人一把鼻涕一把泪，让人无比佩服这位超级影迷，也怀念电影评论的黄金时代。

最佳视觉效果中其他三个都是陪跑的命，纠结就在《星际穿越》和《猩球黎明》之间，一个代表着模型搭建的巅峰，一个代表着动作捕捉的奇迹，论影响力绝对势均力敌，不过视效工会上选的是《猩球黎明》，《盗梦空间》时学院已肯定过传统拍摄，所以我心里更爱《星际穿越》，猜的却是《猩球黎明》，最终《星际穿越》凭着那个酷似IE浏览器的黑洞逆袭，令大家兴奋不已，毕竟在配乐奖失利后，此片唯一有望拿下的就是最佳视觉效果奖。诺兰对胶片、实拍和2D的执着终究没有白费，巧的是，当年《2001太空漫游》也仅拿过此奖，诺兰也正式接了库布里克的班。

继去年《地心引力》后，卢贝兹基不出意外凭借《鸟人》连庄最佳摄影奖。《鸟人》在百老汇狭窄的剧院内全程伪一镜到底拍摄，难度系数十分高，他却被冈萨雷斯实现得几近完美，很值得鼓励。《透纳先生》的摄影也是赞的无可救药。不过，大家都把焦点放在罗杰·迪金斯身上，12次提名零中，小李子什么的都弱爆了，明年他应该依然会凭《凯撒万岁》或者《边境杀手》获得提名，可据说卢贝兹基在《荒野猎人》中又有新玩法，无冕之王还有第13次失败？什么，你不认识他？那你一定知道《肖申克的救赎》《美国丽人》《绿里奇迹》《老

无所依》《大地惊雷》《007大破天幕杀机》。

《爆裂鼓手》的最佳剪辑应该也是全票通过的，一部剧情很一般的电影，精彩的表演和行云流水的剪辑助其成为年度最大惊喜；《消失的爱人》的提名落选估计是因为芬奇剪辑奖拿的太频繁；《鸟人》没有提名也是槽点，这片其实是伪一镜到底，场景转化的很多瞬间都有剪辑点，这样反倒更考验剪辑师的功力，不信你试试，没那么简单。

最佳外语片和去年一样不令人满意。去年很多人喜欢《狩猎》，结果《绝美之城》胜利；第87届的提名中，《廷巴克图》平庸到可以忽略，米波最爱的是俄罗斯讽刺政府的《利维坦》，《金橘》《荒蛮故事》也觉得很不错，最不喜欢的就是最终揽得大奖的《修女艾达》，不过单凭教科书级别的摄影和构图，此片就会赢得学院老白男的青睐，何况这已经是波兰电影第10次提名了，它又在北美取得了800万票房的好成绩。何况此片讲的是犹太人的故事，而好莱坞就是犹太人的天下。中国内地"申奥片"的失败是意料之中的，连锡兰的《冬眠》，多兰的《妈咪》，瑞典的《游客》这些神作都出局，一部把《蝴蝶》重拍了一遍的风光片《夜莺》还想有所作为？拿下最佳外语片也不能怎么样，电影人当然不能为了拿奖拍片，可最大的问题是，中国内地的选片机制从来都莫名其妙，第88届中国内地竟然选了《滚蛋吧，肿瘤君》，实在是个笑话；相比之下，中国台湾的《冰毒》和中国香港的《黄金时代》就靠谱许多。具体来说，奥斯卡最佳外语片的角度必须要创新，而我们每一年选的电影主题都是全球观众屡见不鲜的,中国香港的《黄金时代》和中国台湾的《冰毒》也都是陈旧的题材。第87届阿根廷的《荒蛮故事》很像贾樟柯的《天注定》，如果去年选《天注定》参展，也许局面会改变一些？那么去年中国真没有合适的电影？当然有，《推拿》探讨的盲人情欲，之前少有电影涉及，若选此片还有些戏码，至少摄影提名大有可能。当然，奥斯卡规定所有冲奥影片必须在本国公映，而《推拿》又没有像《夜莺》那样进行一星期的点映，自然不符合条件。

最佳动画长片也有点儿爆冷的味道，之前的所有风向标都指向了《驯龙高手2》，结果评委们也被大白的萌态打动了。不出意外，《超能陆战队》的拿奖受到了一定的争议，不少人觉得这部标准的"迪斯尼烂片"根本不够格。要我说，只要续集乏力的《驯龙高手2》不拿奖，评委想怎么玩就怎么玩，何况《超能陆战队》这种故事俗套但剧情有声有色的电影有什么抱怨的？更重要的是，创意与情怀齐飞的《乐高大电影》都莫名其妙出局了，结果还重要吗？当然，我要是评委，也绝对不会选《超能陆战队》，我也不会选质量上乘的《盒子怪》。《海洋之歌》仅仅是汤姆·摩尔的第二部作品，却已经具备大师气象。高田勋的《辉夜姬物语》更是堪称年度最震撼艺术品，考虑到其票房惨败，吉卜力工作室解散，不得不承认这种水墨画电影会看一

部少一部。至于中国观众颇爱的《马达加斯加的企鹅》，在这些动画面前完全不值一提。

最佳原创剧本和改编剧本也没有出现任何意外，米波大爱《鸟人》的原创剧本；《模仿游戏》拿到改编剧本奖，我多少有些不爽，相比剧本平庸的《万物理论》《美国狙击手》，保罗·托马斯·安德森发挥失常的《性本恶》，《模仿游戏》的确几近完美，但此片是韦恩斯坦发行的（就是那个靠公关让《莎翁情史》赢了《拯救大兵瑞恩》的家伙），一看到他的片子拿奖，我心里就很复杂。当然还有一个槽点，《爆裂鼓手》的剧本改编的是导演自己的短片，也被列入改编剧本中。

最佳男女配角奖既毫无悬念又实至名归。J.K.西蒙斯在《爆裂鼓手》中把导师的牛X和变态演到了极致，有那么几分钟我好像看到了我国驾校教练的影子，对于这位演了一辈子配角的人而言也算功德圆满，多少年来他的角色都是甲乙丙丁。八次提名的爱德华·诺顿和四次提名的伊桑·霍克只能继续努力了，不过《法官老爹》的罗伯特·杜瓦尔创造了最年长提名者纪录，值得敬佩。《少年时代》的帕特·里·夏阿奎特仅凭最后一场戏就感动了全球观众。纵然凯拉·奈特莉、石头姐奉献了个人最佳表演，梅姨拿到第19次提名，可女配得主只能是这位岁月不饶人的母亲。当然，学院最对不起的还是《至暴之年》的杰西卡·查斯坦，劳模姐把教父老婆的两极性格演的那么到位，竟然被无视？

最佳女主角提名者中，表演最不露痕迹的是《两天一夜》的玛丽昂·歌迪亚（她上次拿影后依然是凭借非英语片，厉害），最惊艳的是《消失的爱人》的罗莎曼德·派克（人家现在叫装纯华），最值得尊重的是《涉足荒野》的瑞茜·威瑟斯彭（她不满意好演员经常接商业烂片，常年寻找好题材，2015年她制作了《消失的爱人》，最终放弃主演），最水的是《万物理论》女主角。朱丽安·摩尔在《依然爱丽丝》中不是演的不好，她很完美地演出了爱丽丝患病的过程，只是对她这种级别的演员而言，塑造一位阿兹海默症患者太小菜一碟，相比之下她在戛纳封后作《星图》中的表演更赞，不过她已经提名了四次，歌迪亚和瑞茜又都拿过，大满贯影后舍她其谁？当然，即便摩尔阿姨再次失败，明年的《被拒人生》还会卷土重来。不过遗憾的是，第87届奥斯卡颁奖典礼结束后不久，《依然爱丽丝》的导演就逝世了。

影帝方面，小雀斑逆袭了前期占优的迈克尔·基顿，成首位"80后"影帝。小雀斑为了演好霍金差点成了驼背，精神可嘉（我们也有张家辉为了《激战》断手指这样的演员，可还是太少了），他也确实如霍金附体，从《丹麦女孩》的预告来看，他明年蝉联奥斯卡影帝也不是没有可能；迈克尔·基顿的劣势是那个过气明星的影子和自己的经历太像，他注定和《摔跤王》的米基·洛克是相同命运，不过他在《鸟人》中幽默与泪水绝佳的动容表演，足以载

入2014年影史，好在他终于迎来了事业第二春；《狐狸猎手》的史蒂夫·卡瑞尔虽然从头至尾在陪跑，可他作为一个喜剧演员，把一个内心压抑的富二代表现得炉火纯青，令人刮目相看，难怪导演贝尼特·米勒说，所有喜剧演员内心都很压抑（想想罗宾·威廉姆斯）；最水的还是《美国狙击手》的布莱德利·库珀，除了增肥惊人，他的表现远不如《乌云背后的幸福线》和《美国骗局》精彩，甚至比不上《模仿游戏》的卷福，不知是凭什么挤掉了《夜行者》的杰克·吉伦哈尔，其实去年他在《银河护卫队》中为浣熊的配音更赞。当然，迈克尔·基顿竞争影帝失败还有一个原因，冈萨雷斯下一部电影《荒野猎人》的男主角是莱昂纳多，果然，第88届奥斯卡，小李子获得了影帝。

然而我们不得不承认，奥斯卡对于优秀表演的理解已经陷入了误区，传记人物和病人角色越来越有优势，而真正精彩的表演却屡屡得不到肯定，丹尼尔·戴·刘易斯凭借病人角色（《我的左脚》）、传记人物（《血色将至》）、历史人物（《林肯》）拿过三次影帝，那才叫炉火纯青的表演，多数病人扮演者根本达不到这种高度。

终极奖项完美复制了《社交网络》PK《国王的演讲》那年，凭借工会奖上的逆袭，《鸟人》在最佳导演和最佳影片两个大奖上均赢了前期呼声颇高的《少年时代》。

最佳导演奖的结果虽然让人有点儿心理准备，但还是有些遗憾，亚利桑德罗·冈萨雷斯·伊纳里图之前的《爱情是狗娘》《21克》《通天塔》《美错》，部部经典，《鸟人》中他那大胆的视角和创新型拍摄手法也的确令人钦佩，所以他问鼎最佳导演奖堪称实至名归，他也成为了第二位获得奥斯卡金像奖的墨西哥导演，以至于美国媒体说，墨西哥人接管奥斯卡的时候到了。可相比他的长镜头，理查德·林克莱特12年的时光雕刻更打动我，从颁奖季开始到结束，一直有人说《少年时代》倘若不是拍了12年，能获得各种垂青？这根本是一个伪命题，试问有几个人肯花数年的周末记录一个小孩的成长史，一坚持就是12年，且用剧情片拍出了比纪录片还真实的影像，他每年只花20万，既对投资人负责，也对观众负责，这样的导演夫复何求？有些人说自己上也行，其实，你不一定行。何况，林克莱特虽然是个一直拍好电影的狠角色，可《爱在》三部曲和《年少轻狂》这些代表作不是奥斯卡的菜，他自己也不在好莱坞住，他过去顶多能提名个最佳编剧，《少年时代》应该是他离奥斯卡最近的一次。

最佳影片奖我反倒挺释然。《鸟人》赢了，很多《少年时代》的粉丝愤愤不平，可倘若《少年时代》赢了，很多《鸟人》的粉丝应该也不爽。这两部电影我都很喜欢，两者的PK远强于这几年的《为奴十二年》PK《地心引力》、《艺术家》PK《雨果》、《社交网络》PK《国王的演讲》，它们的PK更接近《老无所依》VS《血色将至》。

《少年时代》表面上看是一通流水账，仔细品味，却发现每一句台词都像打乒乓球一样充满节奏感和哲理，成长不应该像国产青春片那样只有矫情和堕胎，因为支离破碎本就是生活流水账的原貌，似是而非的人生就是这样稀松平常。伊桑·霍克和帕特里夏·阿奎特开始拍此片时，已经是当红影星，可他们不计酬劳，陪着导演坚持到底，男孩和女孩中间也一度想放弃，却还是贡献了每一个周末，因为这群人真的爱电影爱生活。实在太羡慕扮演梅森的这个男孩了，等他到戏里他母亲的年纪时，再回头看这部电影，那将是多么大一笔财富。这绝对是一部低调的大师之作。再次观看时，仅仅 Hero 响起，我已泪如泉涌。

虽然相比更高级的《锡尔斯玛利亚》，《鸟人》有些炫技，可它依然是一部杰作，冈萨雷斯在奖台上再次提到了《日落大道》的导演比利·怀尔德，《鸟人》也的确具备黄金时期好莱坞作品的神韵。从过气明星、当红影星、剧场潜规则到问题少女，《鸟人》巧妙打破了百老汇舞台剧和电影之间的界限，几乎讽刺了当今好莱坞的一切文化，大量当红影星都在台词里躺着中枪，高潮中幻想与现实之间的模糊设定当真越看越有味道，开放式的结局让人摸不着头脑，不知道是该哭，还是该笑。第二遍看《鸟人》会发现更多有意思的细节，第三遍看还会发现前两遍没有注意过的细节，这就是导演的才华。当然，影片最震撼我的还是对这个泛滥成灾的超级英雄时代的冷嘲热讽。基顿演过蝙蝠侠，诺顿演过绿巨人，石头姐演过蜘蛛侠的女朋友，娜奥米·沃茨演过金刚爱上的美女，导演是何等用心。片中的男主角瑞根拒绝出演《飞鸟侠》续集，从此星光黯淡，苦心筹备的舞台剧还没有在人群中半裸奔跑引人注目，现实中的迈克尔·基顿 20 年来何尝不是像片中的长镜头那样迷茫？我们想想，谁现在还记得前任 007 布鲁斯南、前任蜘蛛侠托比·马奎尔在干什么，观众认可的是那个戴着面具的超级英雄，一旦你卸下装备，你只会落寞。2015 年 5 月，《复仇者联盟2》上映，《鸟人》的讽刺性更强，谁能保证如日中天的美国队长不会成为下一个鸟人？等到那个时候，就真像片中说的：谁记得法拉·福赛特（电视版霹雳娇娃扮演者）和迈克尔·杰克逊是同一天死的？

最后送上几句不错的获奖感言：

感谢世界上所有的母亲，这个奖献给所有的美国的女性！——最佳女配角帕特里夏·阿奎特。这个奥斯卡奖属于全世界范围内仍在为 ALDS 斗争的人，他属于一个特别的家庭，史蒂夫·约翰·乔纳森以及霍金的孩子，我只是代为保管——最佳男主角埃迪·雷德梅恩。我 16 岁的时候，曾经因为自己同性恋的身份试图自杀。我想对所有的怪胎、所有被人忽视的人，所有找不到归属感的孩子们说，请保持你的独特身份！——《模仿游戏》编剧格拉汉姆·摩尔。

我的电影我的团之
我不是一个好演员

MOVIE

Film review 影评 现象篇

韩影 style 为何越来越牛

这边中国的电影银幕数和票房屡创新高,我们的邻居韩国影坛似乎比我们更夸张。中国电影从2003年市场化改革到现在,票房最高的《美人鱼》《捉妖记》和《速度与激情7》也就六千多万观影人次,考虑到我国的总人口数,这个开发空间依然很大。但韩国的总人口只有四五千万人,却隔三差五就有一部电影破千万观影人次,这样的观影比例真是羡煞旁人。破纪录这个词更是频现,《盗贼同盟》刚刷新《汉江怪物》的纪录,《鸣梁海战》就出现了,而2015年初的《国际市场》的观影人次已超《盗贼同盟》,位居韩国影史第二;《杀人回忆》刚创造惊悚片纪录没几年,《捉迷藏》的观影人次便刷新了它。这里也不得不吐槽一下,韩国电影每次都报的是观影人次,不报票房数字。

韩国电影不仅商业成绩喜人,影片的质量也愈发令人刮目相看,如果你对韩国电影的印象还停留在韩剧和浪漫爱情片的层次,那你实乃不幸。毫不夸张地说,现在除了动画片、科幻片和古装历史片外,每一种类型的韩国电影都能找到媲美甚至超越好莱坞电影的经典,1998年后韩影诞生的经典电影不下百部,我

至今没有看完。

不说大话，我们细细分析为何这股韩影 style 风越刮越大。

1. 分级制代替审查制

著名表演艺术家赵丹临终时说：电影怎么就好了，没人管就好了。我国的电影人天天喊取消审查，年年喊实行分级。现在我们拍片，大伙儿只能摸着石头过河：惊悚片不能出现鬼，于是《鬼吹灯》变成了《寻龙诀》；警匪片必须要经过公安部门批准；《亲爱的》中办准生证那场戏要经过计生部门批准；《被解救的姜戈》因技术原因突然下线；《环形使者》的完整版和内地版分明就是两部电影，同样的尺度，进口片能上，国产片却上不了；贾樟柯的《天注定》已经取得了龙标却还是没上；小孩看《西游·降魔篇》被吓哭，2015 春节档家长带孩子去看《狼图腾》这样有暴力血腥镜头的电影，很多人还洋洋得意，我就喜欢早教，你管得着？

电影制片人陈砺志说他曾经参加过一个电影编剧的论坛，令人无语的是，大家都不讨论如何写好剧本，都在商量如何过审。

用分级制代替电影审查制，韩国电影圈的发展也许值得参考。

韩国电影在很长一段时间内相当低迷。1998 年，随着韩国全面进入民主化，加上两位独立电影导演因为放映《红色》被抓所引起的抗议，韩国有关部门终于决定放弃电影审查，用分级制代替。韩国的电影等级制度是，在法律上规定电影分为 5 个等级：一级全民可以观看，二级 12 岁以上可以观看，三级 15 岁以上可以观看，四级 18 岁以上可以观看，五级限制放映。每部电影的等级，由民间组成的"影像物等级委员会"进行评定。另外，对色情、恐怖、政治等题材也不再限制。

仅在废除电影审查后第二年，商业片大导姜帝圭的《生死谍变》就应运而生，本土票房更是打败了卡神的《泰坦尼克号》，此后他的战争片《太极旗飘扬》不仅取得更大的商业成功，影片中的战争任性刻画更是达到了好莱坞经典战争片的级别，并为他赢得了韩版斯皮尔伯格的美誉。

随着创作的逐渐自由，一大批类型各异的韩国电影便如雨后春笋一般崛起，无数原来会禁止的题材都纷纷问世，并且一而再再而三地取得了票房冠军。到 2006 年，奉俊昊终于以一部《汉江怪物》刷新了韩国的影史票房，此片也获得了韩国电影在北美的最好商业成绩，口碑上也备受赞誉，因为奉俊昊在怪兽灾难片中赋予了人性批判。

现在的韩国电影人真是什么都敢拍。因特殊政治关系诞生了《共同警备区》《实尾岛》等一系列佳作，《杀人回忆》狠批警察暴力和无为，《恐怖直播》含沙射影。《回家的路》

质疑韩国大使馆，《流感》中直观拍摄政府烧尸体，《观相》竟让反派取得胜利，而讲述校园暴力的《熔炉》《素媛》《韩公主》《优雅的谎言》等片，更是引起了极大的国际反响。其中《熔炉》最震惊世人，不但获得极高赞誉，更是逼得政府重新彻查案件，最终将真凶绳之于法。关于《熔炉》，网友最感人的一句评论：我们有改变电影的法律，韩国有改变法律的电影。还有一点不得不说，这些现实主义电影不仅取得艺术上的赞誉，商业上也是可圈可点，《熔炉》《七号房的礼物》《辩护人》观影人次均过千万。这也和中国有根本区别。我们的卖座影片多是恶搞喜剧甚至不是电影，韩国的卖座影片多是严肃题材。

批判政府的电影不仅没有引起社会动乱，反而加速了韩国电影的逆袭之路。并非韩国人爱国，他们曾经抛弃过本土电影，但取消审查给了创作者机会。回头来看，今天那些导演翘楚都是1998年之后开始崛起的。

2. 文艺商业齐抓，各类型佳作不断

电影既是艺术品也是商品，中国在过去长期忽视电影的娱乐功能，如今又完全忘了电影的艺术品质。一个正常的电影工业，就应该什么类型的电影都有。中国电影过去只有古装片，现在只有喜剧片、所谓青春片、所谓魔幻片。谍战片只有《风声》；犯罪片只有《边境风云》；西部片只有《无人区》；警匪片只有《西风烈》和《毒战》；悬疑片只有《催眠大师》；律政片只有《全民目击》；在《十二怒汉》诞生七八十年后，我们才有了一部《十二公民》；《烈日灼心》再给力，也只是在华语电影圈内，因为我们的犯罪类型片已经落后好几个世纪；《战狼》和《冲出亚马逊》之间竟然相隔近十多年之久；至于我们的恐怖片，你懂的。

反观韩国，无论类型丰富性还是影片的质量都在直线上升。文艺片有洪常秀和李沧东，装X片有金基德，战争片有姜帝圭，大师有朴赞郁，灾难片有尹齐均（可对比国产片的五毛特效看），励志片有金荣华，暴力片有柳河，动作片有罗宏镇（《追击者》和《黄海》堪称动作片教科书，新片直接请来了北野武），天才有奉俊昊。近年崛起的犯罪片越拍越惊人。还有一个导演叫金韩民，他的《最终兵器弓》摆明拍的是清朝的故事，弓箭明明是中国人发明的，怎么让人家拍了？去年他推出的《鸣梁海战》再次抢了中国人的题材。韩国一向擅长的喜剧片、爱情片和青春片，则继续创意无穷。好莱坞能拍出《八月照相馆》？在《阳光姐妹淘》面前，我们有些电影彻底成了个笑话。

中国近年也有许多新导演在崛起，但我们的导演处女作是《泰囧》《致我们终将逝去的青春》《小时代》。韩国的导演处女作是《我是杀人犯》《抓住那个家伙》《辩护人》；我们导演的第二部作品是《北京遇上西雅图》，韩国导演的第二部作品是《恐怖直播》。

因此，宋康昊拿下亚洲电影节影帝，全度妍拿下戛纳影后，金基德笑傲威尼斯，韩国本土票房屡创新高。奉俊昊在《雪国列车》中驾驭好莱坞一线大咖，朴赞郁赢得好莱坞青睐去拍《斯托克》，商业、文艺两不误的结果是一个必然。

很多人将韩国电影近年类型化的崛起归功于对老港片和好莱坞电影的模仿，这显然是有失公允的，他们很懂得青出于蓝而胜于蓝。朴赞郁的《复仇三部曲》部部极具个人风格，在全球独树一帜，美版《老男孩》则弱得不堪一击；即便大卫·芬奇这样的大师级导演，拍出的《十二宫》也远不如奉俊昊的《杀人回忆》；《奇怪的她》远胜狗血的《重返十七岁》；《盗贼同盟》比《十一罗汉》更具娱乐性；《七号房的礼物》只是用了《我是山姆》的框架，创作者加入了很多本土的现实思考；《新世界》模仿了《无间道》和《黑社会》，却更懂得一黑到底；《监视者们》的女主角比《跟踪》好看太多，郑雨盛扮演的反派也没有像梁家辉的角色那样虎头蛇尾。反观中国电影，宁浩的疯狂系列模仿《两杆大烟枪》，《黄金大劫案》模仿《无耻混蛋》，《无人区》模仿《U形转弯》，《心花路放》模仿《杯酒人生》，没看过原版的人会觉得特别好，但看过原版的人都觉得他还有很长的路要走。

3. 拒绝国产片扎堆，直面好莱坞

中国每年的7月和8月国产片扎堆上映，贺岁档、春节档、五一档也都是国产片。假设《捉妖记》的对手不是"某时代"和"某花开"，而是《碟中谍5》《蚁人》，它还会接连破纪录吗？相反，好莱坞进口片在韩国基本上不限数量、不限类型，也不延期，结果还是被本土片打得落花流水，这才叫真正的胜利。优秀的好莱坞电影一样能在韩国取得佳绩，但韩国本土电影从未示弱。

韩国电影曾经也有保护月。1999年，一帮电影人为了抗议韩国加入WTO后进口片名额的增加，甚至举行了声势浩大的光头运动抗议活动（剃光头在韩国是极其强烈的抗议形式），给韩国政府造成极大压力，遂决定继续韩国每家电影院的每个放映厅一年必须放映满148天的本国电影

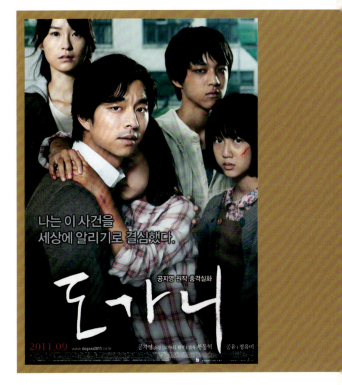

的政策。然而，事后政府又决定增加好莱坞电影配额，电影人又进行抗议活动，可惜这次政府没有做出让步，光头运动很快成了强弩之末。电影人只得直面好莱坞的冲击，最终经过多年奋战，终于扬眉吐气。所以，与其做缩头乌龟，不如提升自己的质量。2017年，中美之间的电影协议将会重新谈判，进口片配额只可能增加不可能减少。那个时候，我们还能继续靠保护月撑下去吗？别忘了，《猩球黎明》被发配到了开学后上映，依然在中国捞了7个亿。

4. 拒绝"小鲜肉"，大叔当道

韩国有无数女神，有国民母亲金惠子，有国民奶奶罗文熙，这还不止，人家大叔级演员的地位也远远强于我们。

我国的大叔级表演艺术家也是不计其数的，但他们在如今的年轻观众中没有任何商业影响力。可你看看韩国，虽然也有《隐秘而伟大》这样的粉丝电影，但"小鲜肉"顶多赚赚小荧屏和中国人的钱，影坛更多是大叔级演员的天下。这些大叔不仅个个演技惊人，商业价值也不可估量。薛景求的《摩天楼》，崔岷植的《鸣梁海战》，金允石的《盗贼同盟》，柳成龙的《七号房的礼物》（也演了《最终兵器弓》和《鸣梁海战》），哪一部不是重磅票房炸弹？

还有四个人不得不提，一个是吴达洙，他一直在演配角，但他参与演出的《汉江怪物》（声音出演）、《盗贼同盟》、《七号房的礼物》、《辩护人》、《国际市场》、《暗杀》《老手》

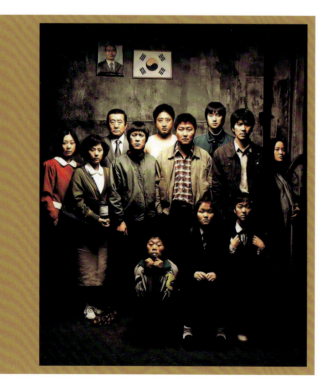

观影人次均过千万，仿佛有他就代表着大卖；第二个是宋康昊，这位殿堂级表演艺术家仅在2013年就主演了《观相》《雪国列车》《辩护人》三部千万观影人次的电影，魅力无人能敌；第三个是黄政民，他从《哭泣的拳头》开始演技脱胎换骨，《新世界》里李政宰是男主角，但作为男二号的黄政民简直把黑社会老大演绝了，那阴笑令人不寒而栗，新片《国际市场》上映八周票房依然占据前三甲，观影人次已位居韩国影史亚军，《老手》的观影人次也轻松破千万；最后一个是河正宇，其实他很年轻，但一直走

的是大叔级硬汉路线,深受影迷喜爱,无论动作片、爱情片还是剧情片,都能奉献逆天演技,韩国影史十佳影片,四部影片里都有他,《恐怖直播》里更是被网友怒赞头发丝都会演戏。他的票房号召力也不是盖的,在《雪国列车》夹击下的《恐怖直播》竟然获得500多万观影人次,《暗杀》更是成为他个人首部观影人次破千万的电影。

颜值高的演员毕竟是少数,只有靠实力才能火一辈子,可惜,我们国家的一些实力派演员得不到普通观众的青睐。

受这些大叔影响,当年的偶像派郑雨盛、元彬、李政宰甚至当红欧巴李敏镐也纷纷向实力派转型,其中李政宰已成为韩国电影当仁不让的中流砥柱,刘亚仁在《思悼》中与宋康昊飙戏,也丝毫不落下风。

更重要的是,无论导演、美女、老太太、妇女、大叔还是"小鲜肉",所有电影人都是在用心创作电影。金秀贤、李敏镐的耍大牌行为都是在中国养成的,在韩国他们从来兢兢业业不迟到;在中国拍摄《危险关系》时,张东健每天都早早到达片场,等待着慢慢悠悠的中国演员;《鸣梁海战》中,所有演员的片酬加起来只占到投资的1/10,要知道崔岷植在亚洲的影响力何其巨大。对比一下流传的中国演员片酬名单,也就不难理解为何韩国电影越拍越好。

以上文字不足以表达韩国电影如今带给大家的惊喜,韩国影坛依然有烂片,它们在国际上的商业影响力依然不尽如人意,产业上也急需完善,但值得我们学习的地方太多,与君共勉!

Film review 影评 现象篇

国产文艺片票房之我见

先声明一下,本文所谈的不包括那些"地下电影",皆是获得龙标的文艺片。

《观音山》《桃姐》《白日焰火》这些获奖影片纷纷取得了商业上的成功,风格上不按常理出牌的《后会无期》更是豪取六七亿票房,于是很多媒体撰文说"文艺片的春天来了",可随后《黄金时代》《推拿》和《闯入者》的折戟沉沙则很快证明我们当初纯属自作多情。而在影院一日游甚至在凌晨半夜垂死挣扎的小成本文艺片更是不计其数。

本来我们极不愿意说钱的事情，可现实很残酷。第一，在这个唯票房论的时代，文艺片拍一部赔一部，这些导演下一部作品的投资会越来越难找。《美姐》的投资只有100万，却还是难以回本，以后谁会闲的没事儿投资这种电影。第二，像《我11》《人山人海》《浮城谜事》《千锤百炼》《黄金时代》《忘了去懂你》《推拿》《闯入者》这些不太大众的文艺片惨赔还能理解，可看着《钢的琴》《飞越老人院》《万箭穿心》《美姐》这些非常有趣的电影也得不到回报，一时只能仰天长叹。第三，看着国外的文艺片屡屡取得票房口碑双丰收，我们只能羡慕嫉妒恨。

我俩相信喜欢看文艺片的人绝对不少，可惜他们不知道有哪部片子上映，等知道了影片却下线了。我们不能把这种尴尬怪罪于排片，作为商业机构的影院，理应追求利益最大化，也不是因为发行方没有钱营销，根本问题在于国产文艺片极不成熟的发行体制。

只要我们对几次成功案例稍加分析，便会发现一切只是美丽的误会。

首先是《白日焰火》，我至今都想不明白这部电影怎么就成了文艺片。很多人至今认为得奖的电影就是文艺片，这是绝对的误区，《泰坦尼克号》还是获奖影片呢。《白日焰火》整部电影的故事框架基本是东野圭吾的《白夜行》和奥逊威尔斯的《第三个人》，无论是当初的宣传还是影片的成色，都处处透着悬疑和人性的元素，这是标准的好莱坞黑色电影类型片！

其次是《观音山》，这部电影的文艺气息的确很强，可大家别忘了此片有话题女王范冰冰，有《苹果》二人组再合作，有各种激情戏噱头。更重要的，此片监制方励是中国最好的制片人之一，后来的《二次曝光》《后会无期》和《万物生长》也出自他手，他很懂得文艺片的发行，其他影片没这么幸运。

再者是《桃姐》。第一，超级巨星刘德华既是主演也是老板；第二，虽然都是博纳发行，但于老板采取了和当年《孔雀》完全相反的发行方式，他用了半年时间把各种奖项无限放大，且用了不少商业片的发行招数，十几年买不起房子的许鞍华竟然也参加了各种知名节目（其实我不提倡文艺片进行这种"土豪式"发行）；第三，相比许鞍华的其他作品，《桃姐》更大众，很容易引起普通观众共鸣。

《后会无期》更加特殊，仅韩寒这个标签和"国民岳父"的微博平台，就足以掀起血雨腥风。

这些影片的成功带有很强的不可复制性，我们不要再深陷其中寻找规律，我们也别总想着在档期上做文章，随着中国市场的日渐庞大，以后淡季这个概念会慢慢消失，你躲得过初一，躲得过十五吗？只要不一味扎在五一档和国庆档都比较合理。我们更应该向成熟的电影工业机制取经，是否有助于文艺片票房成绩不好说，但至少具有普遍性。

1. 用商业类型片养文艺片

且不说好莱坞不胜枚举的案例，中国电影界就有活生生的榜样。银河映像在20世纪拍了无数经典，却由于影片个人风格过重，部部票房惨淡，投资方无人问津。之后杜琪峰转变策略，一手对投资方负责，一手对观众负责。他用《瘦身男女》《单身男女》《盲探》来养《黑社会》《夺命金》和《毒战》。要不是《让子弹飞》赚了个盆满钵满，姜文敢玩《一步之遥》这种个性电影？不拍那一堆喜剧，冯小刚凭什么拍《1942》？我们的很多文艺片大导都是悲天悯人的好人，但基本不会拍类型片，你不通过一两部类型片证明你的商业价值，内地的文艺片发行又一塌糊涂，你必然很难争取到下一部电影的投资（拍电影又不是请客吃饭，现在早已不是计划经济），普通观众也就认准了你是一个文艺片导演，终究有一天，你会离自己想拍的电影越来越远，你再抱怨排片也没有用。即使你探讨的是严肃题材，也可以像韩国电影和印度电影那样用类型化的方式来包装。好在有两个人在进步，一个是管虎，他的《厨子戏子痞子》就比《斗牛》和《杀生》大众很多；另一个是贾樟柯，他的《天注定》完全采用的是武侠片的结构，可惜无缘大银幕。

但是，类型片绝不意味着粗制滥造！《瘦身男女》《单身男女》和《盲探》都很好看，杜琪峰商业片最差的是《蝴蝶飞》和《单身男女2》，也比某些影片好很多吧。观众的要求并不高，本人也从来没有用好莱坞的标准去要求国产片，只要达到《绣春刀》《智取威虎山》这样的水准大家就会拍手称快。如果我们的类型片是《富春山居图》这种水准，那我宁愿中国电影永远是小米加步枪。千万别说先把钱赚了再好好拍这种废话！国产类型片可以不完美，但不能没有诚意。令人欣慰的是，这些年还是有一些给人希望的国产优质类型片的：《疯狂的石头》《疯狂的赛车》《狄仁杰之通天帝国》《西风烈》《泰囧》《全民目击》《北京遇上西雅图》《无人区》《催眠大师》《绣春刀》《十二公民》《西游记之大圣归来》《烈日灼心》等。

导演需要拍些类型片来征服投资方，那么老板们赚了大钱后能否施舍一部分给那些找不到投资的电影？能否愿意在明知山有虎的情况下去为名垂影史的作品赌一把？华谊用《风声》赚的钱投资了《李米的猜想》，用《画皮2》赚到的钱投资了《1942》；王晶用赚到的钱投资《天水围的日与夜》；江志强一赚到钱，就马上建艺术影院；光线虽然生产了一堆烂片，可他们还是发行了靠众筹才拍出来的动画《大鱼海棠》，这种现象值得鼓励！

2. 艺术院线 + 长线放映

面对文艺片，欧洲基本上采用的是艺术院线的策略。相关政策规定，艺术院线每天必须

放映不少于1/3的文艺片，这首先保证了上座率不是零，只要能确保2/3的商业片养得起文艺片即可，同时这些电影的上映时间至少会有半年之久。当然你不得不承认欧洲人很喜欢看文艺片。在这方面，中国电影资料馆和北京百老汇影院做得日趋成熟，但主要以放映经典老片为主，并没有帮助到很多正在上映的电影，全国其他地方更是任重而道远。

关于长线放映，我们一直觉得好莱坞比欧洲做得更好。

今年的颁奖季是传统意义上的电影小年，因为提名的都是清一色的独立电影，这些电影每一场放映时，观影人次都屈指可数，毕竟多数片子对普通观众而言太过沉闷。从数字上来说都不是特别亮眼，所有文艺片的票房总和也比不上一部《美国狙击手》，但他们全都没有亏损。最终摘得奥斯卡的《鸟人》票房很不理想，但考虑到成本，算上海外票房，依然轻松盈利；拍了12年的《少年时代》最终还是赚钱了；《模仿游戏》全球票房居然破了2亿元；《布达佩斯大饭店》创造了韦斯·安德森的个人纪录。

首先，这些独立电影有不少大咖明星主演，因为明星能引起观众对现实主义题材的关注。我们也有刘德华演《失孤》的例子，可惜还太少。每次娄烨、王小帅拍电影都找那些实力派专业户，自然没什么商业反响。不过这只是表象，《黄金时代》还大腕云集呢。

好莱坞几乎所有独立电影的整个发行过程都会持续半年，先会进行规模较小的单馆点映，等到颁奖季的各种奖项和提名齐飞的时候再全面扩映。如果影片质量过硬，能获得奥斯卡提名，到时候甚至可以进一步扩映与重映。

由于点映规模小，既不会影响商业大片的放映，又不需要多大的资金投入，还可以保证观众数目不是零，用以进行口碑扩散。《社交网络》《美国狙击手》、中国的《卧虎藏龙》《铁马骝》《功夫》《一代宗师》都是这种模式的受益者。反观中国，除了《周恩来的四个昼夜》这种主旋律电影可以密钥有效期长达一年，没有人肯花一年半载的时间向影院去推销这些优秀的文化产品。文艺片的受众毕竟是少数，所以长线放映就很有必要，《推拿》片方也曾与艺术院线达成协议欲长期放映，最终虽然票房破了千万，可放映周期还是太短。假设有艺术院线，《聂隐娘》这种获奖作品也不

至于如此尴尬。

3. 优秀电影节如虎添翼

一部电影在柏林或者戛纳获奖，马上就会有蜂拥而至的片商购买版权，这就叫影响力！贾樟柯作品部部国内票房惨淡，但凭借海外版权早都收回了成本。

人人都知道美国每年有一个奥斯卡，但内行才知道每年有一个颁奖季，大量的优秀独立电影每年从圣丹斯电影节就开始进行口碑扩散，一到岁末年初，各种工会、协会的各种奖纷至沓来，一部单馆点映的独立电影在获得各种提名后，其排片和票房马上就会受到优待，今年票房极不理想的独立电影《鸟人》，在获得奥斯卡提名后在香港的票房直接增长了160%，拿下最佳影片后更是获得了增加1 000家影院扩映的待遇。

《贫民窟的百万富翁》、2012版《悲惨世界》和《超能陆战队》都在刚刚斩获奥斯卡后引进中国内地，在盗版漫天飞的情况下均取得了超越预期的商业成绩。

为什么奥斯卡举世瞩目？因为它真的能创造奇迹。北美颁奖季的这种大众魅力是欧洲三大电影节所无法比拟的。我们更不敢奢望华语电影节有如此大的影响力，毕竟一切都是建立在成熟工业的基础上，但至少可以分析问题所在。

记得刘杰导演的《碧罗雪山》曾经横扫上海国际电影节，可当他的新片《青春派》公映时，《碧罗雪山》依然无法与观众见面，据我所知金爵奖杯也没帮助此片卖出去多少国外版权，那么这个奖有何价值？

华语电影节中，金马奖自然办得越来越好，但问题也不少。拿去年金马奖来说，晚会是这几年最好看的，获奖感言的大胆和内地电影大获全胜的结果也让人看到了包容，可槽点也不少。颁奖典礼上，主持人问有奥斯卡评委资格的"陈某评委"：奥斯卡有多少评委？"陈某评委"说是大概几百人。事实上人家有6 000人！连此等常识都不知道的人也能当评委主席？那她评出来的奖项能有说服力？

巩俐和侯孝贤一起颁发最佳导演奖时，侯导说希望巩俐下次来拿奖。问题是那个时候还没有揭晓影后，巩俐瞬间语无伦次，接下来公布的影后果然不是巩俐。金马奖不是一向号称自己公正吗？侯孝贤那句话真的是无心插柳？典礼结束后巩俐立即宣布拒绝出席庆功会，并通过经纪人质疑金马奖。所以，事后批评巩俐无职业操守者，更多只知其一不知其二。一个连公正性都无法保证的电影节，如何保证公信力？第52届金马奖结束后，《西游记之大圣归来》的导演田晓鹏暗示他没有获得出席邀请，又一次暴露了机制的问题。

金马奖还有一个特别矛盾的问题，颁奖典礼举办方式是类似奥斯卡那种，但影片的评审

机制却在效仿欧洲三大电影节的模式，这就产生了一个问题。13个评审，A演员拿了7票，B演员拿了6票，A演员战胜了B演员，说服力很强吗？

香港电影金像奖一直是一个比较本土化的奖项。曾几何时，东方好莱坞的强大，奥斯卡级别的评审机制令此奖的魅力成为亚洲之最，无奈这几年港片已死，却照旧自娱自乐，宁可矮子里挑高个儿，也不肯放下脸面让最佳影片空缺。结果，年仅34岁的金像奖越来越没有影响力。有一年，获得最佳动作指导提名的五部电影中，四部都有钱嘉乐，他们竟然坚持办了典礼。今年金像奖，《太平轮（上）》获得了最佳剪辑奖，既然都能拿最佳剪辑奖，为何下部还要让徐克重剪？更匪夷所思的是，既然尔冬升强调不要再区分港片和合拍片，大家齐心协力拍好华语电影，那为何每当港片遇到所谓的大年，合拍片就被拒之门外；每当港片遇小年，合拍片就成了港片？例如，2015年《亲爱的》成了港片，2016年由于有《踏雪寻梅》，合拍片的地位瞬间尴尬。

内地的电影节则令人有些疑惑。第一，理论上金鸡奖是专业奖，百花奖是群众奖，华表奖是政府奖。曾经的金鸡百花也是大名鼎鼎，可不知从什么时候开始，三个奖都成了政府奖。第二，对比奥斯卡、金马、金像所有提名者欢聚一堂的盛宴，内地电影节则和谐太多，所有到场的人都不会空手而归。华语电影传媒大奖是内地的良心电影节，可来的明星和媒体还是太少，不拿奖谁来呀。第三，金鸡、百花间隔一年举行，却在第三年还选前年的电影。2009年的时候还在讨论2007年的《集结号》要不要拿奖，你给或不给，他的票房就在那里。奥斯卡举办的时候多少电影都还在热映中。金鸡奖选《中国合伙人》，百花奖又选，除了让主创开心，如此做法意义何在？第四，双黄蛋有啥奇怪的，十黄蛋都不足为奇。有一年长春电影节，提名了几个就几个获奖，这样怎么会有权威性？第五，奖项设计极不专业，不仅严重忽视剪辑、摄影、音效、造型、美工等工作人员（今年恢复了剪辑奖，可评选机制极为业余），甚至百花奖曾经一度还停止颁发最佳编剧奖。第六，也是最大的问题，电影节不是电影人办的！每一次电影节开幕前都有某领导的讲话，讲话内容又和电影没什么关系，领导的出现也让整场晚会显得缺乏娱乐生机；为了宣传当地风光，金鸡、百花颁奖典礼一年换一个地方，这就导致每一届办典礼的人都没有经验；各种媒体的各种奖都造成了颁奖季的假象，可都是在靠明星抢头条，根本没人关心电影。今年的导演协会内部入围奖名单中没有《亲爱的》，竟然有《分手大师》，这真是电影人评的？凭什么歧视《整容日记》呀？随后提名名单虽然做了修正，可还是难掩笑话。

最后附一句经典台词：成功了，就是一道风景，失败了，就是美好回忆！（《钢的琴》）

我的电影我的团之
我不是一个好演员

Film review 影评 现象篇

国语配音片的春天还会来吗？

无论声音爱好者承认与否，现在影院进口电影几乎都是原声片，进口片的国语版无论从影院排片还是口碑反馈上都跌入了谷底，《权力的游戏》中有句台词是"凛冬将至"。20世纪风光无限的国语配音电影则是"凛冬已至"，也就只有在贾秀琰和刘大勇翻译的时候才能上上头条。

此事说来复杂，且牵扯到很多敏感话题，本来我们不想说，也不知从何谈起，无奈去年还能守住大厦的上海电影译制厂在今年上半年只配音了《王牌特工》和《侏罗纪世界》两部影响力较大的分账片，而几部国语配音片中配音演员的表现也大不如前。这个曾经的中国第一进口片代言者竟迈入了最坏的时期，一时让人十分痛心。我们这种上译脑残粉只好替他们撰文几句，未必能说到点儿上，更不奢望他们可以回到乔丁童时代（毕克、尚华、邱岳峰时代简直是做梦），只愿自己的观点能帮上一点儿忙。

首先我们需要考虑这是为何。

最根本的原因自然是改革后政策的影响。配音演员是合同制，微薄的片酬，赶鸭子上架一般仓促的配音时间，怎么可能像过去的大师们那样安下心来好好配音？沈晓谦下海经商，童自荣买不起房，这些问题其实很现实。就像电影谈票房一样，钱不是万能的，没有钱却是万万不能的。很多人进入配音行业是因为热爱，可当个人生活都成问题时，还追求什么艺术境界？

原因之二是观众的境界问题。我俩一直觉得影院的责任没有很多人说的那么大，一场国语配音片不排的影院的确过分，尤其是老少咸宜的动画片，可这只是表象。和文艺片受到排片冷遇一个道理，影院完全是根据观众反馈在操作，很多院线经理都说过，倘若他们多排国语配音片，马上就会接到投诉。为此我们曾亲自做过调查，爱看原声电影的人远远多于国语配音爱好者，即使很多人肯定某些电影国语配音很优秀，还是倾向于原声版，倾向国语配音的人无论从数量还是比例上都凤毛麟角。所以，很多资深影迷经常骂影院，我们以为并不客观。

那么观众为什么不爱看国语配音呢？窃以为原因有三。

一是很多人并非讨厌国语配音，而是已经习惯了看原声电影。国语配音爱好者经常挂在嘴边的一句话是，看字幕影响画面和剧情。这个观点米波一直不太同意，倒不是因为米波英语还不错，而是持这种观点的人不太了解现在主宰影院的年轻观众。如今的年轻观众也是这几年才成为观影主体的，在他们大规模进入影院之前，大部分时间是在显示器上看电影的，什么样类型的电影都看过，而国外电影基本上以原声为主，甭管他们英语多么糟糕，看字幕电影次数多了就习惯了。再加上现在美剧英剧的制作水准远远高于好莱坞电影，美剧那么大的信息量大家都练出来了，何况很多视觉大片？毫不夸张地说，即使《穆赫兰道》《云图》这种烧脑大作，很多人看原声也没有影响。另外，即使字幕影响剧情又怎么样？内地很多观众的习惯是好片只在家里看，进影院看的就是视觉效果，有几个人进影院看的是进口片的剧情？看看讲故事的国外电影那不尽如人意的票房，结论还不明显吗？

二是本土文化意识的欠缺。在中国台湾、韩国、德国，配音电影都占很大比重，美国人更是从不看字幕电影，为何内地就反其道而行呢？根本问题在于我们的教育体制，从小学到大学，基本上没有形成热爱本土文化的氛围。这种现象不仅仅存在于语言艺术之中，端午节曾经差点儿被韩国注册，也是这个道理。换句话说，即使观

我的电影我的团之
我不是一个好演员
|MOVIE

众看《星际穿越》时只顾盯着字幕没明白剧情，大家也不在乎，大不了再看一遍原声版，如今票价又不是问题。

三是配音电影的质量在打击最后一批译制电影坚守者。虽然我们对如今演员们的尴尬状况深表同情，但我们是否尊重他们，还得看作品。而如今参差不齐的观影效果实在让人哀其不幸，怒其不争，且不说声音方面有什么魅力，单是从舒适感和情感上就减分不少。上海电影译制厂水准尤在，洋味儿丧失；八一电影制片厂两大团队工作量不少，时好时坏；长春电影制片厂的普通员工和高手之间反差太大；中影自己配音时总是临时搭建草台班子，匆匆上马，效果如何只看运气。更可悲的是，当年听完阿兰·德龙的声音再欣赏童自荣的表演，完全是享受，如今先看原声电影再看国语配音，很多时候当真惨不忍睹，尤其是国外电影在电影频道播出时央视自己的配音。

那么，国语配音真的就没希望了？现在该怎么办？

每当想到曾经那些大师们带给我们的惊喜，想到开启新中国配音先河的长春电影制片厂

沦落为如今的境地，有时候竟夜不能寐。思索良久，我与米波特提出下列建议。

（1）至少配音艺术的老师应该扛起普及中华语言艺术文化的大旗。大环境并不好，但越是沧海横流才越显英雄本色。老师们只有令学生认识到语言艺术的重要性，才会引起他们的兴趣，只有当他们享受其中、参与其中时，情况才会有好转。现在还没有到影院皆是原声片的地步，这其实是个机会。杜琪峰在电影圈混迹多年，不正是在港片萎靡不振时才真正异军突起吗？

（2）各媒体办的"好声音"不应该只有歌曲。媒体其实是一个特别好的声音魅力宣传途径，期待有眼光的制片人可以打造出类似寓教于乐的相关节目，一旦有了些许影响力，对于国语配音电影的现状也能有所改善。汪涵的《天天向上》曾经打造过好几期类似节目，效果就很不错嘛，而且这种弘扬中华优秀文化传统的事有关部门也会支持，我相信关注配音的人并没有消失，因为真有不少"90后"知道邱岳峰。

（3）配音演员必须与时俱进。无论环境多么艰苦，大家毕竟是因为热爱这个行业才进入的，既然选择了这份职业，那就要尽量把它做好。邱岳峰可以为了《大独裁者》最后的演讲脱稿背诵好几个月，现在有几人能做到？尚华曾经说过，配音演员面对的是全世界文化，所以必须博览群书。他曾经因为自己误解了人物性格嚎啕大哭，这份精神正是今天的配音演员所欠缺的。配音演员也是在塑造角色，不是背诵台词，所以提前做的相关功课必须到位。我们一直不太喜欢长春电影制片厂的配音，但在给《超能查派》配音时，他们竟然考虑到了角色的籍贯，把那种南非人说蹩脚英语的感觉用中文配了出来，我瞬间心服口服。什么叫与时俱进，这就叫与时俱进！

（4）新人也可以来自民间。四大译制单位现在都面临后继无人的尴尬境地，每次配音演员表上都是那些人。可《一代宗师》中提到过，新人终归要出头，试问有几个人可以像陆奎那样同时塑造阿拉贡、咕噜、光头侦探、大黄蜂、惊破天这些截然不同的声音？有几人可以像丁建华和狄菲菲那样把握各个年龄段的角色？为年轻角色配音的优秀年轻人在哪里？

上海电影译制厂的胡平智、刘北辰、王肖兵和程玉珠退休后，剩下的人能当中流砥柱吗？刘风再擅长配动物和硬汉，张欣再多才多艺，他们也不再年轻。詹佳、翟巍、赵乾景、金锋、黄莺等人可谓当今翘楚，可他们自己有时候发挥尚极不稳定，何况他们的后辈。这几年，也就《冰雪奇缘》的周帅和《王牌特工》的赵璐让人眼前一亮，《博物馆奇妙夜3》和《飓风营救3》中新人满口的方言令人无比出戏。八一电影制片厂的廖菁导演倒是捧了她女儿毛毛头无数次，可哪次不是欠些火候？多年来也就《超能陆战队》的两个小伙子给人信心。前段时间也让中国传媒大学的学生参与《霍比特人3》的路人甲的配音，这种现象给人希望，但我不认为可以解

决根本问题。长春电影制片厂的新人更是寒碜。我俩想到了一个好办法，那就是征集民间高手！民间其实潜伏着大量很厉害的配音达人，国语配音厂不是专业出身，但他们天赋异常。更重要的是，他们和很多字幕组一样，完全可以分文不要，潜心配音！当然这个想法在眼下的制度下很不现实，配音专业的学生很多人找不着工作，王进喜宁可放弃专业网友翻译的《复仇者联盟2》，也要交给自己的员工，他们能容得下外人进入？相对来说，外聘制可能更现实一些，在《侏罗纪世界》和《史努比》有出色发挥的陶典，本就不在上海电影译制厂工作，每遇到配音工作她就前来；《头脑大作战》的国语配音团队来自民间，这也是很好的方向。

（5）中影分配配音工作时还可以再合理些。中影公司给人感觉是随心所欲地安排着译制工作。网上流传的说法是，"长春"擅长韩语片，"北京"擅长剧情片，"八一"擅长史诗片，"上海"擅长文艺片，这更多是20世纪的做法。在进口片类型狭窄的21世纪完全没有任何规律，"八一"和"北京"凭借着公关占据着大量名额，"长春"几乎被边缘化，"上海"去年以前还能得到很多A类电影的国语配音工作，2015年不知道什么原因一直没接几部大制作影片。这种乱七八糟的分配有时候会毁了影迷观感。例如，《雷神》和《美国队长》系列属于上海电影译制厂，《复仇者联盟》和《钢铁侠》系列却属于八一电影制片厂，同样的角色总是不同人来配，观众好不适应。詹佳为安妮·海瑟薇配音配了半辈子，甚至她的外号都成了"詹妮·海瑟薇"，到《星际穿越》时竟然换了人。《黑衣人3》中K探员的配音从王肖兵换成了陆建艺，听起来倒是依然给力，可像陆大师这种功力者又有几人？《盗梦空间》《黑暗骑士三部曲》《星际穿越》的导演没变，幕后班底没变，配音班底竟然不同，任何影迷都会摸不清头脑。在影迷的心里，童自荣就是阿兰·德龙，毕克就是大侦探波罗和高仓健，

刘风就是休·杰克曼,王肖兵就是伏地魔,孟令军就是汤姆·克鲁斯(《碟中谍》系列除外)。因此,最好还是不要轻易更换配音演员阵容。

(6)进口片的名额和类型需要进一步放开。为何现在年轻人会主宰影院?就是因为现在大银幕上适合中老年人观看的电影太少,而进口电影类型狭窄,几乎以视觉电影为主,故事型的电影往往以批片形式迟到一年半载才登陆影院,中老年人根本没有兴趣,这就丧失了大量国语配音电影的潜在观众。事实上好莱坞雄霸全球的根本在于丰富多样的电影类型,只有不限配额不限类型,才会吸引全民观影,只有大量以故事为主的电影占领大银幕,国语配音的优势才能体现出来,也只有全面放开,配音演员的岗位需求方能加大,对老员工有所提升,对新员工也是一种锻炼。有一点我们无需担心,很多故事型的好莱坞电影是有文化差异的,未必能在中国取得很好的商业成绩,倡导国产保护的人无需惧怕。

(7)明星配音的态度问题。这几年明星参与配音的情况似乎火热了起来,每逢明星配音,国语配音版的排片量马上就飞涨。这本来是好事儿,但明星们发挥的水平往往参差不齐,有像胡军这种不输职业配音演员的人,也有像林更新这种毁了原片的人,结果非但没有扭转国语配音的窘境,还严重影响了国语配音电影的口碑;《小王子》的配音糟糕程度甚至影响了几个还不错的演员。相反,美国人从不看字幕,所有的外国片和动画片都要重新配音。由于没有专业的配音演员,所有的配音工作都由明星完成,最终的效果却十分理想,不敢说语言上有什么魅力,至少听着毫不违和。那么问题出在哪里?我们认为不在于明星们的功力,而在于明星们的态度。姜文在为《关云长》配音时的敬业态度让两个导演大吃一惊,可见麦兆辉和庄文强已经习惯了明星们的玩票。美国的明星配音之所以听起来舒服,是因为人家像演戏一样重视,配音演员也是演员,配音本身就是对角色的再塑造。黄渤在《三傻大闹宝莱坞》中配的臭尼王和看原版的感觉一模一样;《霸王别姬》中程蝶衣的声音其实是杨立新的,多少人以为那是张国荣自己的,这就叫魅力。当然,如果是明星配音,可以仿照《小门神》和《功夫熊猫3》那样先配音后调整口型,效果可大于预期。

其实对于20世纪80年代以后出生的年轻人来说,看字幕已经成为习惯,可是咱们毕竟是中国人,我们有自己的母语,我们有自己的语言艺术、配音艺术,真的还是很想再次看到国语配音的春天,毕竟老一辈的大师们曾经带给我们那么多惊喜。

明星见面会 ➡

我的电影我的团之
我不是一个好演员
| MOVIE

在学校里别人上课堂，他却去上节目。在单位中，别人上节目，他却去给别人上课。终于有人也开始教书了，他却出书了，还出了好几本。这就是陈博，他总是不走寻常路，总像是不务正业，却又干的都是正经事。在业务上他一直在领先，即便你超越了他的肉体，你也没法赶上他的灵魂。

陕西广播电视台都市频道首席记者、《都市热线》主持人、副制片人亢凯：

FM104.3
西安交通旅游广播《轮到我脱》
主播杨凯：

FM101.1
西安乱弹《刘·翔来了》
主播刘昕：

陈博这货是个硬货，我最看不起他的硬气。因为对于理想太执着就会变的硬气了！这样活着不舒服，可他居然痴迷的硬气，硬是把观影团干了八年。还出了三本子书。硬货，确实硬！

一个人的力量有多大？有时候连我们自己都无法预知，但是当一件简单的事情重复去做，迎接他的终将是成功！电影的市场有多大？要看人的搅动能力有多强，他是西安电影市场成立的搅动者，多年来用着并不健壮的身躯，引领了百万人观影的趋势，他，就是我的好友陈博

他可能是我认识的巨蟹男里最好的一个，工作兢兢业业，家庭靠谱担当。和他做朋友绝对是一件愉快的事情，电影里的故事，人际交往中的趣事……他通常不是在和你聊天时讲出来，而是情景还原地演出来。

陈博老师就是现实版的明明可以靠颜值吃饭却非要跟我们拼才华的人，关键是他搞笑的才华不咋地，喜欢讲冷笑话，常被冷到鸡皮疙瘩掉一地，他却自己笑的很嗨皮。直到陈博老师出了这本书，看了初稿后我才真正意识到，原来他是真的有才，只是平时比较低调没有外露而已。既有才又有颜值的他到底在书中说了什么，看了你就知道了，祝新作大卖，挚友 Cookie 送上祝福！

FM98.8 陕西音乐广播《超级麦克风》主播雅雯：

FM101.1 西安乱弹《星星乐道》主播付星：

FM101.1 西安乱弹《B面音乐》主播 Cookie：

FM101.1 西安乱弹 主播晓峰：

明明是逐渐逼近萌叔的年龄，却偏偏有一张"90后"小鲜肉的脸；明明可以靠颜值，却一直坚持自己梦想的脚步，从未停歇。这就是我们的团长，陈博。和他一起，在电影的世界里，永远青春。

小时候，为了向小伙伴们展示"熊熊大火"，他点燃了邻居家做家具留下的刨花卷……为了找寻"外星人"他在自家房顶上架设"天线"……为了长大成为一名主持人，他在家里给父母现场播报国际新闻……今天，他的内心依然单纯执着，也还喜欢玩点恶作剧，以此向枯燥沉闷的生活发起挑战……这就是陈博，一个没有长大的孩子！

我的电影我的团之
我不是一个好演员
|MOVIE

后记

　　小时候我最大的梦想是当一名教师，结果这个梦想断送在父亲的巴掌下。那时候我学习不太好，总是贪玩，父亲一定在想：就你这样能教出什么好学生？教师梦破灭后，我的第二个梦想是当主持人，这个梦想一直陪伴我到现在，我要谢谢父亲，因为第二个梦想的顺利实现也有他的功劳！所以，你现在一定会理解书名为什么会叫"我不是一个好演员"，因为我想努力工作，证明我是一名好主播啊！

　　我还要感谢我的母亲。每天早上一睁眼，一天繁忙的工作就开始了……，出门前母亲总会在门栓上挂一瓶酸奶，我从未说过一句谢谢，因为她是我母亲，总觉得不必多礼，可是我现在想说：谢谢母亲，无微不至的关怀！母亲知道我身体不

好，总怕我太忙不能按时吃饭，怕我再犯肠胃病，一瓶小小的酸奶，寄托着母亲的爱！

还要谢谢我的爱人和孩子，她们是我生命中不可或缺的组成部分。有些事情我从不过问，比如出门旅行，爱人总能安排得井井有条，我只需带上好心情。有时工作忙，家里的事儿无暇顾及，总惹她不高兴，可过后她总能原谅我。

都说女儿是爸爸的贴心小棉袄，现在我越发觉得不是她离不开我，而是我渐渐离不开她的陪伴。女儿很乖，每天出门前，她总会问我：爸爸，晚上回来吃饭不？每当听到她那天真无邪、稚嫩的声音时，我总觉得欠孩子太多陪伴！所以我不是一个生活中的好演员！

还要谢谢我的领导和同事们，他们每一个人都给予过我帮助与支持。他们是我家庭之外，工作之内最好的一群朋友，这部书也有他们的功劳！

最后，我要感谢所有支持与帮助过我的朋友们，谢谢我的"老搭档"、我的好兄弟米波。这本书不仅仅记录了我的工作状态，也记录了我人生的重要时刻，因为，人这一辈子能有多少个20岁、30岁、40岁值得去回味呢？书中有大量的访谈，也有精彩的影评，会让每一位朋友看过后有种意犹未尽的感觉。这些都是真实存在过的，是我亲身经历过的，作为见证者、亲历者，我把我和米波的思想浇筑在字里行间，让大家去体味电影带给我们的快感。当然，书中不仅有快感也有"呻吟"，这些都是我们多年的一些思考，希望对于电影、对于读者是个交代。

<div style="text-align: right;">

陈博

2016年3月1日于西安

</div>